百貨公司的內裝設計

Interior Design of Department Store

編著 陳德貴

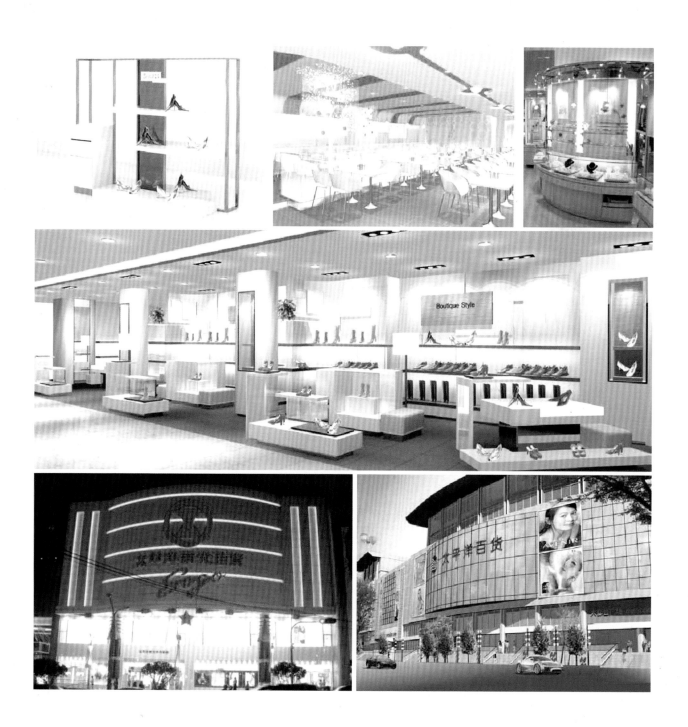

一期一會 姚政仲 序

認識德貴兄是在我剛從歐洲回台灣，開始進入大學教學的時候，那段期間，經常在室內設計協會的活動聚會中遇到他和許多設計界的先進，知道德貴兄的專長是百貨公司的內裝設計，內心中更自然多了一份敬重，因為商業環境中的百貨公司的內裝設計是一項包羅萬象的設計專業，光是設計界面的整合就已經令很多設計師望之卻步，更遑論能承接全棟百貨公司內裝設計，從最早期與台灣合作的日系百貨開始，到近年在大陸的設計工作，德貴兄的設計作品見證了室內設計領域的發展，也記錄了自己在百貨內裝設計領域的專業地位。

嚴格來說，室內設計在台灣被認為專業領域的歷史並不長，因此關係到室內設計工作者長時間專業資料的整理記錄在台灣就更顯得相形可貴，剛過世的周重彥先生，是極少數室內設計工作者中能清楚的口述台灣室內設計史的先進，遺憾的是重彥兄已在今年過世，室內設計界不僅少了一位設計精英，也少了一位能論述室內設計史的工作者，德貴兄是重彥兄的知交，他們身上都有著設計師努力執著的意志力，從人生的歲月來看，一期一會代表著在人在一生中最重要的一次相會，德貴兄選擇了他熱愛的室內設計，其中又以百貨的內裝設計成為他的最愛，將生命中最重要的三十年奉獻給自己選擇的專業，在退休之前，將這一期一會的工作經驗出版成書，對長期以來就普遍欠缺台灣技術經驗的室內設計專業領域，「百貨公司的內裝設計」一書的出版，是非常具有開啟意義的。

本書幾乎就是百貨內裝設計發展的記錄史，室內設計是個跟著時代潮流演化的行業，從事室內設計工作必須時時保持著學習新知的動力，在室內設計的專業領域中，又以商業環境的設計，更是充滿著激烈競爭與挑戰，百貨商場的設計更無庸置疑是其中的代表，想要進入百貨商場設計領域的設計師，除了積極求新的設計精神，更必須具備優異的協調整合能力，能夠在台灣以百貨內裝設計為專業設計立足的設計公司並不多，就足以說明這個專業的嚴格要求與競爭，感謝德貴兄將自己多年來的工作經驗與專業技術整理成書出版，傳承給有志於百貨設計內裝的年輕後輩，也期盼本書的出版不是紀念德貴兄的退休，而是記錄與呈現台灣設計師在室內設計專業領域中工作結晶的開始。

中華室內設計協會　理事長
姚政仲

目 錄

■ 目　錄　　　　　　　　　　　　　　　　　　　　　3

■ 作者簡介　　　　　　　　　　　　　　　　　　　4

■ 作者自序　　　　　　　　　　　　　　　　　　　5

一、　概論篇　　　　　　　　　　　　　　　　　　6
　　a． 百貨公司的發展演進
　　b． 百貨公司的商品構成
　　c． 百貨公司的經營管理
　　d． 百貨賣場內裝設計的目的
　　e． 百貨營業部對內裝設計的要求
　　f． 所謂甲、乙、丙工程的定義和關係
　　g． 全場內裝設計師的責任與設計顧問的分工

二、　設計實務篇（乙工程設計）　　　　　　　　19
　　a． 百貨公司的外觀設計
　　b． 內裝設計主題的擬定
　　c． 動線的規劃
　　d． 中庭挑空區的規劃
　　e． 天花板的規劃
　　f． 燈光設計和照度的規劃
　　g． 地坪和地材的規劃
　　h． 柱頭和柱面櫃的規劃
　　i． 壁面櫃和分間牆的規劃
　　j． 中島區的規劃
　　k． 各種服務空間的規劃

三、　專櫃設計篇（丙工程設計）　　　　　　　　97
　　a． 自設自裝櫃的審理
　　b． 統設統裝區的規劃設計
　　c． 小吃街的規劃設計
　　d． 女鞋區、女包區的規劃設計
　　e． 女內衣區的規劃設計
　　f． 咖啡廳的規劃設計
　　g． 女雜貨區的規劃設計

四、　後　記　　　　　　　　　　　　　　　　　166

五、　附錄：橘子工坊西餐廳施工全集
　　　附錄：101 SOGO 女雜貨統設區全套設計圖　　167

作者簡介

陳德貴 1952年生(台北市人)

現　　任： 陳德貴空間規劃有限公司 負責人
　　　　　得貴室內裝修有限公司 負責人

主要經歷： 1982年編著室內設計基本製圖
　　　　　曾任教私立復興商工美工科室內設計課8年
　　　　　各型住宅、餐飲空間、各種零售商業空間之
　　　　　設計規劃、內裝管理、工程管理，迄今已30年

重要作品

2006年 台北SOGO百貨復興館B1～2F乙、丙工程設計、監造
　　　　重慶大都會太平洋百貨全館改裝設計、監造
　　　　天津遠東百貨乙、丙工程設計、監造、2F橘子工坊西餐廳設計、監造
　　　　上海台凌嬰童用品公司辦公室設計、監造

2005年 中壢SOGO中央新館改裝設計、監造
　　　　雙和太平洋百貨B1F、B2F改裝設計施工
　　　　台北華爾道夫大廈許董事長公館設計施工
　　　　台北101大樓3F SOGO百貨飾品專櫃設計施工

2004年 中國重慶江北遠東百貨全館乙、丙工程設計、監造
　　　　成都春熙新館 全館乙、丙工程設計、監造
　　　　PiYo PiYo黃色小鴨台北四個門市店面設計、施工

2003年 101大樓SOGO百貨設計
　　　　中壢SOGO本館1F鞋區改裝設計、施工
　　　　新竹SOGO本館1F鞋區改裝設計、施工

2002年 PiYo PiYo黃色小鴨，台北總公司設計、施工
　　　　台南新光詩特莉餅店設計、施工

2001年 微風廣場購物中心專案技術總監
　　　　微風廣場購物中心7F Betty Boop's Cafe設計、施工
　　　　微風廣場購物中心GF Die Gute 麵包店
　　　　微風廣場購物中心B1F元富士鐵板燒/菊川日本料理設計、施工

2000年 中壢SOGO 1F 飾品區設計、施工
　　　　廣三SOGO 1F BODY 女鞋形象店設計、施工

1999年 新竹SOGO百貨1F設計
　　　　山崎麵包(新竹SOGO百貨B2)設計、施工

1998年 中壢SOGO百貨1F設計和鞋區設計、施工

1996年 高雄漢神百貨5F改裝設計、監造
　　　　中國大陸 大連勝利百貨A棟B1、MB1、1F丙工程設計

1993年 高雄SOGO百貨B2～7F 乙工程設計及B2～1F丙工程設計
　　　　中壢遠東百貨全棟乙、丙工程設計

1991年 豐原太平洋百貨全棟乙、丙工程設計(與陳耀東建築師合作)

1989年 台北鴻源百貨1F～9F 乙、丙工程設計(與姚仁祿先生合作)

1987年 台北SOGO百貨全棟 實施設計(與日本乃村工藝社合作)

1977年 台北來來百貨全棟 實施設計(與日本川住設計師合作)
　　　　◎一般私人住宅設計作品繁多，不及詳載。

百貨公司的內裝設計 自序

　　筆者自公元1977年和日本設計公司共同設計台北市的來來名店百貨公司以來，至今公元2006年為止已有近30年的期間，這段期間內筆者有和日本設計師共同設計，或由筆者獨立設計完成的百貨公司公司合計約有15家，其中最出名的是太平洋崇光SOGO百貨公司和太平洋百貨公司，這些百貨公司分佈在台灣和大陸各個城市，還有遠在重慶、天津的遠東百貨公司。

　　會做內裝設計的設計師很多，但要能承接全棟百貨公司的內裝設計，整合銜接甲、乙、丙工事，協助業主來催生一棟百貨公司的設計師其實不多，筆者再過幾年即將退休，才想把這段三十幾年累積的經驗和KNOW　HOW做一整理，集結出書以做經驗的傳承，讓有興趣從事百貨公司內裝設計工作的同業們，能較順利的進入這個工作領域。

　　內裝設計是一種充滿可塑性的空間藝術，尤其是百貨公司的內裝設計更是充滿了流行性，還有許多因應設店當地、消費者特性、投資條件以及業主與專櫃的要求所致的變化，所以本書的內容旨在做一些設計基本原則性的經驗談，對主觀性的設計構思方面不做太多表述，在此特別聲明，敬請理解。

　　寫書不容易，要能章節順序合理，並且理論清晰簡明扼要、言之有物，還要圖面編排恰當，使之圖文並茂、易讀易懂，筆者擅於設計畫圖不擅於寫文章，只能努力以赴、力求完美，倘若有不盡滿意之處，還請讀者包涵，謝謝。

　　謹以此書向所有曾協助我走過這段人生路程的每一位朋友、客戶，親人和同事們致謝：尤其要感謝劉郡盈小姐和陳文豪先生兩位同事的全力幫忙，更要感謝我的妻兒適時激勵，才有這本書的問市，真是衷心感激。

筆者

陳德貴　謹識

2006年10月15日

一、概論篇

a.百貨公司的發展演進

　　雖然本書主旨是百貨賣場的內裝設計，但對這近三十年來百貨公司的發展與演進和百貨公司的商品構成，還是要稍做概述，讓讀者能對今昔的百貨公司有一輪廓性的認識。

　　早期台北市只有西門町中華路上的第一百貨公司、人人百貨公司、今日百貨公司和延平北路上的大千百貨公司，以今天的眼光來看，當時雖規模不大，但已是台北市難得的集中型大規模零售賣場了。猶記得自己仍是高職學生時，下課後總愛到第一百貨公司內逛逛，當然什麼也買不起的東看看西看看。在那個不知道品牌為何物的年代，百貨賣場內都是以同類商品來分區域，例如西褲區、西服區、皮鞋區...等大區塊的分佈，因為都是百貨公司自主採購進貨，所以根本談不上有什麼內裝設計，只見一組一組高高低低的展售架上掛滿衣物，只標示尺碼大小不見什麼品牌商標；地上鋪著磨石子地磚，頂上吊掛電風扇和日光燈，頂多會在某區塊前站立著人型模特兒穿戴整齊的展示著，這就是早在四十年前的台北市的百貨公司的內裝情形。

　　到了自己與日本設計師共同設計西門町的來來名店百貨公司時，才對什麼叫做專櫃？什麼叫做店中店？什麼叫做自營？才有一點點皮毛的瞭解。原來百貨公司本就應該自己去開發採購商品，一次大量又多樣的進貨以降低進貨成本，以加大獲利空間，但可能是因為這樣子操作冒險太大，比方說進貨判斷不準而銷不出去造成資金壓力，或比方說採購人員對商品認識不足，以致於開發不出來有特色又好銷售的商品等因素，漸漸的百貨公司縮小了自營區的佔比，引進了一些專櫃，由這些專櫃來承租適當大小的面積，

展售其自有的商品，百貨公司和專櫃簽訂承租的條件藉抽成來獲利，又省去開發商品採購商品的麻煩和風險，這種二房東的作法日漸形成今天百貨公司的雛型。

　　當時這些專櫃自己的自設自裝能力不足，所以幾乎全棟百貨公司都是統設，設計師必須和每一個品牌代表深談，了解其商品的特性、展售要求、陳列量等條件，再每一櫃每一品牌來為其塑造所謂店格形象，這和今天百貨公司裡各個專櫃爭相強調其自設形象相較，簡直是天壤之別。

　　今天台灣的百貨公司裡，自營區的比例已縮小到幾近於零，可以說完全是自設自裝的專櫃，少數的統設區也是讓不同品牌的同類商品集中在同一區域內，使用統一的道具和統一的內裝形象的作法而已，這和今天的日本、美國的百貨公司有相當大的不同。

　　筆者曾幾度考察紐約、洛杉磯、芝加哥、西雅圖、東京、大阪等大型百貨公司，他們仍維持相當大的自營進貨，以商品部類來區分的統設區作法，只有少數的品牌專櫃而已。美日的作法好處是客人找東西容易，不必為買一件商品而需走好幾個專櫃，壞處是客人想要找心愛想買的品牌卻很難找到，因為都長得一個樣子，而且其內裝因為太多統設區所以整個場內裝看起來不是很有變化。所以台灣的百貨公司和其內裝的爭奇鬥艷可以說也是另一項台灣奇蹟。

b.百貨公司的商品構成

一個百貨公司的成敗，首重選對設店的地點，就是所謂的立地條件要好，各大城小鎮都有好像台北市忠孝東路SOGO百貨一樣的好地段，但是在一個消費能力強的好地段開店，還是在消費能力不強的好地段開店，其成果絕對是不一樣的。

另一個重要的條件是商品內容是否充實？是否適合當地消費能力？若是在消費能力不強的好地段來開店，引進了一些當地消費群可望不可及的商品的話，就是一個不恰當的商品構成，所以百貨公司籌備初期一定會很仔細的做市場調查，掌握當地消費力、消費群的情報後，再來推敲應該組合構成什麼商品來充實這個百貨賣場。

不同百貨公司有不同的經營理念，不同地區有不同的消費習慣，所以商品構成必須要因地段、因氣候、因當地消費能力、因當地消費習慣加以調整，不能夠閉門造車以偏概全；當然消費力是可以被引導、可以被提升的，所以一般商品構成大多會有約20%的商品是高於當地現有消費力，約80%的商品是迎合當地現有消費力的安排。

以筆者長期服務的某大百貨公司的商品構成為例，通常會是：

B2F—超市和小吃街和咖啡吧
B1F—少女服裝、飾品雜貨、牛仔
　1F—化妝品和女鞋、女包
　2F—少淑女服飾、雜貨、飾品配件和咖啡店
　3F—淑女服飾和半寶飾品
　4F—上班族淑女服飾、珠寶以及傘帽襪帕
　5F—女內衣和童裝童用品
　6F—運動、休閒服飾（以男性為主）以及高爾夫用品
　7F—紳士服、襯衫、領帶配件和男內衣褲
　8F—家電家用品店、瓷器水晶和西餐廳
　9F—家具、寢具、床上用品和貴賓廳
　10F—兒童玩具、文具、運動用品和運動服
　11F—餐廳街
　12F—書局、多功能展覽廳和美容美髮沙龍

這樣子的商品構成是全客層的，非常的豐富，包含吃、穿、用、住、閱讀、視聽、娛樂…等等，所以這棟百貨公司在台北市每年都是第一名的的業績，單店年度業績至今未曾被超越。但這種商品構成移師到高雄就有不一樣的成果，因為當地的消費群、消費力、消費習慣和氣候都和台北不太一樣。（見圖1、圖2）

筆者為重慶大都會太平洋百貨、重慶江北遠東百貨和天津遠東百貨做全棟設計，尤其能夠感受到因地段不同、氣候不同、消費能力不同所產生的招商的困難，因為中國太大了，華北和西南不但氣候不同、消費力不同，就連同樣的中國人同樣的漢人，其體型也有一些不同，西南的女性較圓潤，華北的女性較高眺，因此同品牌同款式的女裝版型也不一樣，由此可見商品構成的重要性。

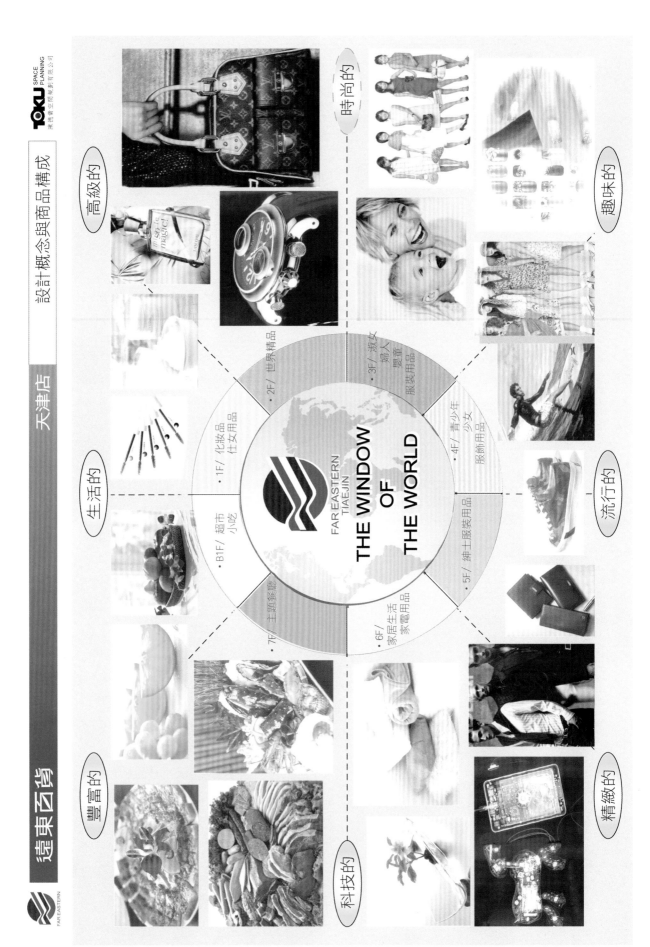

時尚的

高級的

趣味的

生活的

流行的

豐富的

精緻的

科技的

- 2F / 世界精品
- 3F / 淑女 婦人 嬰童 服裝用品
- 1F / 化妝品 仕女用品
- 4F / 青少年 少女 服飾用品
- B1F / 超市 小吃
- 5F / 紳士服裝用品
- 7F / 主題餐廳
- 6F / 家居生活 家電用品

FAR EASTERN
TIAEJIN

THE WINDOW OF THE WORLD

圖1

CONCEPT IMAGE

遠東百貨 天津店

樓層主題與業種分佈

業種分佈說明

7F	美食公園
6F	家庭生活館
5F	紳士服飾館
4F	新潮少女・菁青活力館
3F	名媛淑女館・歡樂童趣館
2F	世界精品館
1F	仕女名品館
B1F	美食生活館

7F	THEME RESTAURANT	
6F	ELECTRICAL APPLIANCE SHOW ROOM	WATER & LIGHT DISPLAY / VIP ROOM
5F	MEN'S ACCESSONCES	MEN'S WARE
4F	TEENAGE GIRL'S / CAFE	
3F	UNDER WEAR / WOMAN'S / LADY'S	
2F	EVENT PROMOTION	BOUTIQUE / CASE
1F	WATCH & JEWEURY	COSMETICS
B1F	SHOES & BAGS / SUPER MARKETS	FOOD COURT

THEME RESTAURANT

HOTEL

JEANS & SPORT
KIT'S WARE

FAST FOOD OUT DOOR PLAY AREA
FAST FOOD TOY'S

HOTEL

員工後勤

樓層主題區設定

7F	美食百匯（紐約）
6F	精緻生活（哥本哈根）
5F	雅仕名風（倫敦）
4F	菁春比佛利（洛杉磯）
3F	時尚之都（米蘭）
2F	香榭大道（巴黎）
1F	世界之窗（萬國風情）
B1F	漁人碼頭（舊金山）

小美人魚
聲光水舞區

世界之窗
多媒體展示

巴黎凱旋門
主題活動區

HOTEL

小小天堂
兒童遊員區

極限挑戰（大峽谷）
小太陽（加州）

HOTEL

圖2

隆重開幕

完工驗收　開店準備

施工期間　工程監造

核可施工　　　發包施工

審圖　　　　　施工圖繪製　標單、預算製作

與專櫃協商　修正圖面

製作規範　　　與專櫃協商　與專櫃統設會談　與定案

施工圖繪製　標單、預算製作　　發包施工

動線規劃　設計提案

自設

與營業幹部確認　統設設區域與提案

統設

乙工程

丙工程

與甲工程進行　工程配套協商

現場調查

開店立地條件的選擇
- 消費群人口文化水平
- 同業競爭環境
- 當地風俗名情消費習慣
- 消費能力
- 商圈（已成熟）
- 商圈（待耕耘）
- 商品構成研擬

內裝設計　總體內裝設計提案報告

經營理念確定
- 各樓層商品佈局
- 確定主題與內裝預算
- 消費客層確定
- 展開招商
- 經營團隊組成
- 招商幹部

圖3

c.百貨公司的經營管理

不同的百貨公司有不同的經營理念，即使系出同門的百貨公司也會因其規模大小不同，而有不一樣的經營理念。例如四萬平方米面積的百貨公司，和兩萬平方米面積的百貨公司，就會有截然不同的經營理念，面積夠大的會朝向全客層的方向來經營，面積小的百貨公司就會朝向分眾型的方向來經營；就以台北市南京西路上的新光三越百貨和衣蝶百貨相比較，新光三越百貨規模夠大當然是全客層的經營理念，但比鄰的衣蝶百貨面積較小，於是就朝女性專門店的方向來經營，鎖定上班族的淑女、少淑女和少女等特定客層，提供最佳的管理服務，還有帥哥doorman做消費引導和服務，使這些時髦女性有一個安心又貼心的購物環境，所以當衣蝶開幕後生意一直很好，但男性到衣蝶百貨的話就完全被忽略了，這就是經營理念的不同，由全客層的力霸百貨轉型為分眾型的衣蝶百貨成功的一個明證。（見圖3）

百貨公司的管理是十分重要的一環，再好的地點、再好的商品和再好的內裝設計都不如好的管理來得重要。管理良好的百貨公司會始終如一的以客為尊，讓消費者來購物有一種被尊重被寵愛的感覺，不僅賣場明亮乾淨、商品豐富誘人、販促手法一流，更尤其重要的是所有賣場服務人員對消費者應有的禮貌和尊重絕對是盡心盡力表裡如一，只有這樣的嚴謹的管理才能維持百貨公司的正面形象評價，否則五分鐘熱度過後，必然會產生一些倦怠和疏忽，也許服務人員不禮貌不貼心了，也許洗手間不乾淨了，也許標價不實了…等等可能引發消費者抱怨的事情發生了，這就會使消費者產生反感，以致產生積怨，然後不再上門消費的情形，如此流失一個客人會慢慢演變成流失百個甚至千個客人，這就是管理不當的後果。

筆者曾擔任總監的台北市微風廣場，當年開幕初期備受同業抵制招商困難，開幕初期業績不佳，但這四年多下來微風廣場的管理始終如一，於是累積了相當厚實的忠實顧客，產生了好的循環，現在的微風廣場已是所有一線精品爭相進入設店的一流賣場，這就是成功的經營管理帶來正面效果的一個實例證明。（見圖4）

看了這麼多的百貨公司的經營管理和商品構成，筆者有一個感想，即在台灣台北這麼小的市場裡，充滿了數十家的百貨公司，但商品內容卻都大同小異，絕大多數都是召集專櫃來抽成的經營模式，所以消費者可以平時不買，直到某個百貨公司有週年慶等促銷活動時再買，反正A百貨有的商品在B百貨也買得到，何不待打折時再來買呢?這種心態對百貨公司的生存絕對是負面的，所以百貨公司唯有加強營業幹部和商品開發幹部的能力，必須能加大自身的獨創商品的佔比，才能和別的百貨公司有更大的差別化，使消費者為了買某個獨創商品必須來這個百貨公司消費，這才是可長可久的經營之道。

圖4

d.百貨公司內裝設計的目的

　　由於時代進步民生富裕，消費意識抬頭，早已擺脫了有就滿足的階段，再加上流行訊息每季在變，各種進口或國產品牌充斥，所以百貨賣場不再只是充滿或堆積各種商品的大型賣場而已，百貨公司必須藉內裝設計來做全盤的規劃，以達到賞心悅目又易逛、易買、易賣的多種目的，大致可歸類以下幾個大項：

● 展現百貨公司的總體形象是有別於其他百貨公司，是高級的、有流行感的、有個性的、親切又舒適的環境。

● 藉由內裝設計來使人流順暢，能很快捷的逛到每一個地方，使賣場沒有死角，且在逛的過程中感到舒適，想買、想吃、想休息、都能很容易找到和使用到。

● 藉內裝設計來使商品進貨，補給等後勤動線順暢，各種商品堆放貯儲和管理辦公的空間分配合理，各種陳列展示、視覺焦點的佈點合理。

● 藉內裝設計手法來營造整棟百貨的故事性、戲劇性和趣味性，且整合各種空調，機電，消防和燈光的合理分佈，使消費者在安全舒適的環境中購物，使百貨管理維護能很容易、很方便且不違法。

● 各種貼心的服務空間，如補妝間，醫護室，展覽廳，貴賓廳等等空間的塑造，使消費者感到被尊寵的感覺，以達到建立主顧消費關係，來了還會再來，來了能停留很久以創造商機的目的。

e.百貨公司營業部對內裝設計的要求

　　百貨內裝設計是在為商品的銷售做服務，不是為滿足設計師個人的好惡而已，所以營業幹部對設計的要求是設計師必須十分尊重和配合的工作。雖說好的內裝設計不一定能保證業績會很好，但不好的內裝設計肯定會是業績的毒藥，這是不爭的事實。通常營業部對內裝設計的要求大致可以有下列幾個大項：

● 動線尺度必須寬窄適當，動線必須順暢沒有死角，分間分櫃的面寬和深度必須讓專櫃能接受，才能使營業幹部容易招商，將來營業才能有好業績。

● 對各業種、業態和商品構成要有相當的瞭解，哪些業種需多大的店寬店深？需用什麼樣的道具來陳列展售？在銷售的過程中會有什麼交易動作發生？哪些種

業態需要哪些設備？例如電源、水源、瓦斯、排氣、排煙…等等，這些事項都是百貨公司內裝設計師必修的基本功。

● 對賣場故事主題的塑造必須恰當，太強調的、太具體的表現恐有搶了商品的可能，但太弱的話又怕沒有特色，這要拿捏恰當。

● 對各設自裝專櫃的設計規範，相關的進退、高低尺度的限制拿捏必須恰當，才能既顧及到全場的效果又兼顧到各品牌專櫃的形象展現。

● 對統設統裝區內陳列展售的道具、樣式、高度控制、設計主題…等必須恰當，才能滿足相同類型的商品在同一個舞台上卻又有各自的演出，達到共存共榮、兼融並蓄的效果，最重要是能達到既有豐富感又有業績的目的。（見圖5、圖6）

圖5

圖6

f.所謂甲、乙、丙工程的定義和關係

一棟百貨公司的籌備時程，短則九個月、長則一年以上，在此過程中內裝設計師扮演了一個十分重要的協調者角色，內裝設計師必須充分瞭解甲、乙、丙工程的各種介面銜接，才能即早發現可能發生什麼問題？才能適時提出解決問題的方法建議。

● 所謂甲工程—泛指建築體的土建部份和其相關的水、電、空調、消防、排煙、電梯、電扶梯等硬件工程。

● 所謂乙工程—泛指百貨公司公共空間內裝的天花板、地坪、柱面、壁面、大門入口、外觀、街燈、街具、電扶梯和電梯的裝修，以及公共廁所、補妝間、服務台、收銀台、貴賓廳、展覽廳、動線、分間和公共造型，還有公共陳列點…等內裝工程。

● 所謂丙工程—泛指專櫃的內裝設計工程，其中又以統設統裝的部份是丙工程的一大項目，這部份大多是女鞋、女內衣、女包、女飾品雜貨、男鞋和男雜貨區裝修工程。另一個大項是各自設自裝專櫃的自設規範制定，和自設來圖的審理，這部份看似簡單卻是暗藏玄機、問題重重，若萬一審理不慎就會發生兩櫃銜接的問題發生，尤其面對一些大品牌的專櫃，其審理過程充滿了許多變數和妥協的可能。

甲、乙、丙工程相互之間環環相扣、息息相關，例如天花板完成面的高低能否如預期完成，就必須和各空調管、消防排煙管、消防撒水頭、消防鐵捲門，和燈具的定位充分的配合套圖比對後，提出配套合理的天花板圖，並且在施工過程中密切的跟蹤和檢查，否則往往會發生理想和現實有相當落差的現象，這就是甲、乙工程銜接不當的情形；又如配合營業部招商的順利與否，經常會有分間牆和公共造型被迫調改的情形，以致發生已發出的自設自裝規範必須再修改的現象，若不即時訂正，而自設自裝專櫃已付諸施工階段，就會產生尺寸有誤差以致有淨內尺寸不足的情形，這就是乙、丙工程銜接不當的現象。以上所述的甲，乙工程之間的介面，和乙、丙工程之間的介面的問題，是百貨賣場籌備過程中最費時費力，又必須面對而加以協調克服的一個陣痛過程，若要偷懶採用視而不見的駝鳥做法，這個百貨賣場一樣可以開店營業，但總是會有相當遺憾與自責的心理，所以百貨內裝設計師大多會誠實面對：這部份是造成百貨內裝設計師相當大的心力負擔的來源，同時也正是百貨內裝設計師是否稱職的一大證明。

g.全場內裝設計師的責任與設計顧問的分工

綜合以上所述的各個重點可以明白百貨內裝設計師的責任多麼的重大，必須提出可以感動人的設計提案、必須配合營業部的要求，必須協調甲、乙、丙工程的銜接，繼而催生出一個可以讓投資者滿意，消費者喜歡，最後才是設計者心安的一個作品。若不如此，百貨公司還是開幕營業了，只是其中充滿了許多的遺憾，但若能盡心盡力的做到最好，讓百貨公司如期開幕了，使其中的遺憾降到最少，自然會有更多的成就感，這就是百貨內裝設計師的定位。

上述文中提到全場內裝設計師的責任重大、工作繁重自是理所當然，所以內裝設計師最好是青壯年且有十年以上經驗者最為恰當，因為這個階段剛好有體力可以勝任繁忙的工作，並且十年以上實務經驗也夠承擔許多臨場應變之需。只是做百貨內裝設計，比起一般中小型商業空間的內裝設計，需要更豐富的經驗才夠，所以較有規模的百貨公司大都會聘請一位內裝設計顧問來做大局的指導和整合。

內裝設計顧問必須是資深的百貨內裝設計師，可能是聘請海外人士來擔任，主要是應聘來替百貨公司擬定總體內裝設計的大方向，提出設計的基本構思（在中國大陸稱之為方案設計）給百貨公司高層主管研判，當這個基本構思被確認了之後，再交由內裝設計管理小組來執行。

當內裝管理小組承接這個被確認的基本方案後，再尋找當地熟練百貨內裝設計的設計公司來承接後續的基本設計（在中國大陸稱為擴出設計）和實施設計（在中國大陸稱為施工圖設計）等工作，這樣分工的好處是可以有效的節省成本，不但可以得到這位顧問的KNOW HOW，使整個百貨內裝有一個理想的主要架構，且可以將這些KNOW HOW傳

承給當地的設計師，當這些本地設計師成熟了以後，就可以長期為當地做出貢獻，尤其百貨公司可以降低總設計費的支出，這是一種三贏的好方法。

一九七七年當筆者才二十多歲時，就是在台北來來名店百貨公司的內裝設計案中，承接日本川住設計師的基本構思和基本設計，在川住設計師的指導下，共同完成來來名店百貨公司的內裝設計；接著又在一九八七年台北太平洋崇光百貨設計案中，承接日本乃村工藝社的基本構思和基本設計，帶領實施設計小組全力完成台北太平洋崇光百貨的內裝設計和監造，從而習得百貨內裝設計的KNOW HOW，奠定了筆者從事百貨內裝設計的基礎。

這位內裝設計顧問所扮演的角色和責任，需看聘任合約內容而定，有的顧問是只動口不動手，完全是指導角色而已，只有在必要的重大會議時才會出席指導備詢；有的內裝設計顧問會提出基本構思方案，並且會審核承擔基本設計和實施設計的設計公司所畫的圖紙內容，使基本方案得以被尊重和落實；有的顧問會受委託執行到基本設計的設計圖完成，只留實施設計和工程監造這一段工作交給當地設計師來執行。

顧問可以發揮承上啟下的功能，當營業主管和實施設計師迫於客觀條件，必須變更基本設計方案來和某些專櫃妥協時，可以向顧問請教，或請顧問出面協商，因為顧問是受命於百貨公司高層主管（總經理以上），所以有顧問指導的話對大局有一定正面的效果。目前執行中的台北太平洋崇光百貨復興館的內裝設計案中，就聘有一位日本顧問，他就發揮了相當正面的作用。（見圖7、圖8）

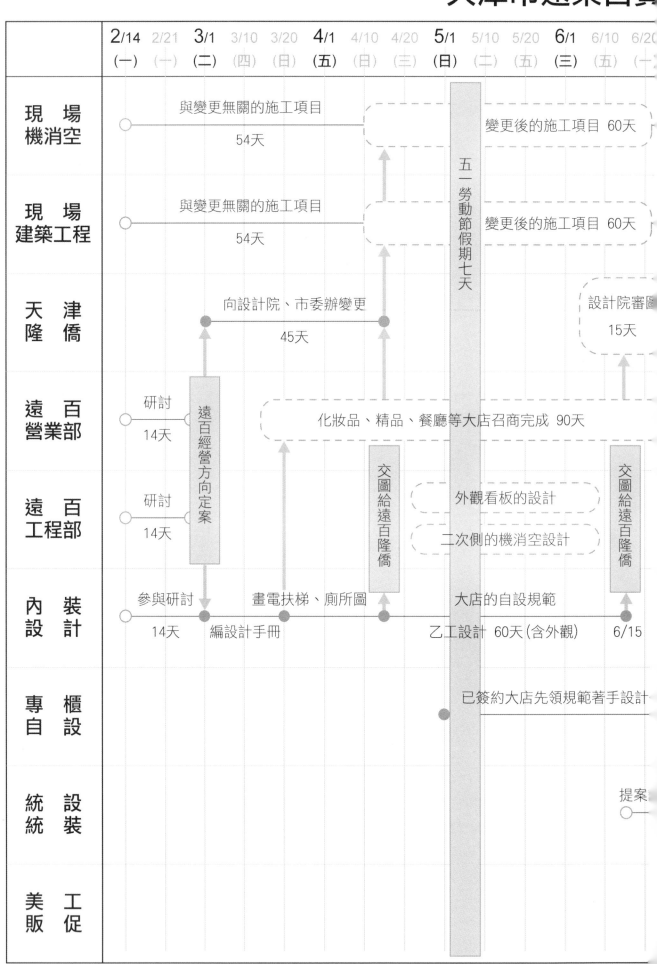

	2/14	2/21	3/1	3/10	3/20	4/1	4/10	4/20	5/1	5/10	5/20	6/1	6/10	6/20
	(一)	(一)	(二)	(四)	(日)	(五)	(日)	(三)	(日)	(二)	(五)	(三)	(五)	(一)

現場機消空　與變更無關的施工項目 54天　變更後的施工項目 60天

現場建築工程　與變更無關的施工項目 54天　變更後的施工項目 60天

天津隆僑　向設計院、市委辦變更 45天　設計院審圖 15天

遠百營業部　研討 14天　遠百經營方向定案　化妝品、精品、餐廳等大店召商完成 90天

遠百工程部　研討 14天

內裝設計　參與研討 14天　編設計手冊　畫電扶梯、廁所圖　交圖給遠百隆僑　大店的自設規範　乙工設計 60天(含外觀)　交圖給遠百隆僑　6/15

外觀看板的設計

二次側的機消空設計

專櫃自設　已簽約大店先領規範著手設計

統設統裝　提案

美工販促

五一勞動節假期七天

計畫預定進度表

2005/2/2 製表

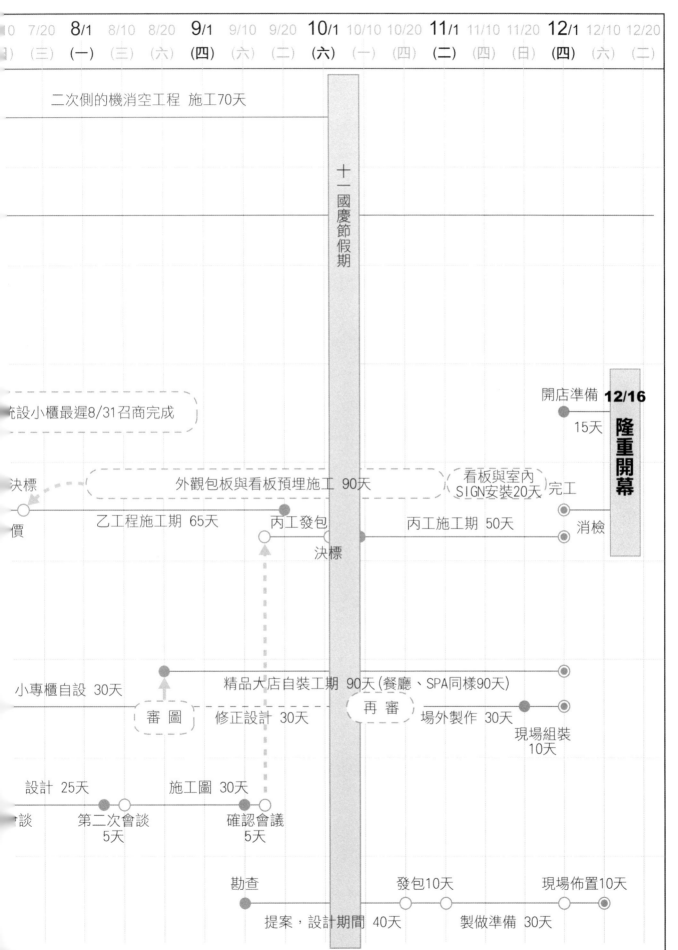

7/20	8/1	8/10	8/20	9/1	9/10	9/20	10/1	10/10	10/20	11/1	11/10	11/20	12/1	12/10	12/20
(三)	(一)	(三)	(六)	(四)	(六)	(二)	(六)	(一)	(四)	(二)	(四)	(日)	(四)	(六)	(二)

二次側的機消空工程 施工70天

十一國慶節假期

開店準備 **12/16**

假設小櫃最遲8/31召商完成

外觀包板與看板預埋施工 90天

看板與室內 SIGN安裝20天 完工

15天

隆重開幕

決標

乙工程施工期 65天 丙工發包 丙工施工期 50天

價 決標 消檢

小專櫃自設 30天 精品大店自裝工期 90天 (餐廳、SPA同樣90天)

審 圖 修正設計 30天 再 審 場外製作 30天

現場組裝 10天

設計 25天 施工圖 30天

談 第二次會談 5天 確認會議 5天

勘查 發包10天 現場佈置10天

提案,設計期間 40天 製做準備 30天

圖7

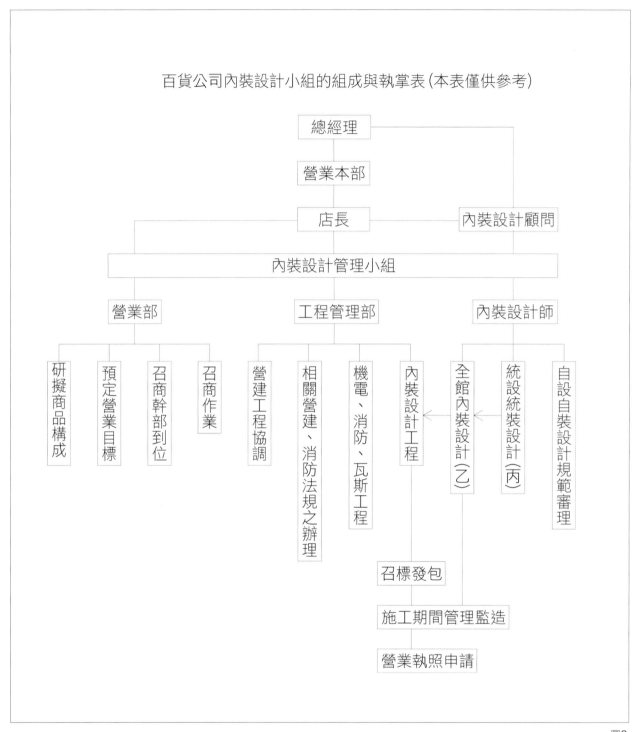

百貨公司內裝設計小組的組成與執掌表(本表僅供參考)

```
                        總經理
                          │
                        營業本部
                          │
            ┌─────────────┤
          店長                    內裝設計顧問
            │
      ┌─────┴──────────────────────────────┐
            內裝設計管理小組
      ┌──────────────┬──────────────────────┐
    營業部          工程管理部              內裝設計師
      │               │                     │
 ┌──┬──┬──┐    ┌──┬──┬──┬──┐        ┌──┬──┬──┐
研 預 召 召    營 相 機 內         全 統 自
擬 定 商 商    建 關 電 裝         館 設 設
商 營 幹 作    工 營 、 設         內 統 自
品 業 部 業    程 建 消 計         裝 裝 裝
構 目 到       協 、 防 工         設 設 設
成 標 位       調 消 、 程         計 計 計
              防 瓦                 (乙)(丙)規
              法 斯                        範
              規 工                        審
              之 程                        理
              辦
              理
```

研擬商品構成　預定營業目標　召商幹部到位　召商作業

營建工程協調　相關營建、消防法規之辦理　機電、消防、瓦斯工程　內裝設計工程

全館內裝設計(乙)　統設統裝設計(丙)　自設自裝設計規範審理

召標發包

施工期間管理監造

營業執照申請

圖8

二、設計實務篇（乙工程設計）

a.百貨公司的外觀設計

　　百貨公司的外觀大多採取封閉式的設計手法，主要原因是要製造大面積的外部立面來做外觀造型，以塑造其外觀形象，通常會裝置大型招牌店名和大型燈箱或大型海報為主，日系的百貨公司還有裝置懸垂幕，來宣導百貨公司的各種販促活動訊息，只有在一樓會有幾處大門入口和主力展示櫥窗，二樓以上若有大片窗子也都是供西餐廳使用，因為二樓以上若有櫥窗也是效果不大。另一個採封閉式設計手法的原因是怕陽光照射傷害了商品。所以很多玻璃帷幕的原建築外立面，都會被罩上一層白色烤漆的金屬帷幕的外觀。（見圖9-圖15）

圖9

圖10

圖11

圖12

圖13

圖14

圖15

外觀設計必須要做到簡潔又一目了然，特別是要個性鮮明讓大眾印象深刻。外觀除了要在白天明顯可見之外，夜間的燈光效果要能更增添魅力才能為整體加分增色。因為以上考量，所以在設計時，大多會有間接的霓虹燈管來框出外觀的輪廓，外觀字體也常採用烤漆金屬外殼內藏霓虹管，外表再蓋上壓克力的工法，如此一來白天、夜間都十分耀眼明顯，商標字體的尺度大小和定位高低，除了要配合整體外立面的比例造型，也要配合街道寬度和行道樹高低才能正確合理。

人行道、行道樹和休息椅、街燈、立式招牌等都是和外觀密切不可分的設施，這些設施通常受到市政府建營單位的監督管理，不可任意而為，但也概述於下列供讀者參考：

● 立式招牌—招牌的高度和設立位置必須合乎當地法規，必須申請核可後才可作業。立式招牌內容一般會溶入停車場指示及百貨公司內的某些特大業種或餐廳，當然也一定會有百貨公司的商標店名。

● 街燈—街燈的高度和造型必須配合人行道寬度和百貨公司建物本體的尺寸而調整，若人行道不寬的話，街燈就不宜太高，才能和建物本體取得合諧關係；一般來說大約高六米約略兩層樓高的尺度已很高了，燈的上端大多會有投射燈的裝置，投光到百貨公司外觀的三、四樓高度左右的部份；其中間部份大多會有吊掛旗布的掛桿；下方基台處大多會藏入擴音喇叭和戶外販促活動所需的電源插座。街燈主要是照亮人行道地面，所以光源要夠大，要向下投光才是合理的，但有時因配合熱鬧造型，也會設計成一大串圓球燈泡、看來好像一串珍珠項鍊一樣。（見圖16-圖19）

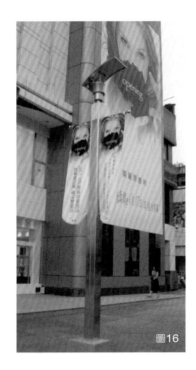
圖16

圖17

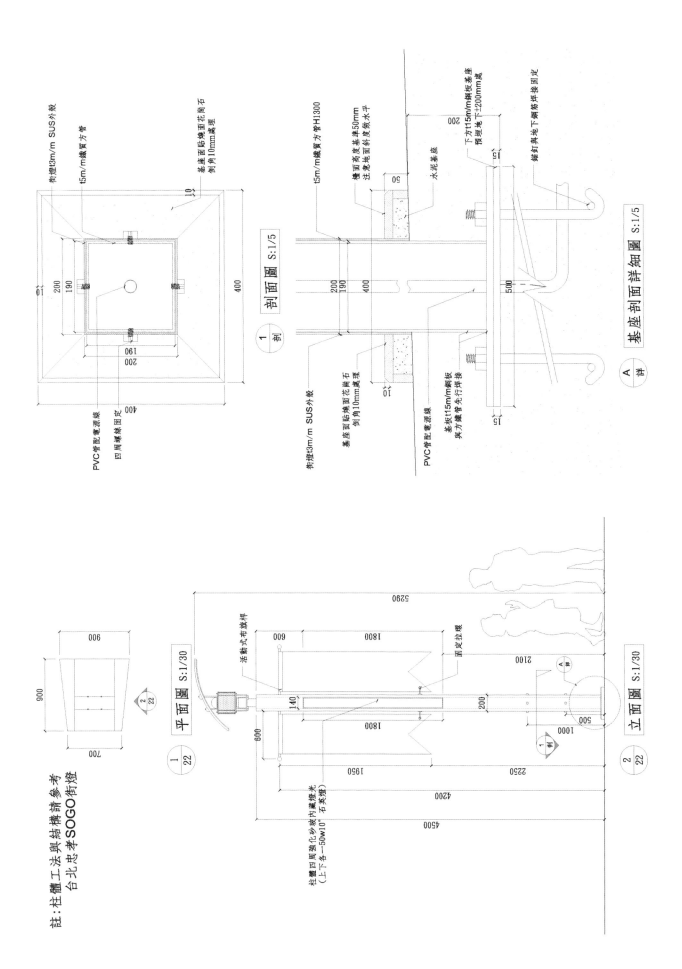

註：柱體工法與結構請參考
台北忠孝SOGO街燈

平面圖 S:1/30

剖面圖 S:1/5

基座剖面詳細圖 S:1/5

立面圖 S:1/30

街燈t3m/m SUS外殼

t5m/m鐵質方管

基座面貼塊面花崗石
倒角10mm處理

PVC管配電源線
四周螺絲固定

活動式布旗桿

面定拉環

柱體四周強化砂玻內藏燈光
(上下各一50w10°石英燈)

圖18

a.百貨公司的外觀設計 二、設計實務篇 23

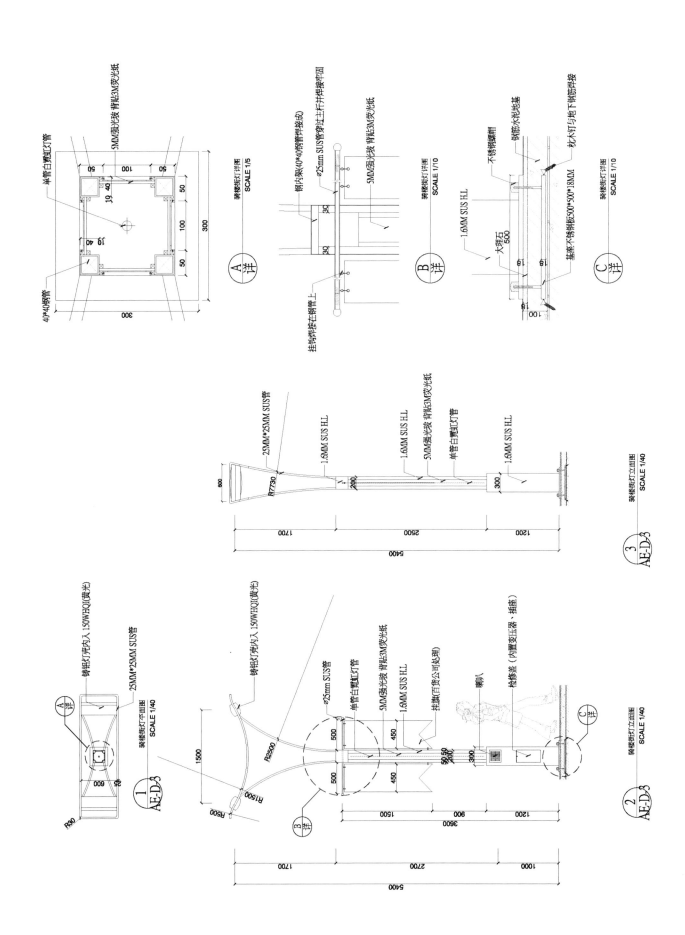

圖19

● 休息椅—若人行道和百貨公司建物本體之間寬度足夠的話通常會設置休息椅。一般多採用造型簡單的平台式，表面貼大理石或洗石子，再附上簡單的背靠，但後來發現有人躺在平台上十分不雅觀，於是更簡化成一支不鏽鋼圓管，讓人可坐卻不可躺；也有將這支圓管環繞在盆栽外圍，和盆栽或行道樹融合成一體的造型。（見圖20、圖21）

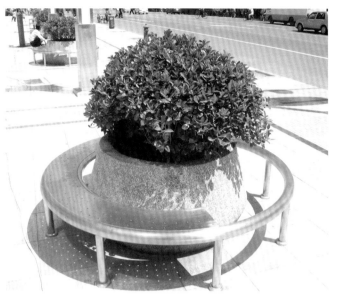

圖20

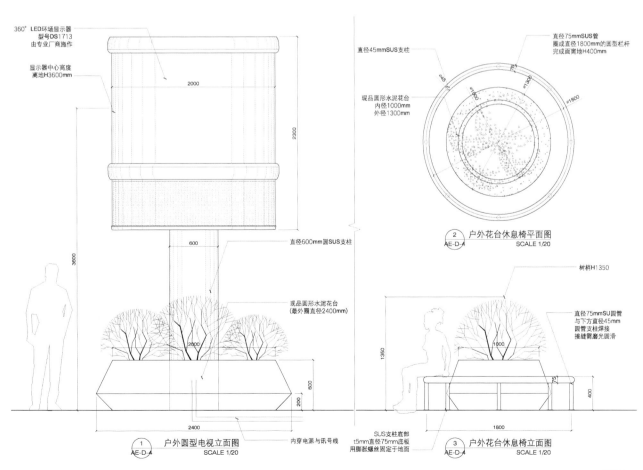

圖21

● 人行道—人行道的鋪面一般由市政府建管單位統一鋪設，但百貨公司可以向市政府建管單位申請自行鋪設，通常會採用粗面花崗石來鋪設，因為粗面花崗石可以防止路人在雨天滑倒。另外必須做到導盲磚的處理和殘障坡道的設置，才能符合無障礙空間的需求。

● 大門入口—百貨公司的大門入口是構成外觀的最重要元素，一切的外觀設計都是以大門入口來做出發點，再配套做櫥窗、雨庇…等等的相關設計。大門入口一般多採用四片或六片或八片玻璃門對開，每一片玻璃門通常最窄90公分、最寬105公分，高度最低210公分、最高240公分，這必須配合建築體的大門開口環境條件，和門廳天花板高度的配合…等等相關因素來做最恰當的比例研判，再由內裝設計師做入口門廳的總體設計，而筆者通常會慣用每片寬105公分高240公分的比例來做設計。

　　大門入口若剛好面向北方或東北方時，為因應冬天寒風不直接吹入百貨公司內，必須加做第二層門，第一層門和第二層門之間叫做除風室，這段兩門之間的距離不能太小，大約是三片門的寬度（即大約300公分）是最恰當的，但因應現場尺度因素，也有最小約180公分（即約走三步到四步的距離）的情況，這時的門片就必須第一層向外拉，第二層向內推，才能確保使用安全無虞；也有將第一層門設計成旋轉門和推門並列的情況，冬天的時候只開放旋轉門和第二層的推門，這樣子的除風效果更好，但要注意的是，若做旋轉門必須要直徑三米以上，且要有防止夾人受傷的安全措施。　（見圖22、圖23）

圖22

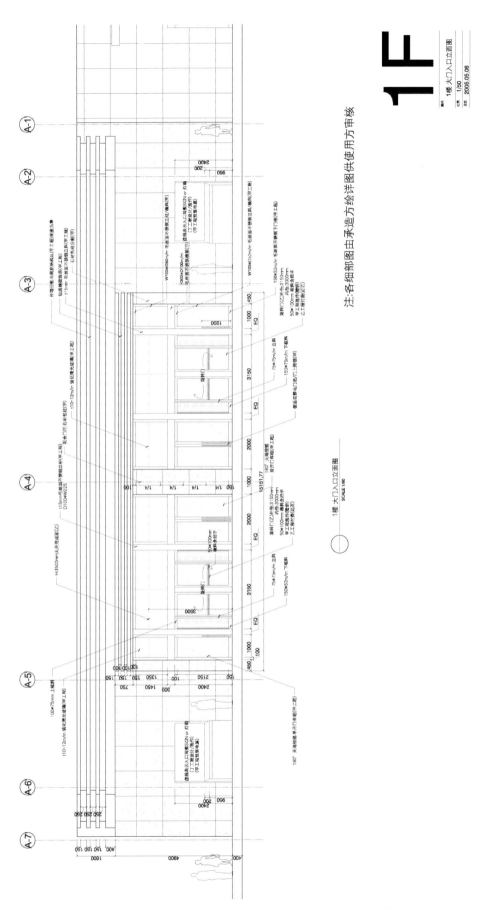

注:各细部图由承造方绘详图供使用方审核

1F

1樓 大門入口立面圖

SCALE 1/50

圖23

● 櫥窗—大門入口的附近或兩側一般會設有櫥窗用來展示商品，一般來說展示小商品（例如：手錶、化妝品、皮包首飾等）的櫥窗會採用扁長型或方格型的形式，這類櫥窗一般有離地100公分到120公分的窗台，使人的視覺中心（一般視覺中心定高150公分）剛好在櫥窗開口的中心，櫥窗內當然不可缺少小型聚光投射燈的設置，因此要注意櫥窗內的散熱需求，才不會因為溫度過高而傷害展示的商品。

另一種是落地窗式的大面展示櫥窗，這是用來展示服飾類的商品，所以必須有較大的深度和高度，可以站立幾個人型模特兒和搭配道具盆栽，背景要開暗門才能方便進入佈置。為使櫥窗佈置更有層次，常會搭配吊飾，所以天花板上要先預埋金屬溝槽數條，可供吊飾吊掛又不會傷害天花板。這種大型櫥窗的燈光必須由上而下，由側面而中央，由下而上的各向投射燈，其相關的電軌、電源和散熱的配套措施尤其不可忽略。（見圖24-圖27）

圖24

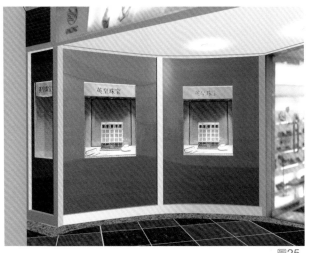

圖25

圖26

圖27

樓層説明表格

CONCEPT IMAGE

樓層	商品內容	營業使用面積	特色主題	服務機能
7F	· 主題餐廳	4,700 m²	美食百匯－紐約	男廁、女廁、殘障廁所
6F	· 家庭用品　· 寢飾用品 · 家電用品　· 貴賓廳 · SPA　　　· 多功能展示廳	4,600 m²	精緻生活－哥本哈根	男廁、女廁、殘障廁所、 聲光水影休息室、貴賓廳 、多功能館
5F	· 男士正裝　· 男士用品 · 流行男裝　· 休閒服飾 · 進口男裝服飾 · 男包　· 男鞋	4,200 m²	雅仕名風－倫敦	男廁、女廁、殘障廁所、 服裝修改室
4F-A	· 流行用品雜貨　· 個性少女服飾 · 少女服飾　· 流行服裝　· 彩妝	7,000 m²	青春比佛利－洛杉磯	男廁、女廁、殘障廁所
4F-B	· 牛仔服飾　· 戶外用品服飾 · 餐廳　　　· 運動用品		極限挑戰－大峽谷	
3F-A	· 淑女正裝　· 內睡衣 · 少淑女服飾　· 女包　· 孕婦裝	7,300 m²	時尚之都－米蘭	男廁、女廁、殘障廁所 、仕女補裝室、育嬰室
3F-B	· 童裝　· 嬰兒服飾用品　· 玩具 · 遊樂場		小太陽－加州	· 醫務室、兒童遊樂區
2F	· 國際精品服飾名店 · 黃金珠寶　· 進口鐘錶 · COFFEE SHOP	4,750 m²	香榭大道－巴黎	男廁、女廁、殘障廁所
1F	· 國際精品　· 化妝品 · 麵包坊　　· 女鞋	3,850 m²	世界之窗－萬國風情	服務台、ATM提款機、 殘障廁所
B1F	· 美食街　· 食品名店 · 荽酒　　· 茗茶 · 區臣式　· 生鮮超市	3,700 m²	漁人碼頭－舊金山	男廁、女廁、寄物櫃

	美食公館
7F	家庭生活館
6F	紳士服飾館
5F	青春活力館
4F	新潮少女
3F	名媛淑女館　歡樂童趣館
2F	世界精品館
1F	仕女名品館
B1F	美食生活館

圖28

b.內裝設計主題的擬定

　　大型賣場、購物中心和百貨公司的內裝設計，一般都會想定一個所謂的故事主題，然後再發揮想像力及尋找相關資料，再來藉題發揮，使內裝的效果有一個演出的中心，使之更具豐富感。目前已聞名於世的美國拉斯維加斯的幾個購物中心，如凱撒宮、威尼斯、沙漠綠洲…等等都是十分精彩的代表作，身歷其境不僅是購物消費而已，往往會令人有另一種故事中人的感覺，和一般平淡的大賣場購物是截然不同的愉快享受。（見圖30-圖33）

　　筆者十幾年前為台中豐原的太平洋百貨公司做總體設計時，就以太平洋為故事主題來發揮，虛擬了美人魚、潛水艇、遊輪和太平洋上空的滑翔翼、熱氣球…等等來豐富整個百貨公司的內裝設計，開幕之時頗獲讚賞

好評。近年的天津遠東百貨公司，筆者擬定以世界之窗為內裝設計主題；重慶江北遠東百貨公司則以海洋為內裝設計主題，也都得到相當不錯的肯定。（見圖28、圖29）

　　百貨公司的建築條件和經營方式和購物中心不同，所以想定了內裝設計主題之後的表現手法也不盡相同。購物中心可以採用很具像的設計，但百貨公司則大多採用隱喻的，象徵性的，點到為止的做法，因為百貨公司是集合同類商品在同一層樓或同一區內共存共榮，所以為了要讓這些商品自身品牌形象得以表現，當然故事主題不能表現得太明顯太具體，如此才能做到不喧賓奪主，讓消費者的眼光能注目在品牌和商品，才不會眼花撩亂。

圖29

圖31

圖33

圖30

圖32

c.動線的規劃

百貨公司的動線就好像人身體內的血管一樣的重要，不論上下左右必須處處通暢，不可有任何阻塞不通的地方，所以在規劃初期往往為動線規劃花相當大的心思和時間來研討，為配合各層不同業種的定位而不斷的修正出一版又一版的動線圖，直到全體百貨公司高級主管確認同意為止。

動線分成好幾種，有給客人使用的賣場的動線，也有給後勤補給和員工上下班使用的後場動線，現概述於下：

● 後場動線─從停車卸貨開始經過商品管理，接著上昇降貨梯，到進入賣場和倉庫的這個過程是後勤補給的動線，此動線的特點是要夠寬敞、至少180公分以上才足夠人員和推車通過；亮度要足夠，一般大約300到400照度、等同於辦公室的亮度即可；通道兩側壁面要做耐撞處理，地坪要平順耐磨使推車不受阻礙；而這條動線一般要讓客人看不見走不到的才是合理設計。

● 員工動線─員工每天上下班進出的動線，從經過警衛進入百貨公司，打卡完畢至員工更衣間換制服、再進到各人工作崗位的這條動線就是員工動線。這條動線一通常會和消防逃生動線相連貫，也許有某一段會和貨物的補給動線重疊，這都是合理的設計。

● 水平動線─百貨公司每一層賣場以電扶梯為中心來做引導客人走向的通道稱為水平動線。這種水平動線分為主要動線和次要動線兩種，一般看賣場面積大小來決定動線的寬度，通常主動線寬240公分到210公分，次動線寬180公分到150公分。主動線大多是環繞全場成一個回字型，這會使消費者迴游在全場各處，可以同時看到靠壁面的和中島區的商品，是最重要且很少再變動的動線。次動線是中島區和靠中央電扶梯的走道，還有就是中島區和中島區之間的走道，它雖然較窄但卻十分重要，往往在次動線兩邊的專櫃會有不錯的業績，因為走道不寬所以人群較容易接近商品，售貨人員和消費者較易密切互動而促進消費。

● 垂直動線─從地面層藉電扶梯，電梯，步梯來運送消費者上下到每一個營業樓層的過程稱做垂直動線。在台灣、日本、韓國這些地方的百貨公司通常都是從地下二層開始到地上十多層，消費者也都很習慣的能夠接受，但在中國大陸的百貨公司，一般消費者不願上到太高的樓層，所以對電扶梯的注意和定位不若台灣、日本等地方的重視。電扶梯是能毫不等待、又能源源不斷運送客人到每一個樓層的主要垂直動線，一般而言，百分之七八十的客人多是利用電扶梯來上下賣場的樓層，所以在台灣、和日本的百貨公司，通常採用交叉式的電扶梯（即通稱剪刀式）讓客人能右轉上樓左轉下樓，很順利的到達每一層賣場；在中國大陸則大多採用平行並排式的電扶梯，這種安排會造成上下樓的客人在同一個平台處擠成一團，並且讓上下樓的客人必須多繞半個賣場，看似多一點商機，其實是會造成客人不便而易生反效果。（見圖34-圖37）

3F-A 名媛淑女館

◎ **KEY WORD**
・時尚之都 → 米蘭

◎ **IMAGE**
・以裝飾性的手法與色彩表現，營造出義大利米蘭的時尚風情與高感度的流行空間。

◎ **COLOR&MATERAL**
・暖白色/白色/粉色系。
・人造石地坪。
・歐風裝飾線條。
・義大利立式的柱面與分隔造型表現。

◎ **LIGHT PLAN**
基本照明：
・70W~150W HQI嵌燈
・節能嵌燈(PLC)
・平均500LUX照度
演出照明：
・QR-111-35W~50W
・CDM35W~70W
・MR-16 50W
・平均照度1500LUX
主題造型燈飾

圖34

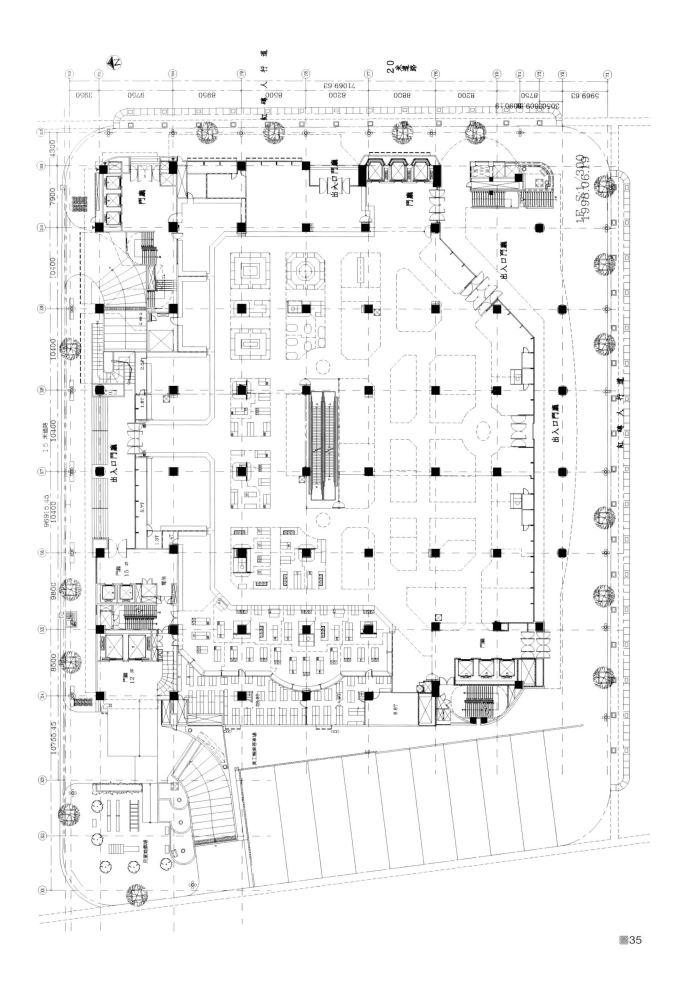

圖35

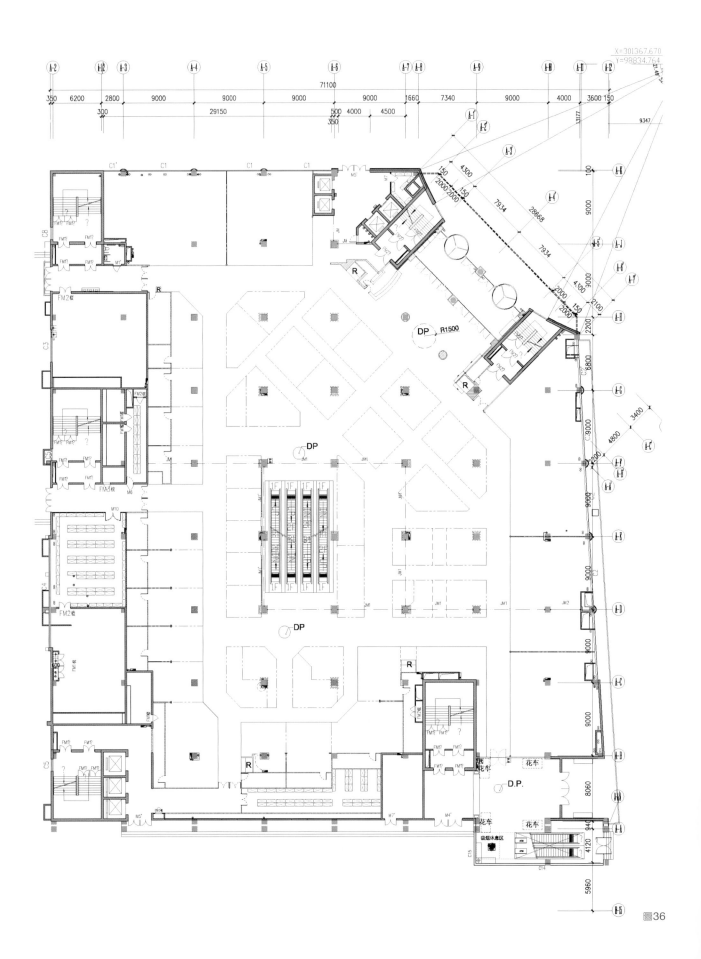

圖36

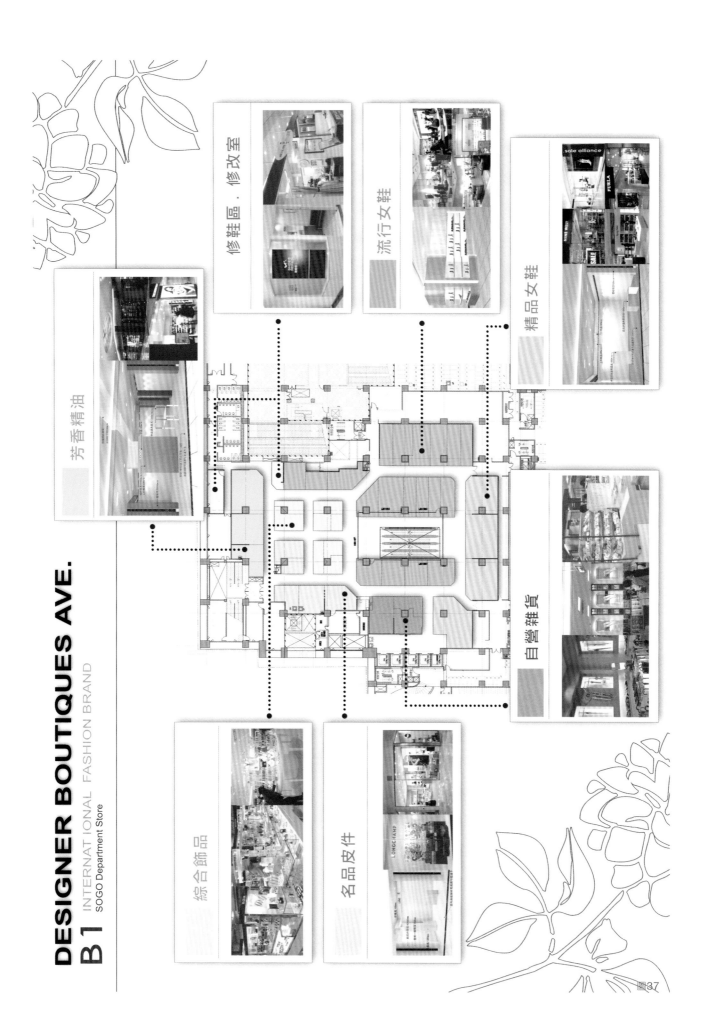

DESIGNER BOUTIQUES AVE.

B1 INTERNATIONAL FASHION BRAND
SOGO Department Store

芳香精油

修鞋區 . 修改室

流行女鞋

精品女鞋

自營雜貨

綜合飾品

名品皮件

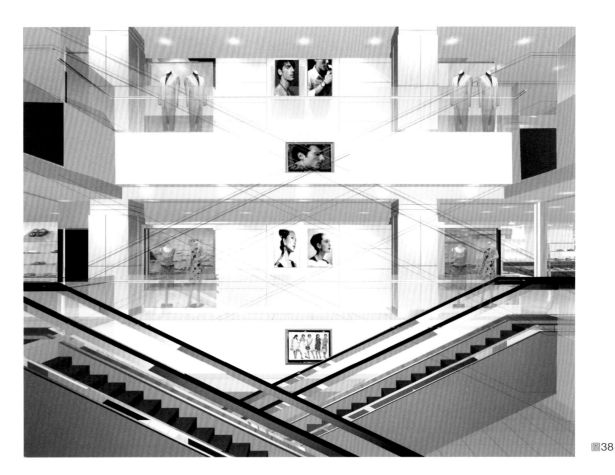

圖38

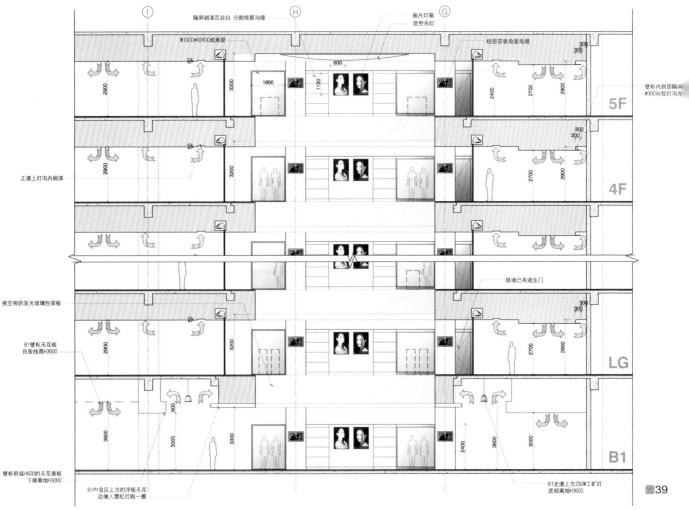

隔屏刷漆百合白 分割线留沟缝　　画片灯箱
　　　　　　　　　　　　　造型吊灯

W1900×H2400玻离窗　　　　　柱面安装电浆电视

壁柜内到顶隔间
W300间接灯沟光

5F

走道上灯沟内刷漆

4F

挑空旁的发光玻璃包梁板

现场已有选生门

B1壁柜天花板
自装线高H3600

LG

壁柜前缘H600的天花垂板
下缘离地H3000

B1中岛区上方的浮板天花
边缘入霓虹灯跑一圈

B1走道上方250W工矿灯
底部离地H3600

B1

圖39

電梯也是一個重要的垂直動線，對目的性購買的熟客而言，他大多會選擇利用電梯直接到達他要去消費的樓層，而不會利用電扶梯一層一層的轉上去，這樣的客人大約佔百分之二、三十。尤其台灣、日本的百貨公司的電梯內，有美麗親善的電梯小姐為客人說明各樓層有哪些商品，這種親切的服務是十分重要而有效的吸引主顧客的方法。

步梯是另一種垂直動線，因為消防法規的規定所以每棟百貨公司都會有許多組步梯，但多數客人不會選擇步梯來上下各層賣場，通常只有週年慶這種大活動，一下子擠進太多客人的時候才會被使用到，一般步梯多做為員工後勤上下班之用，和萬一必要時消防逃生之用。但也有百貨公司把男女洗手間和公用電話設置在步梯的轉折平台處，這種安排也可少量的引導一些客人利用步梯上下到賣場，而這種會有客人利用的步梯，便會有明確的上下層指引標識，和比較完善的天、地、壁面裝修處理。（見圖38-圖42）

圖40

圖41

圖42

d.中庭挑空區的規劃

只要是稍具規模的百貨公司，一般多會加入中庭挑空區的設置，在中國大陸的天津市則是把中庭挑空區稱之為「共享」。挑空是建築設計上一種空間變換的手法，也是一種心境轉換的趣味，因為人們習慣了三米高一層樓的空間感，一旦走近挑空區周圍，面對一下子挑高好幾層樓的大空間時，心境會一下子開朗起來，甚至會有驚喜的感受，也會被挑空區的裝修佈置所吸引。香港的購物中心常會在節慶時在挑空區中央佈置高大、吸引人注目的裝置藝術，例如聖誕節時裝置高達幾層樓高的巨大聖誕樹，來製造節慶歡愉的氣氛。

中庭挑空區的尺度大小是很值得探討的，在大型公共建築內出現大尺度的挑空區，會有一種崇高的、震撼的、宏偉的效果，例如台北的國家音樂廳、中正紀念堂或台北美術館等，但是大尺度挑空區在百貨賣場中卻不一定是有利的，因為百貨公司講究動線的簡短流暢，和商品鋪陳的連貫性，這種太大尺度的挑空區會使動線不連貫、使商品的連貫性中斷，例如早期台北衡陽路的力霸百貨公司和現在天母的高島屋百貨公司，北京的盈科太平洋百貨公司，都是因為有中庭大挑空而形成動線及商品鋪陳的問題。

中庭挑空所創造的空間轉變使心情轉換的趣味，好比都市中的公園綠帶一樣的舒暢效果，所以是不可或缺的一種公共空間，但最好是尺度不要太大，高度不要太高，這樣子既能達到空間轉變心情的舒暢效果，也可降低動線不流暢和商品不連貫的不良影響。以一九七七年筆者共同參與設計的西門町來來名店百貨公司為例，就是在五、六層設一個以兒童遊戲為主的挑空主題，七、八層設一個歐洲街景和聲光世界的挑空主題，九、十層設一個許願池般的小橋流水的挑空主題，這三個挑空高度只有兩層樓，寬度是二個柱間，深度是一個柱間，也就是大約十六米乘以八米左右，這種尺度不會令人產生恐懼感，反而有親切感，尤其各有主題來呼應相連貫的樓層商品，在當時造成很大的轟動，而因為這種尺寸合宜，所以在裝修期間或開店後的維護保養，都不會有太大的困難，但若是大尺度的挑空就不一樣了，連要換一個燈泡都是一件難度很高的工作，更何況是要配合販促活動經常更換挑空區的裝置主題了，所以很可能會造成開幕時的裝置一直在那裡長年不變，或者是一直空著什麼也不裝設的狀況。

挑空區週邊一定會配合消防法規的要求，設置自動防火電捲門、逃生甲種防火門和高度120公分左右的欄杆，然而如何讓空調可以吹入挑空區？如何讓挑空區有一恰當的燈光照度？這些都需要內裝設計師很用心的來配套設計。一般都採用直接落地的玻璃欄杆再配合不鏽鋼扶手，使高120公分的欄杆既安全又不會干擾全場視線，也能使地面的小物不會掉落到下一層；空調多採取裝在上下兩層之間的側吹出風口，使挑空區能感到涼爽而又不會浪費能源；燈光則常採用長壽型高照度的HQI放電燈，以達到合理照度，又能減少換修燈泡的機率。（見圖43-圖58）

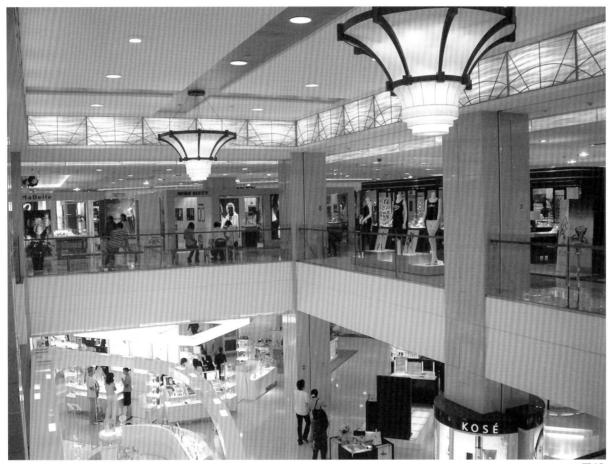

圖43

圖44

圖45

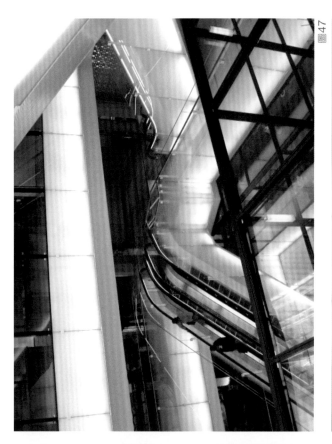

圖47

圖49

圖46

圖48

圖50

圖51

圖52

圖53

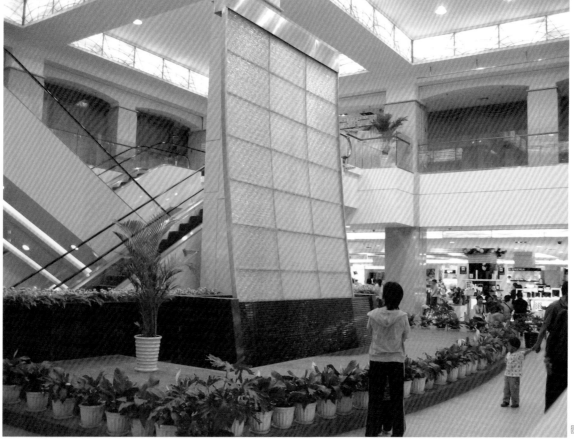

圖54

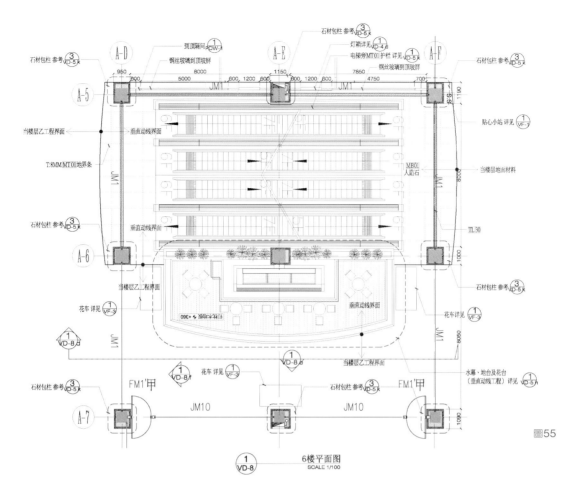

石材包柱 參考 ③ VD-5 K

石材包柱 參考 ③ VD-5 K

到頂隔間 ① PDW-7

鋼絲玻璃到頂玻屏

石材包柱 參考 ③ VD-5 K

灯箱 詳見 ① VD-4 d

電梯旁MT 01護欄 詳見 ① VD-5 d

鋼絲玻璃到頂玻屏

石材包柱 參考 ③ VD-5 K

950
700
5000
JM1
8000
1150
1200 600
JM1
7850
4750
700

A-5

當樓層乙工程界面

垂直動線界面

T:8MM MT 01地界条

JM1

貼心小站 詳見 ① VF-1

MB 01 人造石

當樓層地面材料

石材包柱 參考 ③ VD-5 K

垂直動線界面

JM1

TL 30

A-6

當樓層乙工程界面

花車 詳見 ① VF-3

垂直動線界面

花車 詳見 ① VF-3

石材包柱 參考 ③ VD-5 K

本場完成線 ★ +360

① VD-8 d

JM1

① VD-8 b

當樓層乙工程界面

水幕、地台及花台 (垂直動線工程)詳見 ① VD-5 K

花車 詳見 ① VF-3

① VD-8 d

石材包柱 參考 ③ VD-5 K

石材包柱 參考 ③ VD-5 K

FM1'甲

JM10

FM1'甲

JM10

A-7

圖55

① VD-8

6楼平面图
SCALE 1/100

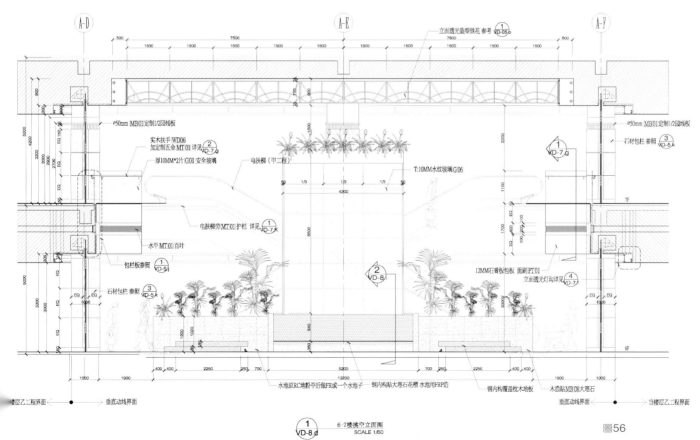

立面透光造型铁花 參考 ① VD-05 d

∅50mm MB 01定制1/2園線板

石材包柱 參考 ③ VD-5 K

實木扶手 WD06
加定制五金 MT 01詳見 ② VD-7 d

厚10MM*2片 G01 安全玻璃

电扶梯(甲工程)

T:10MM水纹玻璃 G06

① VD-7 d

石材包柱 參考 ③ VD-5 K

电扶梯旁MT 01護欄 詳見 ② VD-7 K

水平MT 01百叶

包栏板參照 ③ VD-5 K

石材包柱 參照 ③ VD-5 K

∅50mm MB 01定制1/2園線板

② VD-8

12MM石膏板包板 面刷 PT 01

立面透光灯沟详见 ④ VD-7 d

水池原RC地板平后再做FR或一个水池子　钢内构贴大理石花槽　水池用FRP造　钢内构覆盖枕木地板　水造贴MB 08大理石

垂直動線界面

當樓層乙工程界面

楼层乙工程界面

垂直動線界面

① VD-8 d

6-7楼挑空立面图
SCALE 1/60

圖56

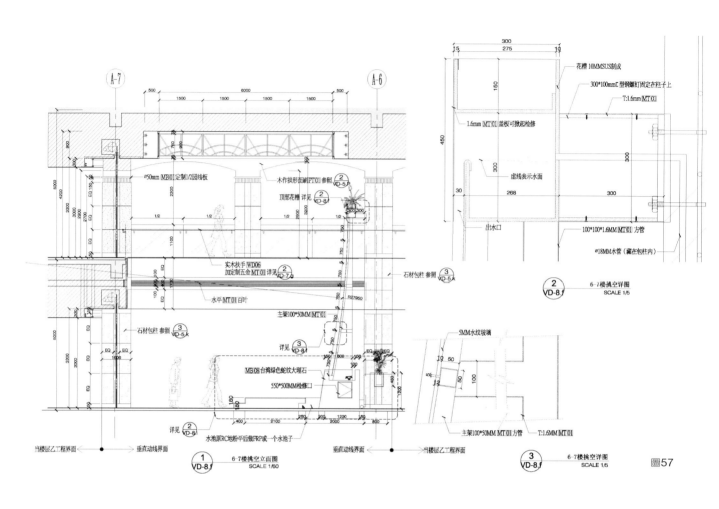

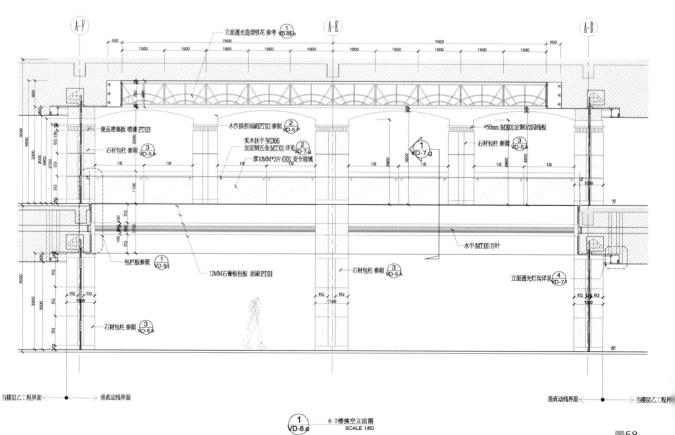

圖57

圖58

e.天花板的規劃

天花板在中國大陸稱之為「吊頂」，乍聽到這個名稱還不明究裡，但漸漸卻能感覺到十分貼切。天花板這個設計項目是百貨內裝的重頭戲之一，因為天花板完成面以上有許多必不可少的設備：有空調管、消防排煙管、緊急排煙閘門、排油煙管、輸電管、配線槽、消防灑水幹管和灑水頭、自動電捲門箱、冷氣出風口、各種照明燈具及其配線、偵煙器、防煙垂壁、監視器、擴音喇叭和商場的指示導引…等等。

以上各種設備往往是分交給不同的專業人員設計繪圖，這些不同的專業的設計師著手設計時，當然是以其自認為最恰當合理又合法的原則來設計，而各設備的設計圖呈交給業主時大多不會被仔細閱讀的簽收下來，所以在內裝設計師開始參與進行賣場的內裝設計後，把各設備的設計圖逐一來套圖比對時，就會發現許多不合理的但卻可以避免的現象，例如最常發生的是消防排煙管和空調幹管重疊或十字交疊，這兩者都是量體龐大的管徑，當兩者重疊時往往佔用了一米以上的高度，若萬一又和消防灑水幹管重疊、甚至於再和有自動鐵捲門箱重疊的話，那麼這些設備所佔的高度，就會讓天花板完成面淨高大幅不足，往往結構體層高五米的空間最後可能得到淨高不足三米的天花板完成面，此時若內裝設計師再玩一些間接照明燈溝的設計手法的話，那麼極有可能最後只能得到二米七左右的淨高而已。

這種情形在台灣經常發生，但經內裝設計師和各設備的專業技師開會協商後，大多會互相退讓、互相套圖比對來尋求解決的方法，例如將空調管盡可能壓扁加寬再向上爬昇成一個拱形，讓排煙幹管可以由拱下穿過；例如消防技師再研討消防區的劃分，再重新訂位自動電捲門，使自動捲門箱能不和某些幹管重疊。如此經過幾次套圖比對之後，一般情況來說天花板高度都可以爭取到更理想的高度。這種過程雖然大家都很辛苦，但卻是很值得肯定的。

很遺憾的是筆者在中國大陸的設計經驗卻是各設備技師大多本位主義思想嚴重，經協調後仍各自為政，導致、最後結構體層高六米或五米五的空間卻只有三米不到或只有三米多一點的天花板完成面，這種結果對百貨業主真是非常遺憾卻只能無奈接受。

在百貨內裝設計天花板時，一定會配合上述各種設備來設計出各層天花板的大輪廓，通常是四邊靠壁一圈會是較低的完成面，靠中央電扶梯的一大區塊會是較高的完成面，會這樣處理的理由是因為大風管、大煙管一般來說會在靠壁的一側，靠中央電扶梯處則只是支管，其管徑較小。靠壁一環的較低天花板會至少保持二米七到三米的高度，靠中央電扶梯的一大區塊的天花板則會爭取到三米以上甚至三米六的高度。這種中間高四邊低的手法最常見，經驗上也是最能被接受、最好用的處理手法。（見圖59-圖61）

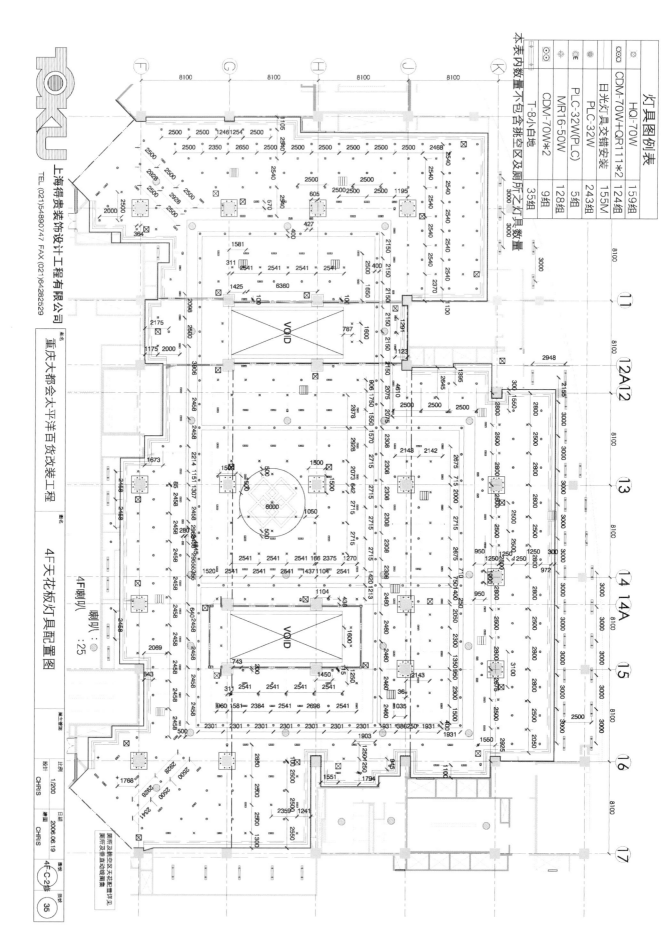

灯具图例表

◎	HQI-70W	159组
◎◎◎	CDM-70W+QR111*2	124组
◎	日光灯具交错安装	155M
◎	PLC-32W	243组
CE	PLC-32W(PLC)	5组
⊕	MR16-50W	128组
⊕⊕	CDM-70W*2	9组
⊙⊙	T-8小角地	35组

本表内数量不包含各挑空区及则所之灯具数量

上海得意装饰设计工程有限公司
TEL (021)54890747 FAX (021)64282529

案名 重庆大都会太平洋百货改装工程

图名 4F天花板灯具配置图

比例 1/200
设计 CHRIS
绘图 CHRIS
日期 2006.06.19

图号 4F-C-2栋

35

图59

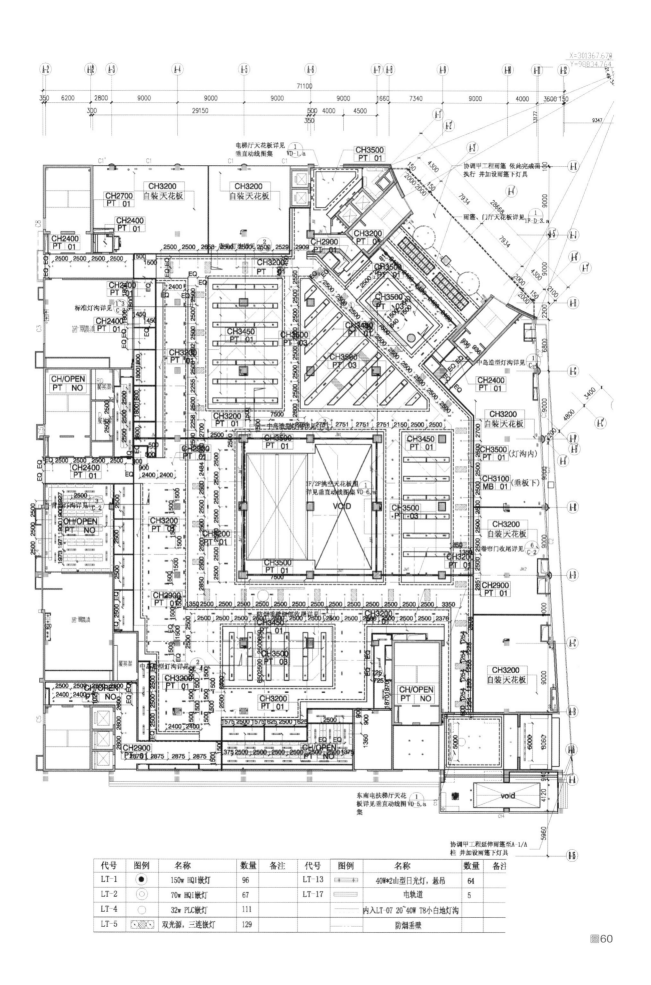

代号	图例	名称	数量	备注	代号	图例	名称	数量	备注
LT-1	●	150w HQI嵌灯	96		LT-13		40W*2山型日光灯，悬吊	64	
LT-2	◎	70w HQI嵌灯	67		LT-17		电轨道	5	
LT-4	○	32w PLC嵌灯	111				内入LT-07 20~40W T8小白地灯沟		
LT-5	▨	双光源，三连嵌灯	129				防烟垂壁		

圖60

e.天花板的規劃　二、設計實務篇　49

圖61

　　另外，在電梯廳、入口門廳、電扶梯前或中庭挑空區上空會再營造一些不一樣的、更有趣的、更有造型的設計，例如在電扶梯前做向上昇高的穹隆造型；例如在中庭挑空區的上方做一個太陽一般的造型；或在最上層的電扶梯上方做藍天白雲的設計；還有在入口大廳上方做吊掛大型水晶燈的設計，這些設計的目的是在製造一種視覺的焦點，使消費者入店後能吸引其注目，也讓其行進過程中產生了一種「發現了什麼？」的樂趣。

　　不做天花板也是一種天花板的設計手法，在層高不夠的先天條件下，若再做石膏板天花板或再玩造型、燈溝等設計手法，會使天花板完成面變低且會有壓迫感的時候，大多會採取不做天花板，使結構體的樑、樓板和各種空調，消防排煙管、各種水電管線完全露明出來，有的會加以噴色成黑或灰或其他色彩，再輔以各種粗獷樣式的照明燈具，這樣子的效果常被用在地下層的賣場，例如牛仔或運動用品業種的賣場。業主常常以為不做天花板一定會比較省錢，其實恰好相反，做天花板只花一種錢就可掩飾天花板上那些施工不嚴謹不美觀的醜陋設備，而不做天花板就需花各種錢來將風管、水管、電管…等先做一番調整，使這些設備走得直走得正之後，才有做露明天花處理的條件。

f.燈光設計和照度的規劃

「光」是一切的生命，沒有「光」則什麼也看不見。很多大型購物中心都會用大型天窗引進陽光，溫暖的陽光總是讓人感到希望和喜悅，這種大天窗在北美和歐洲這些寒帶國家是必須又合理的設計手法，但此手法若完全移植到亞熱帶的台灣就不是那麼恰當，因為熾熱的陽光不但會抵消大量的空調，尤其還會傷害到商品，使商品有褪色之虞，所以我們在百貨公司的指的「光」就是人工光─即為照明。

照明是百貨內裝設計的生命，因為再好的內裝設計，若沒有恰當的照明來投光表現的話，根本顯現不出來，所以合理的照明設計是非常重要的。照明不夠非但賣場看來昏暗，更談不上讓商品有精彩的表現了；而照明太亮則會使賣場非常的刺眼、使人感到不適，所有展售商品也會因為太亮而顯得十分「平面化」而缺少「聚焦」的效果。因此，專業的照明設計師都有一套計算公式，依使用不同的各種光源的流明數、燈具數量，和燈具與光源的折舊衰退率來做其演算基礎，再乘以賣場的天花板高度到被照物的距離，以及賣場的面積，這樣來得出一個平方米有多少照度（即LUX/㎡），其實單這樣計算並不十分準確，因為天、地、柱、壁的表面裝修材料和顏色會產生不同的反射率，最簡單來說，若地面鋪貼米白色大理石的反射率和地面鋪設深色大理石的反射率就有絕對的不同。僅管如此的複雜難懂，但經過電腦計算後的照度值，還是有相當的參考依據。

通常百貨內裝設計師會有自己一套對照度的不同見解，例如歐美的百貨公司的照明，常會讓亞洲的消費者感到太暗；但台灣、日本的百貨公司的照明，又會讓某些人覺得太亮，這應是白種人和黃種人對照明使用的習慣不同吧？！這點可從白人居家照明常用檯燈、落地燈、壁燈等照明燈具，而很少使用日光燈、吊頂燈之類的燈具可見一斑，反觀台灣、日本的居家照明則恰恰相反，可見兩者對照明使用習慣的不同。

在黑暗中一支蠟燭的光會顯得十分明亮，但若是在大白天打開一盞1000W的電燈，依然看不出這1000W的亮度，這就是照明和環境是相對應的關係。所以筆者習慣將照度控制在走道區、倉庫區、服務區和辦公區等地方有400LUX/㎡；在賣場中島和壁面專櫃區有800LUX/㎡；在主要的陳列台,櫥窗處有1200LUX/㎡，這樣子可以達到1：2：3的差異效果，使賣場全局的照明得到該亮，該更亮的層次表現。2006年5月開幕的天津遠東百貨公司，就充分展現了這種照明效果的演出，走在這個賣場中能感覺到不眩光又層次分明的舒適感。能有這樣的演出效果得歸功於協力燈具商的全力配合，我們依設計圖在工廠搭建一個和現場長、寬、高一樣的空間，先裝上設計中的各種燈具依圖示定位，再逐一測量照度，經此試驗得到與當初設計預期相同的效果後，才很有自信的表現在現場。（見圖62）

照明要有好表現，就必須謹慎選用正確的燈具和光源和光色，大部份的設計師對這方面往往認識不夠，而百貨公司的採購部門主管則往往只著眼如何用最低價來採購，對設計師建議使用的燈具和光源常持有一種懷疑的看法，認為設計師會從中拿取佣金，所以通常以最低價得標來採購，結果可能是樣子對了但其反射罩的電鍍差了；或是光源對了，但光源的壽命短了，開幕初期看不出太大差別，但開幕半年多後這其中的差別就很明顯了，畢竟一分錢一分貨的道理是千真萬確的現實。

百貨內裝最常見的各種燈具和光源大概有下列幾種：

● 日光燈T4型（一般稱為小白地）40W—10W，最常用在天花板的間接照明的燈溝內或各種燈片箱內，是一種隱藏型的燈具，它有各種光色，由2800K的黃光到6000K的白光，K數越高表示越接近正午的太陽光，K數越少表示越接近黃昏的太陽光，一般常用4000K這種光色。

● 超細日光燈T5型，管徑只有15毫米左右的燈管，常被用在各種道具的展售層板下，或是用在薄型的燈片箱內。

● 盤式日光燈是最常見的露出型的基本照明燈具，現多用PLC36W三支一套的盤式日光燈，經常裝設在倉庫區辦公室，也常被用在賣場，只是近來多數設計師發現在天花板上出現數百套盤燈的設計，其實不甚美觀且照明層次太平面化了，所以已日漸少用到賣場。

● 筒燈PLC32W也是常用的露出型燈具，通常會裝設在走道上方，大致間距二米五一盞燈，筒燈的反射罩電鍍面和其弧度會影響投光的效果。

● 筒燈60W鎢絲燈泡，一般用做緊急照明使用，當正常電源跳脫時會自動切換到發電機電源，這時候這些鎢絲燈泡會立刻亮起來，把各種主要逃生門附近照亮，使疏散中的人群容易找到逃生路線。

● HQI筒燈，這是一種高壓鈉複金屬燈，是放電燈的一種，光度很強，一般有75W～250W有黃光和白光的分別，通常會被用在中庭挑空區的上方，因為它光度很強壽命又長，裝在挑高六米以上的地方還能有相當的光度照到地面，又可減少替換維修的麻煩。這種燈75W的照度也很適合用在中島或專櫃賣場中，和上述的PL32W筒燈相配套，很容易就可達到800LUX/m2的預期照度了。

● CDM投射燈70W，是近期才被廣泛運用的投射燈，它有窄角和廣角的分別，演色性很好，常被用在主要陳列點的上方，發揮其聚焦的投射效果。

● QR111型投射燈50W，經常和上述CDM70W投射燈配套成一組三連燈，通常被裝在中島賣場或專櫃內的四個角落，和PLC32W筒燈構成一種矩陣式的排列，投射在壁面或道具的展售商品上。

● 石英投射燈50W，也是常用的小型投射燈，也分窄角和廣角擴散型，一般常用在展示櫥窗內或玻璃櫃內，它的反射杯的電鍍面若因靜電附上灰塵的時候，其投光效果就會衰退，另因其正面熱度很高又有紫外線，所以不宜裝設在和人們近距離的地方，以防萬一有燙傷之虞。（見圖63-圖65）

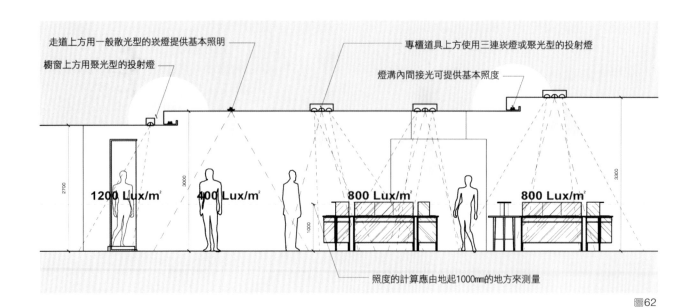

走道上方用一般散光型的崁燈提供基本照明

櫥窗上方用聚光型的投射燈

專櫃道具上方使用三連崁燈或聚光型的投射燈

燈溝內間接光可提供基本照度

1200 Lux/m²

400 Lux/m²

800 Lux/m²

800 Lux/m²

照度的計算應由地起1000mm的地方來測量

圖62

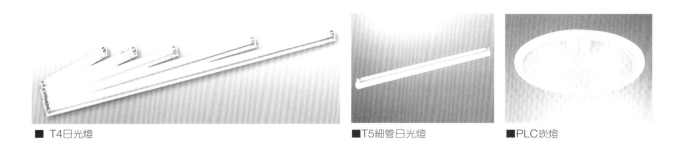

■ T4日光燈

■T5細管日光燈

■PLC崁燈

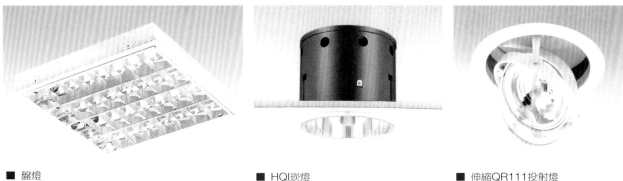

■ 盤燈

■ HQI崁燈

■ 伸縮QR111投射燈

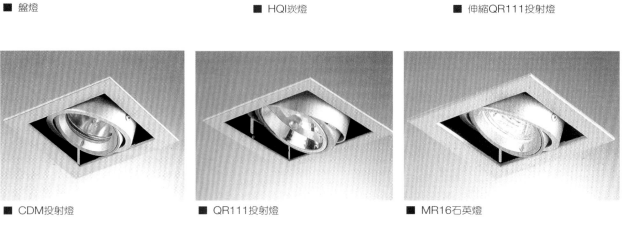

■ CDM投射燈

■ QR111投射燈

■ MR16石英燈

圖63

圖64

圖65

g.地坪和地材的規劃

任何一位內裝設計師在做色彩配色時，通常第一個考慮的會是地面鋪設什麼材質？什麼色彩？再來逐步研判該配什麼樣的家具和窗簾，因為地坪的材質和色彩在內裝設計效果中的佔比是最大、最容易讓人注目的一項元素，因為一般人的視線通常是平視和向下看的機會多於仰視的機會，大概只有內裝設計師才會有抬頭看天花板的造型和燈光的習慣。

因為地坪的材質和色彩會反應到壁面和整體效果，當地材是深的柚木地板時，會讓人感受到不刺眼和沉穩又安靜的感覺；當地板是淺色的石材或磁磚時，會讓人覺得明亮和乾淨又寬敞的感覺，這在住宅設計案和百貨內裝設計案都是一樣的。

百貨公司的地坪通常一層樓會有近千坪（即約3000米平方）左右的面積，扣去壁面專櫃的自裝地坪後，仍約有一半的面積是中島專櫃和公共走道，這部份通常會由百貨公司統一來鋪設地材，但也有百貨公司開放中島專櫃可自裝地材，百貨公司只鋪設公共走道地材的情況；即使只鋪設公共走道而已，每一層也須鋪三分之一的面積，約一千平方米左右，這是相當大的數量。若一棟百貨公司有地下兩層和地上十層的話，那麼要鋪設走道地坪的預算就是很大的一筆錢了，所以百貨公司會精打細算來減輕投資的負擔，因此通常會在化妝品和精品服飾的樓層鋪設天然石材，在一般樓層鋪設人造石材或石英磚，在其他家用家電、童裝和運動用品樓層鋪設石英磚或塑膠地磚，在小吃街和超級市場或餐廳街樓層鋪設磁磚或石英磚。現將各種常用地材概述於下：

- 天然大理石─是看來最高貴最自然的地材，有其本身豐富自然的紋理和色澤，不會產生太強的反光所以不會刺眼，只是取材不易，施工時需要按編號順序才能使花紋銜接合理美觀，所以施工費用高。另外天然石材有毛細孔，若沒有事先做好防護措施的話，很容易從毛細孔滲入各種汙漬，所以維護保養不易。一般百貨公司常用的大多是米黃色系的天然大理石，例如黃金米黃、舊米黃、新米黃或菲律賓米黃…等等。

- 人造石─它是用天然石的碎石加入石粉等原料來人工合成的一種石材，由於是人造石材所以品質很穩定，幾乎沒有陰陽色的色差現象，規格大多是六十公分見方，只要是同一批號出廠的貨，都能毫不擔心的來施工。也因為是人造石所以可以訂做各種較深或較淺的顏色和數量，比起天然石它的選擇性更多，價格也低廉施工也快速（因為不必對花紋），所以近來被廣泛使用。

- 石英磚─它是磁磚的一種，質地堅硬耐磨，規格從六十公分見方到一米見方各種尺寸都有，表面拋光所以反光很明顯，很刺眼也很滑，曾經有某董事長巡視工地時不慎滑倒。價格比人造石還便宜，中國大陸的各種賣場很慣於使用。

● 磁磚—磁磚有各種表面處理，例如仿古磚、仿砂岩、仿版岩，有亮面有粗面有平光面，有各種圖案花色，有各種大小規格，是表情豐富演出效果很好的一種建材。設計師經常會用磁磚來拼貼出各種效果、展現在餐廳或小吃街或超級市場的樓層。從義大利或西班牙進口的磁磚當然比國產的磁磚貴一些，但確實是一分錢一分貨。

● 塑膠地磚—與上述各建材相較，它是最便宜的一種建材，同樣的有各種色澤各種圖案，有仿碎石、仿鵝卵、仿大理石、仿木紋地板，有幾何圖案、有素色…等等，規格從三十公分見方到六十公分見方，各種大小尺寸都有，是一種很好表現效果的建材，但是選用時必須注意其耐磨度，若不小心選到只是表面印刷的產品時，很有可能開幕不久就會磨耗見底了。要鋪設塑膠地磚之前，必須有很好的地坪水泥粉光面才行，否則不會有好效果，也因為這個因素造成百貨公司不太愛用塑膠地磚，只會很少量的用在較不重要的樓層和倉庫、辦公室等地方。

不論鋪設什麼樣的地材，都會有收邊和不同建材銜接的現象發生，例如公共走道和各專櫃地材的銜接處，通常會採用厚度五至八釐米左右的不鏽鋼條來做收邊處理。另外在全場公共走道和中島專櫃都鋪相同地材時，為了要界定走道和櫃位線，通常會使用不鏽鋼圓釘來做暗示性的界定，例如在某中島專櫃的四端點各釘一枚圓釘，就可以界定這個中島專櫃的四邊了。通常在化妝品的樓層這種情形最普遍發生。

另外在中島區專櫃會有許多活動道具，這些道具需要插接電源，尤其這些活動道具不一定會靠著柱子，所以必須配設地面插座、地面電話或各種訊號線，因此，在鋪設地材之前就必須完成這些管線配設，才能順利鋪設地材，否則當地材鋪設完成之後，再來要配設的話就來不及了，那時候只能用延長線再覆蓋塑膠壓條來處理，這種壓條做法對客人有潛在危險，非不得以百貨公司不會接受這種壓條式的工法。（見圖66-圖72）

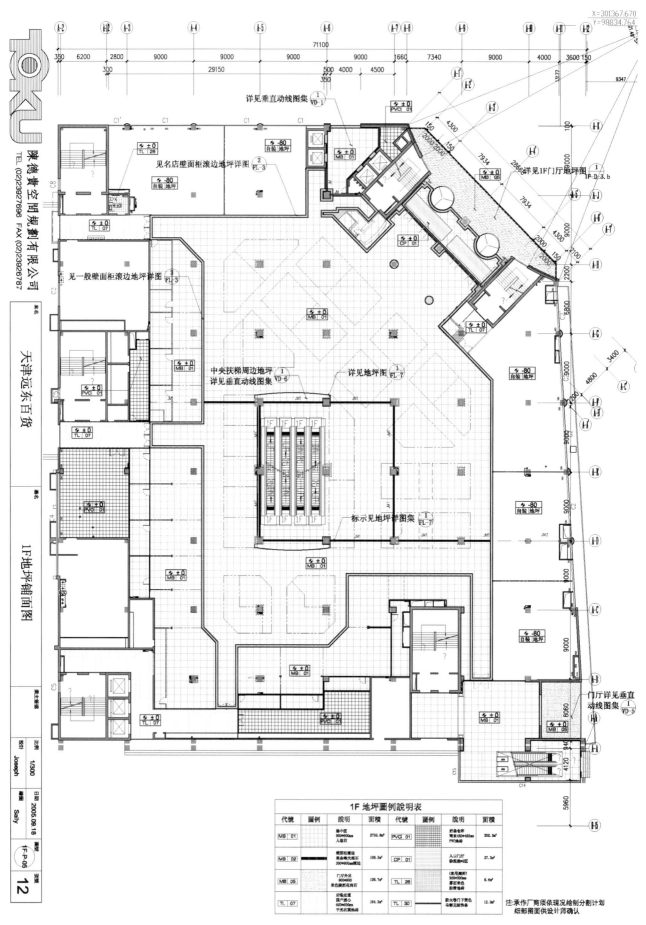

圖66

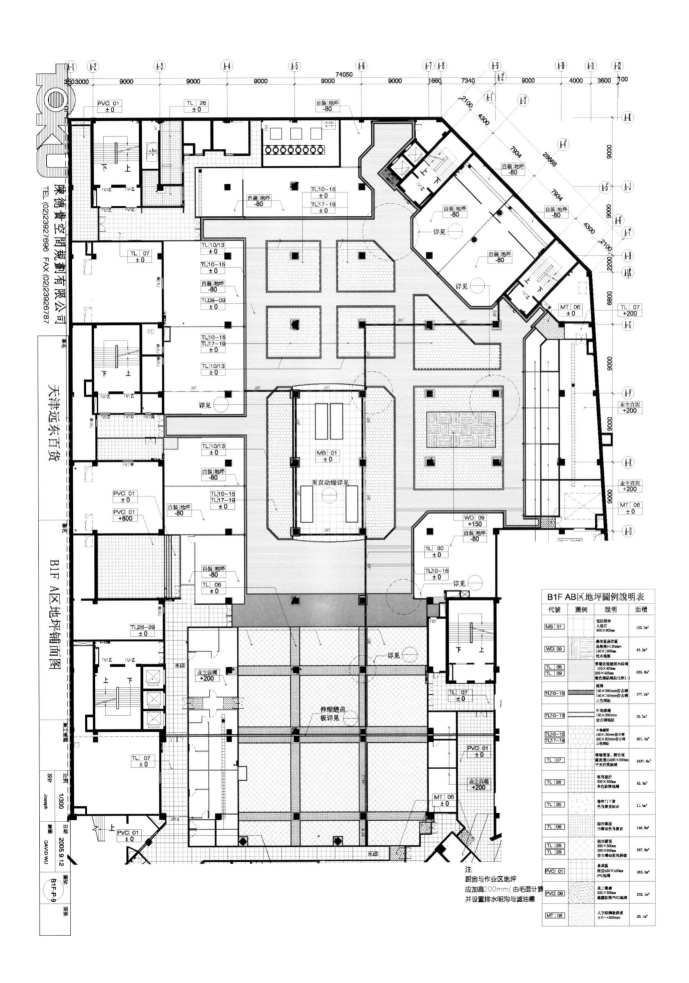

陳德賣空間規劃有限公司
TEL (02)23927696 FAX (02)23926787

天津遠東百貨

B1F A区地坪鋪面图

比例 1/300

設計 Joseaph

日期 2005.9.12

繪製 DAVID WU

圖號 B1F-P-9

注
廚房與作業区地坪
應加高200mm(由毛面計算
並設置排水明溝與濾油槽

B1F AB区地坪圖例說明表

代號	圖例	說明	面積
MB 01		磁扶揚梯 人造石 900×900mm	152.3㎡
WD 09		鼎食區桌位區 連施實木150mm 240×1800mm 枝木地板	43.2㎡
TL 08 TL 09		寶麗走道玻璃面木紋磚 100×400mm 300×600mm 色色圖面鋪面比例(1:1)	835.8㎡
TL10~16		玻璃 150×300mm仿古磚 160×160mm仿古磚 三色系列	177.2㎡
TL10~13		中島玻璃 150×300mm 仿古磚瑞面	16.1㎡
TL10~18 TL17~19		中央樓面 300×300mm仿方磚 300×300mm仿古磚 三色系列	491.3㎡
TL 07		接橋走道、辦公室 羅馬進心600×600mm 平光石英亮地磚	3437.6㎡
TL 26		專用廁所 300×300mm 米色防滑地磚	42.3㎡
TL 30		卷市門下實 色馬賽克拼面	11.4㎡
TL 08		超市週边 白色雙色馬賽克	146.9㎡
TL 28 TL 29		超市鋪面 300×300mm 300×600mm 仿古磚45度角斜鋪	587.9㎡
PVC 01		食庫區 南区450×450mm PVC地磚	483.4㎡
PVC 09		員工餐廳 500×500mm 橡膠防滑PVC地磚	232.1㎡
MT 06		人字紋鋼板鋪設 ±0~+200mm	28.1㎡

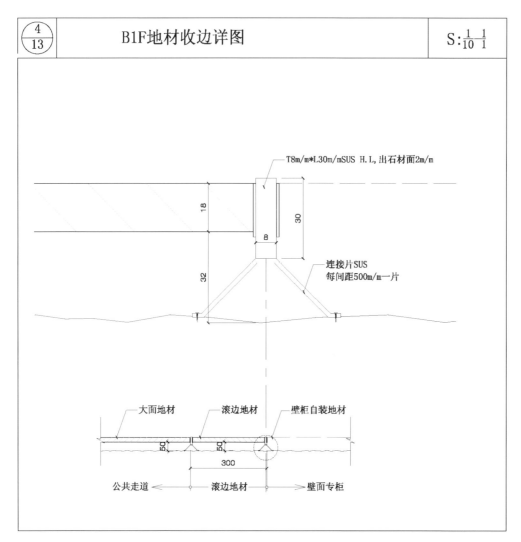

T8m/m*L30m/mSUS H.L,出石材面2m/m

连接片SUS
每间距500m/m一片

大面地材　　滚边地材　　壁柜自装地材

公共走道 ←　　滚边地材　　→ 壁面专柜

图68

图69

■ 粉蝶石 天然大理石

■ 雪白銀狐 天然大理石

■ 灰姑娘 天然大理石

■ 富貴紅 天然大理石

■ 仿砂岩瓷磚

■ 黃金米黃 天然大理石

圖70

■ 馬賽克

■ 仿鋼板的塑膠地磚

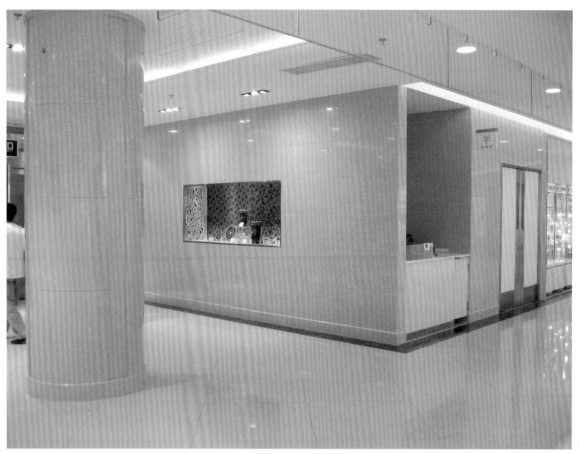

圖71

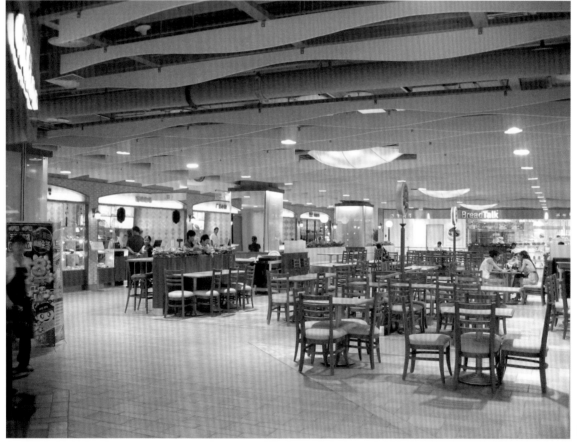

圖72

h.柱頭和柱面櫃的規劃

　　柱子在百貨公司是很重要的元素，一般大型百貨公司建築都是八到十米寬的柱距，所以每一賣場會有數十支柱子。在台灣因為地震頻繁的原因，所以每支柱子都很粗大，在地下層的柱子會有大約一米二見方的結構體，但在中國大陸的百貨公司的柱子通常只有六十至七十公分的結構體。這些柱子通常會附加上消防栓、消防給水立管、雨水立管、電捲門軌道、電捲門按鈕、排煙匣門按鈕，和各種電源資訊管線…等等必須設備，這些設備都必須適當的加以裝修起來，因此本來已不小的柱體就會變得更「胖」了。

　　通常在電扶梯兩旁至少會有六根柱子，也一定會有電捲門軌到和緊急按鈕，柱與柱之間會有欄杆，這些柱子都會被列為垂直動線區的設計範圍內，從地下層到地上最高層為止，這些柱子都會被設計成相同的樣式和表面處理，例如貼大理石的話，就會全部貼大理石，只有這樣處理才能使整個垂直動線區的設計語彙完全一致，若不這樣處理，而是配合各層的設計故事來做的話，會讓整個垂直動線區的一致性破壞無遺。

　　除了上述電扶梯邊的柱子之外，其他的柱子有的被規劃到壁面專櫃內，這些柱子當然會被各專櫃用來做陳列展示所需的各種裝修處理，但不管如何處理總是在一個限定高度以下，一般大多限柱櫃裝修最高在兩米四左右，若以天花板完成面三米高來算的話，剩下的六十公分柱頂端部份，就必須由百貨內裝統一來設計施工，這個部份就是柱頭的設計。

　　柱頭設計通常會依照各層的內裝設計主題來做比表現，例如筆者曾以海洋為設計主題，來設計的重慶江北遠東百貨，當時就以海水藍為底色再覆蓋上條紋玻璃，再內藏細日光燈，讓這個柱頭有一種海水律動的感覺。這種手法是一種抽象的、隱喻的方式。當然也有只做石膏板包覆後，再由各專櫃的柱櫃頂上打燈光

照亮這個柱頭部份，這種素白的做法其實是蠻滿合理的簡潔手法，而往往百貨公司主管不太能接受，他們總會認為應有什麼表現才是有設計，但其實賣場內裝設計的主要目的，是在替各種品牌商品提供一個表演的舞台背景，主角是這些品牌商品才正確，若在柱頭的設計太具體或太花俏的話，好像在和這些品牌商品搶表現，會讓消費者的眼睛不知該注目哪裡？

　　柱面柱頭應該如何裝修呢？該裝修到什麼程度呢？這和百貨公司的經營理念有相當大的關係，某家百貨公司一向是自購地再自建百貨大樓，因為建築物是自己的財產，所以對賣場內的公共空間裝修一向不吝投資，天、地、柱、壁一概精心打造，每支柱子不論是在專櫃或電扶梯邊，都全部裝修完成，而且是用透明強化玻璃做表面處理，然後強制各專櫃的裝修物只能來靠著，不能做任何的釘鑿吊掛，這種做法的觀念是，各專櫃都有可能搬移異動，不論怎麼異動，這些柱子的完成面絕對是完好如初，和全場內裝成果永遠保持一致完整。另一家百貨公司（其他多數百貨公司）則是和建築物的所有權人合作，承租該棟建築物來做百貨公司營業，因為如此，所以在百貨賣場內裝的投資就能省則省，既然柱子將會被各專櫃做裝修使用，那何必再多做投資呢？因此，柱上段的柱頭部份做好公共裝修後，柱頭以下就留結構體毛面，再由各專櫃自設自裝處理，不論將來專櫃如何異動，總是會有新專櫃接替做其柱面裝修。其實這種做法在台灣和中國大陸都被採用。

　　另外，柱頭裝修大多會被打燈光處理，其目的是在利用光線來拉高天花板完成面的視覺效果，因為絕大多數的光源都是裝在天花板由上向下投光，藉用一些櫃上或柱頭上的上照燈光打到天花板上，會使天花板看來較明亮，不但輪廓較明顯，且看來較輕量，也會有天花板還不低的錯覺作用。（見圖73–圖79）

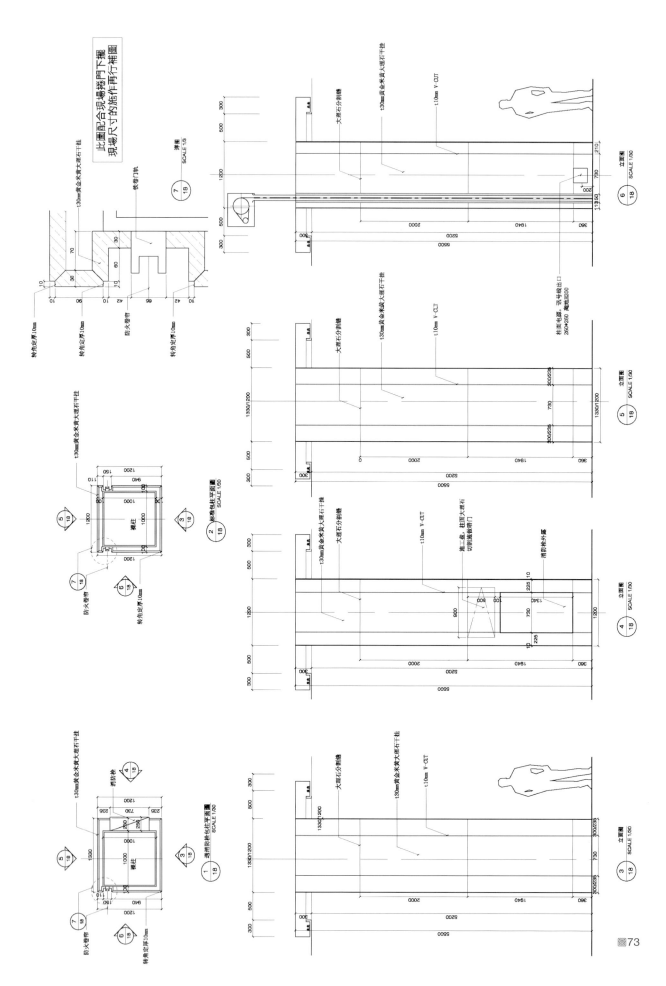

圖73

t5噴砂壓克力

柱頭詳細圖
SCALE 1/3

40W小白地日光燈

50W 石英燈

詳 A

3D示意圖

2

各家電LOGO限上沿H1900
字高H150

詳 A

100*100噴砂壓克力發光柱
內襯和紙

柱面內工自裝

公共柱列立面圖
SCALE 1/20

1

柱頭以上可做浮雕效果商品圖示

木條飾面貼木皮染白

圖74

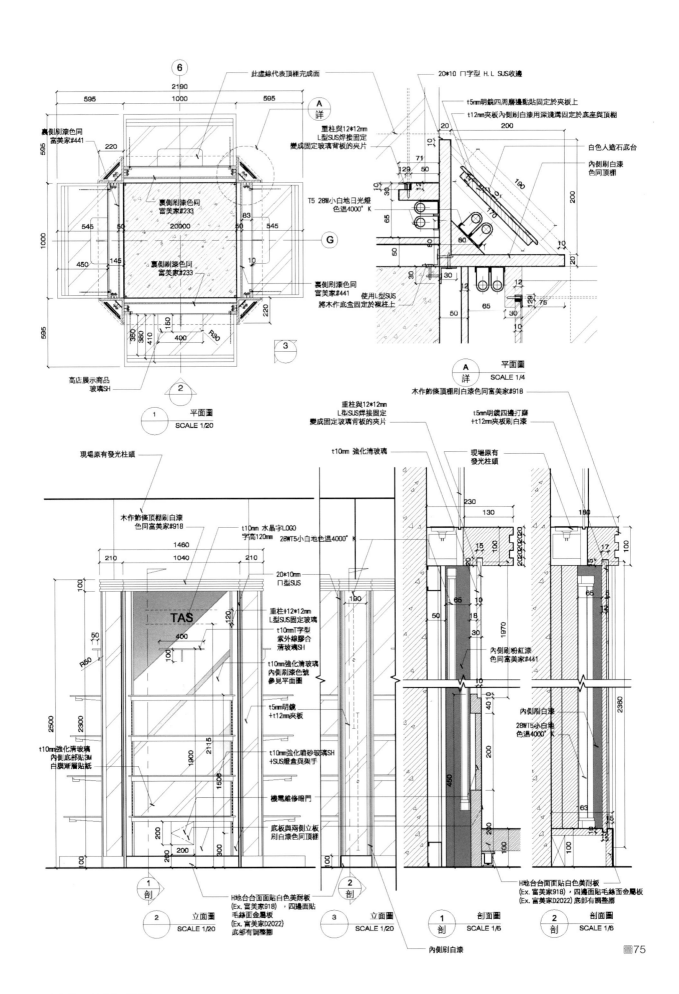

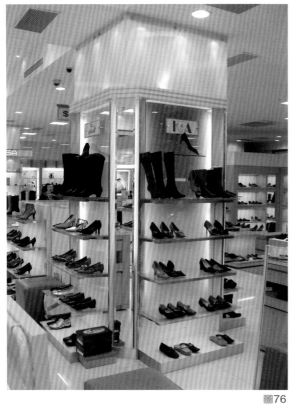

圖76

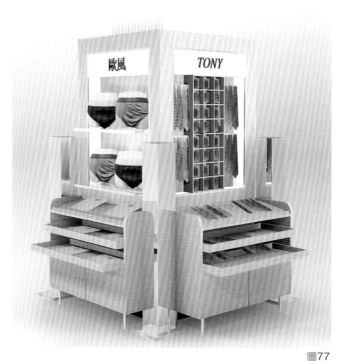

圖77

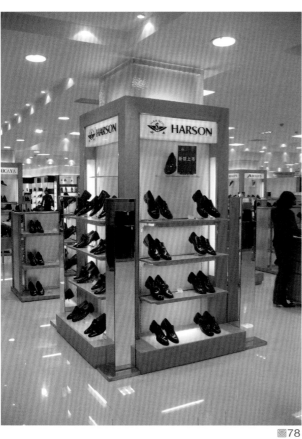

圖78

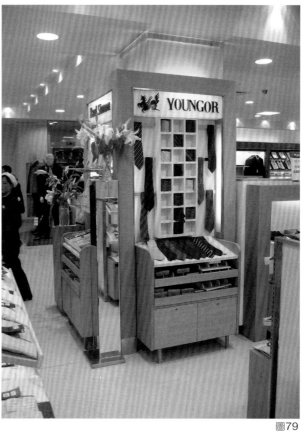

圖79

i.壁面櫃和分間牆的規劃

百貨公司的動線規劃，一般多以中央電扶梯為圓心，再向外做外環、中環兩道動線，使全場成一個「回」字型。這道外環一圈的專櫃大多是品牌知名度較高，形象較強，需要較大專櫃面積的所謂「壁面櫃」，因為它有完全的背牆可以依靠，另外，它和左右相鄰專櫃之間會有分間隔牆，因此，這個一間一間的壁面櫃，就會擁有背牆和左牆、右牆成為一個「U」字型。這種隔局能讓壁面專櫃得以完整陳列表現它的商品，所以是各品牌專櫃努力爭取的設櫃目標。

通常內裝設計師在做每一層的分間規劃時，大多會先以建築物的列柱來做分間的依據，因為一般百貨公司建築的柱距大多是柱芯到柱芯間距八至十米左右，以此做依據兩柱之間分成兩個壁面櫃，其開口寬度每間約有四至五米的寬度，再若以另一柱間做其店深度的話，每一個壁面櫃將會有三十多平方米以上的面積，這對一般服飾品牌而言是十分恰當好用的尺度。

不過營業主管和召商幹部的想法通常和設計師有一些不同，在這些營業人員心中，一切以品牌大小和業績高低為分間依據，品牌大、業績高的通常人際關係也比較好，所以大多會被預先安置在地利較佳的地方，而且面積大多能爭取到自認為剛好的大小；品牌小、業績較不高的當然不會有上述的待遇，它們通常是在各大品牌都已定位之後，才會被安排在剩下的位置，這些位置一般大多地利可能差一些，面積可能不如自己想要的大小剛好，也許其開口會比別人窄一些，店深卻又比別人更深一些，也許會有一個角落是不好利用的所謂「死角」，但只要願打願挨兩情相悅的情況下，那就一切相安無事，設計師的作業也就會單純好做許多。但經常是一波剛平另一波又起，就在設計師剛修改好分間計劃圖的隔天，可能又一個更大品牌來要位置，原已安置好的大小牌關係立刻重新洗牌，昨天辛苦加班的成果立刻成為廢紙。什麼分間秩序合理？什麼大小配比恰

當的昨日之言完全被否定，一切以營業主管說了算，通常這個階段是設計作業中，虛工浪費最多的階段，一份分間牆計劃，專櫃面積計算的平面圖，被改數十次才能底定。

在召商幹部的心中根本沒有所謂設計的合理性，他們也不太明白消防法規中的逃生步距，也更不懂內裝設計中的天、地、柱、壁、燈相互呼應配套的必須性。因此，剛底定的分間計劃圖可能與消防法規相違背，可能影響逃生步距，導致哪裡必須加開一條逃生通道，或加一樘逃生門才可以合消防法規。當營業和法規吻合後，原先已定稿的天花板計劃、燈光計劃、風口計劃、撒水頭計劃可能又需要再度推敲一遍，否則會產生不能呼應的現象。

為因應上述現象又產生了一種應變方法，就是將分隔左右櫃的分間隔間一律限高二米四左右使之不接頂，這樣一來至少與風口、撒水頭不會產生關係，只有隔開賣場和後場的隔牆是接頂的，因為所謂後場大多是倉庫、辦公區或是各種服務空間，本來就需要做明顯的隔斷。

分間牆的前緣（即店頭處）通常會做所謂公共造型的設計，這種分間公共造型的目的是在與當樓層的全場內裝設計故事做呼應，也是用來做左右兩櫃自裝表現的區隔和緩衝作用，所以這道公共造型在過去的作業習慣是必須很明顯的，例如某百貨的童裝樓層，就用各種卡通動物的圖案來做公共造型，效果頗為討好，是一個成功的例子。但近來設計講求簡潔和輕薄短小，所以這道公共造型日漸被淡化，它是必須的東西但也不必要太強化，所以過去的觀念被改變成可能只是一支不鏽鋼棒，可能只是一片噴砂玻璃，可能只是一束光。這種手法在某家女性專門百貨中被充份運用，效果很好，值得學習。（見圖80-圖86）

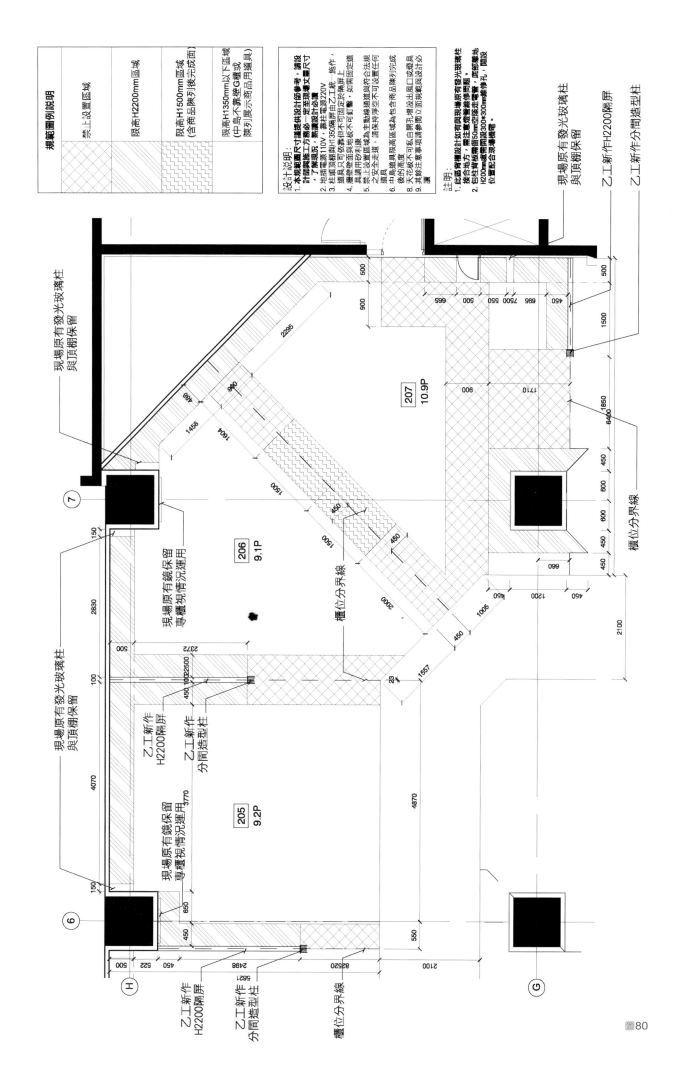

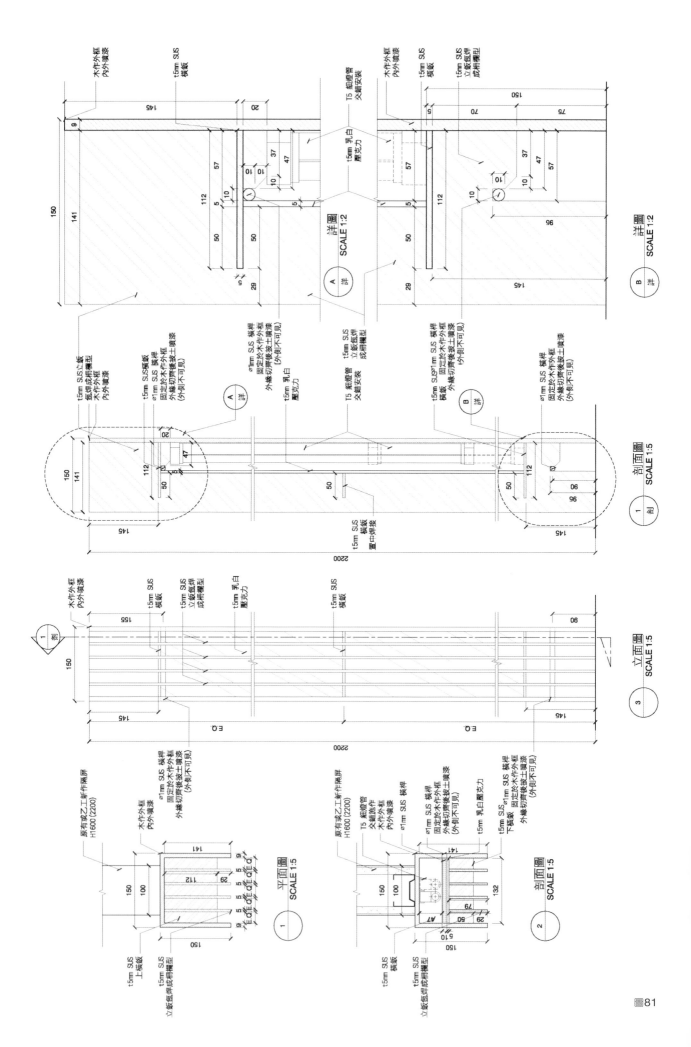

圖81

圖82

圖83

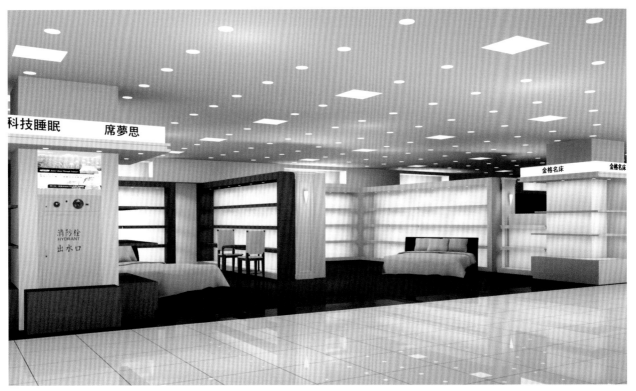

圖84

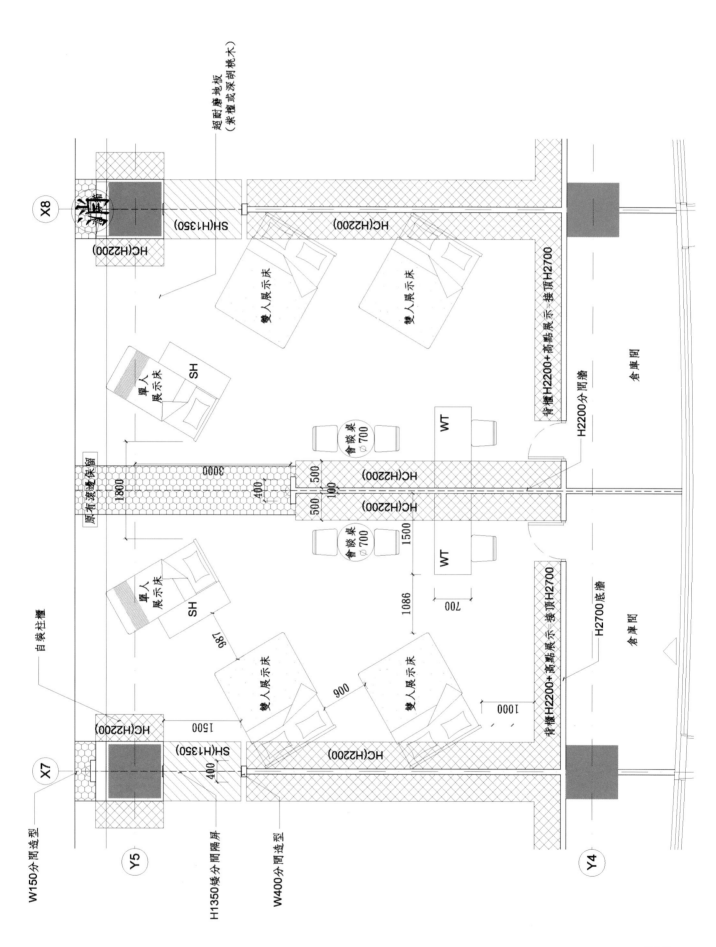

圖85

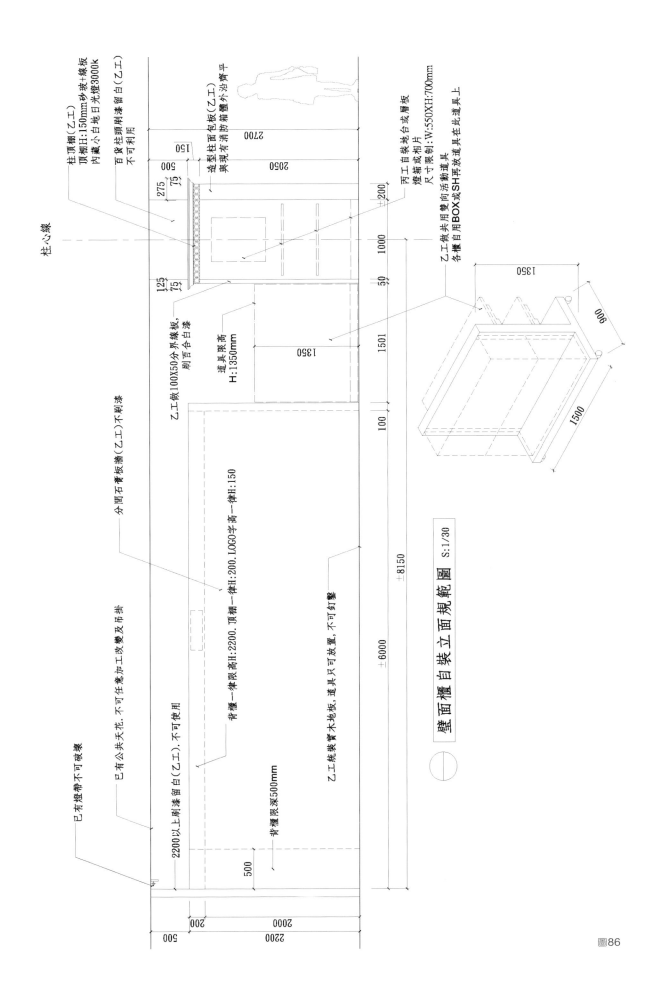

壁面櫃自裝立面規範圖 S:1/30

柱心線

柱頂�18(乙工)
頂櫖H:150mm矽玻+線板
內藏小白地日光燈3000k
百貨柱頭刷漆留白(乙工)
不可利用

造型柱面包覆板(乙工)
與現有消防箱體外沿齊平

丙工自裝地台或層板
燈箱或相片
尺寸限制:W:550XH:700mm

乙工做共用雙向活動道具
各櫃自用BOX或SH再放置此道具上

乙工做100X50分貝線板,
刷百合白漆

道具限高
H:1350mm

2200以上刷漆留白(乙工),不可使用

分間石膏板放牆(乙工)不刷漆

背櫃一律限高H:2200,頂棚一律H:150
LOGO字高一律H:200,

背櫃限深500mm

乙工統裝實木地板,道具只可放置,不可釘鑿

已有燈帶不可破壞

已有公共天花,不可任意加工改變及吊掛

2700
2050
150
500
75
275
125
75
±200
1000
50
1501
100
1350
1350
900
1350
1500

±8150
±6000
500
2000
2200
2200
200
500

圖86

1.壁面櫃和分間櫃的規劃 \ 二、設計實務篇 73

有些牆是在走道的末端，或是在逃生門口的兩側，這些不在店內的牆若不做適當的處理，會讓人感到好像少了些什麼？所以最常見的是被貼上某個品牌的大幅海報，或是設計成有扶雕感的凹凸線條，也有做成小型櫥窗或傳達各種販促訊息的佈告欄。不論用什麼手法只要業主接受了就是不壞的設計，總之不能空白在那裡什麼都不處理。（見圖87）

圖87

j.中島區的規劃

上述提到有外環和內環動線是百貨公司常用的動線規劃手法,那麼在外環和內環的「四邊不靠岸」的區塊,一般就通稱為中島區櫃位。這些中島區的賣場大多是用來安置所謂的「單品」,亦即是襯衫、領帶、裙、褲、飾品、雜貨…等各種單件商品,這些商品可以和週邊的專櫃商品相呼應,最簡單的說也就是消費者在某壁面專櫃內買了西服之後,轉身即可見供搭配的襯衫或領帶,可引起連貫性購買行為。

這些中島區的專櫃一般都是品牌知名度不高,也不具備很明顯個性的形象,尤其大多不需要很大面積,了不起兩面柱面櫃和兩台雙向道具,就可以滿足某一品牌的商品陳列量;所以往往一個中島區就可放入四個到六個不同品牌的同類商品,也因為上述特性所以中島區大多被要求以統一設計的手法來設計施工,讓這些不同品牌的同類商品,使用統一樣式和材質的柱面櫃和道具,只出現其個別的品牌LOGO,這樣子共榮共存在同一個中島區內。

雖然乍看之下這些中島區的專櫃小的可憐,既沒有完整壁面又沒有形象,尤其大多被嚴格限制道具高度在135公分而已,怎麼做生意呢?其實,中島區商品是所謂的「臨時起意購買」的商品,因為其單價不高,客人很容易不加思索的很乾脆的下手購買,所以這些中島區專櫃的業績往往不輸一個壁面專櫃的業績,筆者的一位球友在中島櫃賣領帶,只有兩面柱面櫃和兩台道具,他一年業績有一千萬台幣之譜。

一棟成功的百貨公司,它的壁面專櫃當然不會差,因為能到壁面專櫃的品牌都有其一定水準的商品力和自設自裝能力,但最重要的是中島區各櫃必須要有最好的商品力和最好的統設統裝表現,才能帶動好業績。因為百貨公司訴求的主力客戶,就是以臨時起意購買為主。

中島區的規劃最難的是在一區要放入四到六個品牌,如何分配才能讓各品牌覺得公平合理?如何銜接才能讓設計表現流暢?如何配置才能讓區內動線流暢?如何設計才能滿足各櫃商品的陳列機能?尤其在限高135公分的嚴苛條件下,如何讓各道具的陳列和收納機能具備?這才是考驗設計師專業功力的課題。所以壁面自裝櫃的自設審圖雖煩,但畢竟只是「軟柿子」而已,而中島區的統設才是「鐵板」。

另外一個中島區設計規劃上的難題是「試衣間」,在少女、淑女裝的樓層,中島區仍是以單品和搭配品為主,例如襯衫搭配裙子或褲子,這些商品一定需要具備「試衣間」,這些商品需要一些半高的壁面來吊掛或平放。通常女裝本身個性較明顯,不能以設計領帶區的手法來處理,所以必須有高150公分到高160公分左右的半高牆來分間,使各家商品隔牆而立互不侵犯。試衣間要高210公分以上才能讓更衣的人安心的試衣,每一間試衣間最小包外尺寸約一米見方,每個品牌要自有一間,這時大多會以靠柱而立的方式來設置試衣間,試想一支柱子加上兩間試衣間之後的全長會有多大?至少會在280公分到300公分左右,這麼大的量體若不加思索就配置的話,勢必會有阻擋視線的可能,所以必須從全場動線各個立足點來看,如何使視線阻擋的情形減到最低?再來才是這個約三米寬的立面要如何來設計?才能有充份利用又不顯得太呆滯?可能是正面掛展示?可能是變成展示人模的背景?可能是用什麼幾何線條來做分割處理?綜觀上述這麼多可能,就可知女裝中島區的設計難度是多高了。(見圖88-圖93)

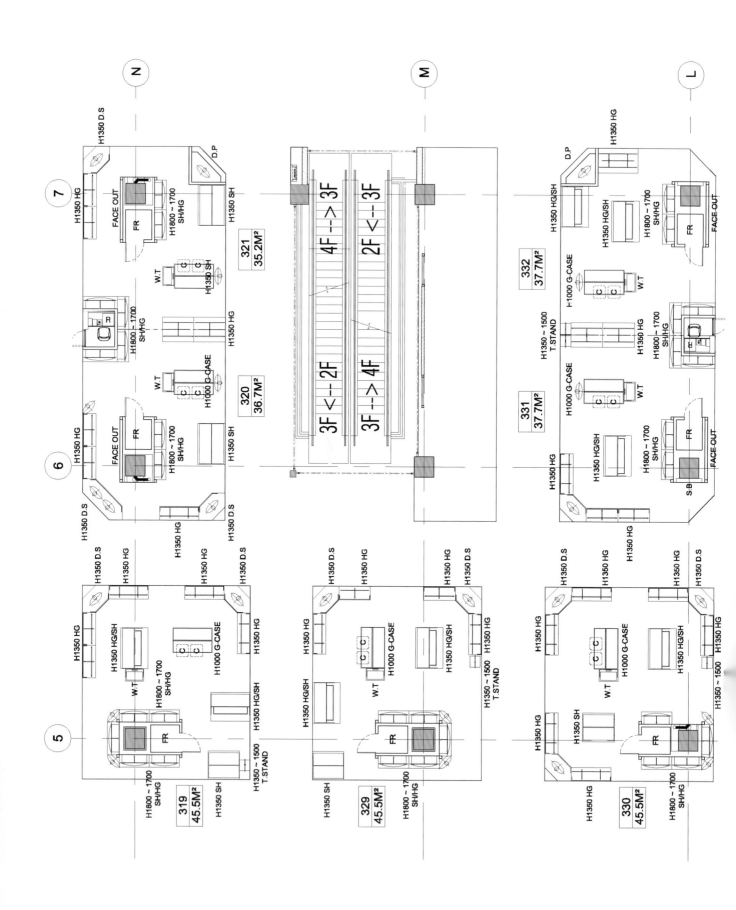

圖88

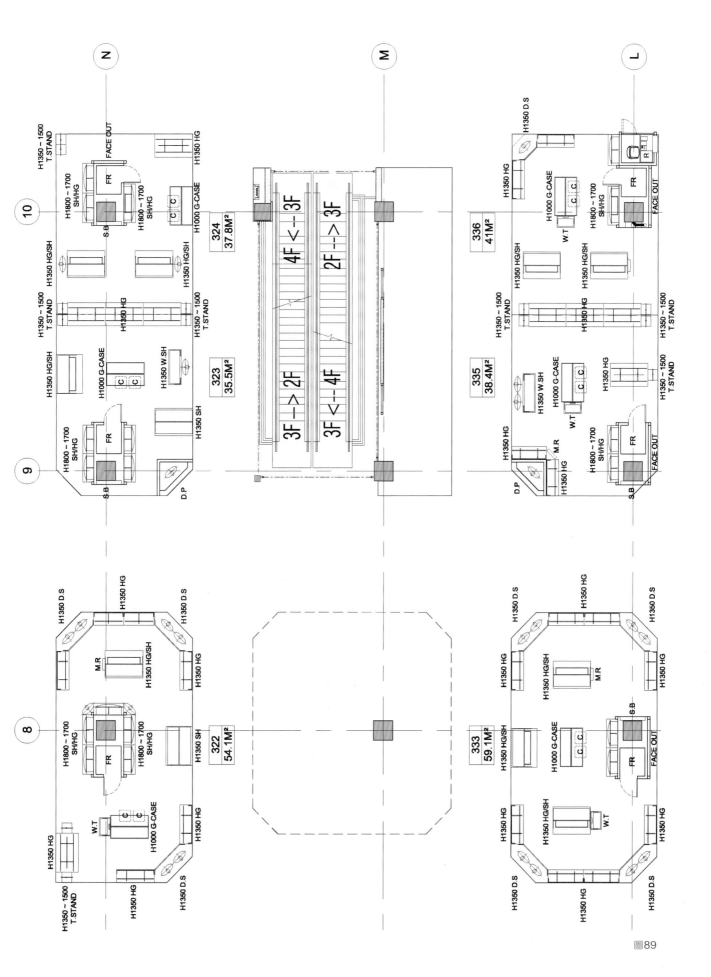

圖89

圖91

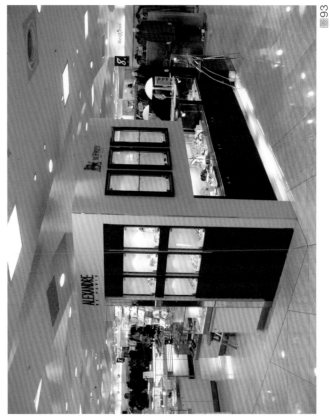

圖93

圖90

圖92

k.各種服務空間的規劃

　　從一九七七年西門町來來名店百貨開始引進了日本百貨公司的服務觀念之後，這近三十年來各大百貨公司不斷的強化提升各種服務項目和內容，以期能在短兵相接的激烈競爭之中，獲得消費者的青睞，爭取更廣大的忠實消費群，「把顧客寵愛在心中」變成是一個鐵律。

　　所謂的服務空間大致有下列幾項：

● 服務台—通常設在一樓某個入口附近（不會是地利最好處）。主要服務內容是外幣兌換、嬰兒車和雨傘出借，尋人播音，換取免費停車券和各層消費指南發放及消費引導。除了這些服務機能外還具有百貨公司形象的展現，所以服務台被賦於了相當多的使命，設計師經常為服務台的造型和機能設計花費許多的心思。

　　基本上服務台和一般的櫃台一樣有內外高低不同的桌面，當然會有抽屜、收納、電話、電腦、播音等各種必須的機能與設備。最大的不同是在背牆的造型上，會被客服部門主管要求有：時鐘、匯率表、服務項目欄，公司商標，各連鎖店相片，販促海報招貼和燈片。當然還要有一小間倉庫可以收納文宣品、嬰兒車和雨傘。

　　尺度上要注意高低桌兩者合計的全深不可太深，太深了距離客人太遠，服務人員必須屈身向前，這時就有可能讓服務人員前胸走光，所以兩者合計總深七十公分是最恰當。而且服務人員一直是站立服務，所以內側的作業桌面應以八十五公分為宜，外側的高桌則以一百零五公分為準。（見圖94－圖97）

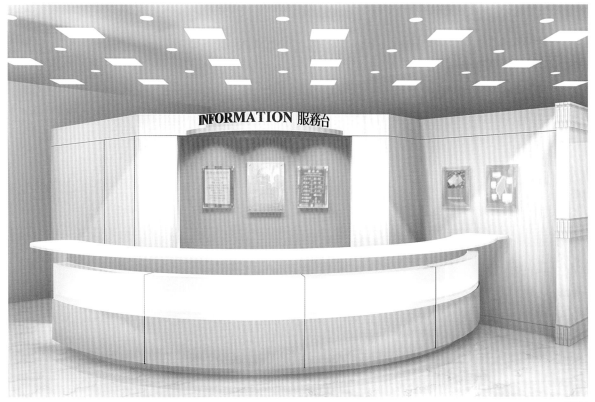

圖94

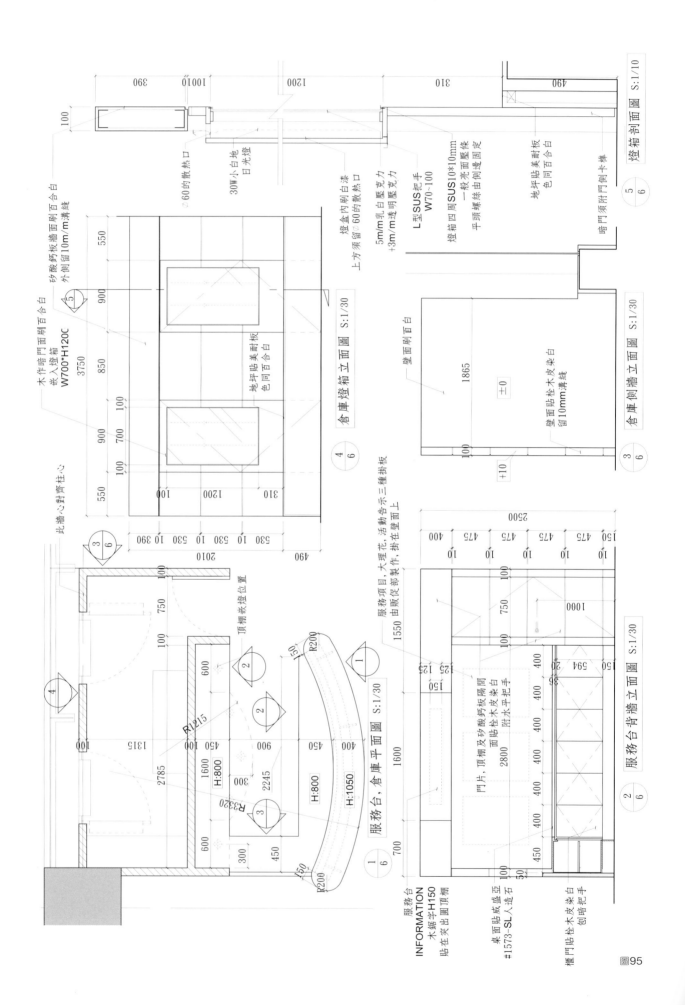

倉庫燈箱立面圖 S:1/30　4/6

矽酸鈣板牆面刷百合白
外側留10m/m溝縫

木作暗門面刷百合白
嵌入燈箱
W700*H120C

此牆心對齊柱心

∅60的散熱口

30W小白地
日光燈

燈盒內刷白漆
上方須留∅60的散熱口

5m/m乳白壓克力
+3m/m透明壓克力

L型SUS把手
W70~100
燈箱四周SUS10*10mm
一般亮面壓條
平頭螺絲由側邊固定

地坪貼美耐板
色同百合白

暗門須附門側卡榫

燈箱剖面圖 S:1/10　5/6

壁面刷百合白

壁面貼栓木皮染白
留10mm溝縫

倉庫側牆立面圖 S:1/30　3/6

服務台，倉庫平面圖 S:1/30　1/6

頂棚嵌燈位置

INFORMATION
木鋸字H150
貼在突出圓頂棚

服務台

桌面貼感亞
#1573-SL人造石

櫃門貼栓木皮染白
刨暗把手

服務項目，大理花，活動告示三種掛板
由販促部製作，掛在壁面上

門片，頂棚及矽酸鈣板隔間
面貼栓木皮染白　附水平把手

服務台背牆立面圖 S:1/30　2/6

圖95

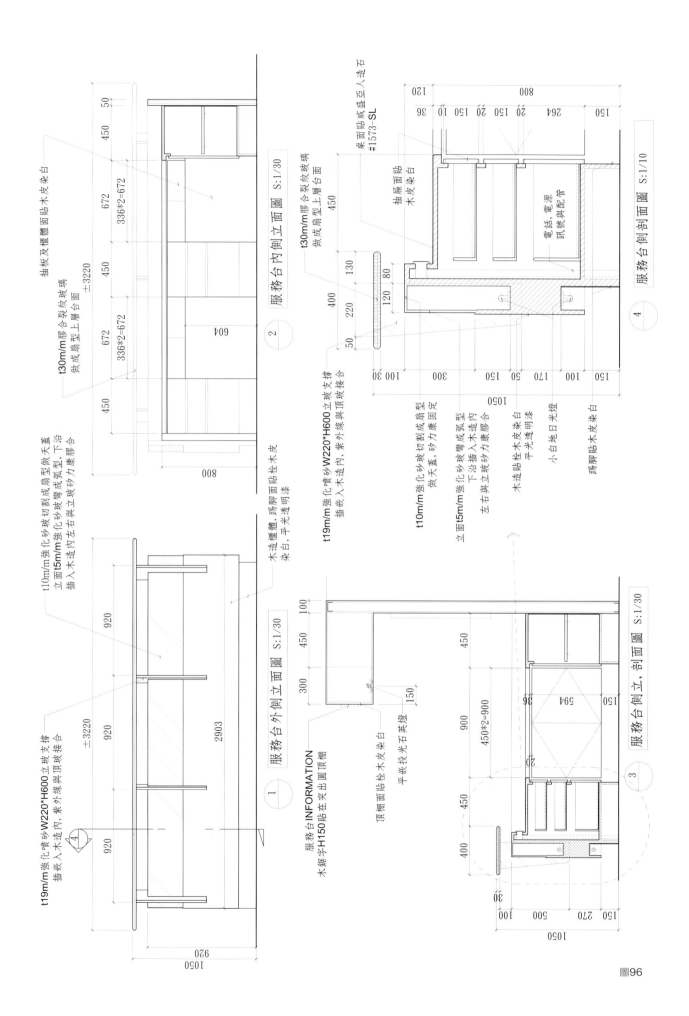

圖96

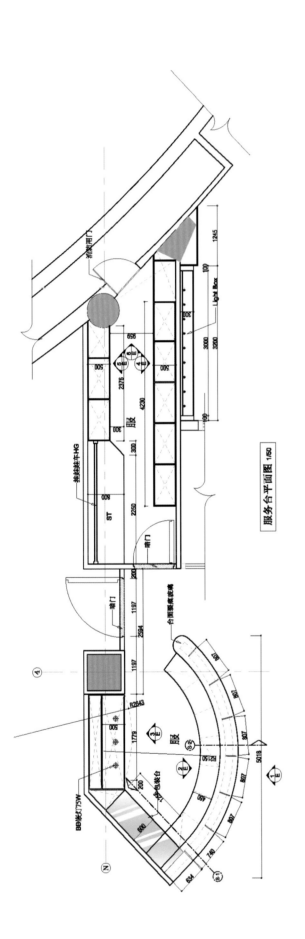

服务台平面图 1/50

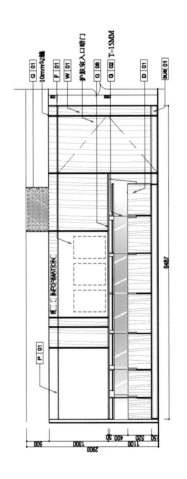

E-1 立面图 1/50

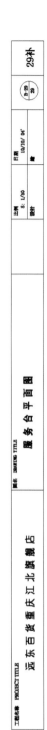

图97

造型上當然因應地形了，可能直可能圓也可能弧，但不論是那一種平面配置，其造型必須突出而顯眼，因此，設計師會利用大理石，或背光、玻璃、木皮、不鏽鋼等各種建材來做處理，務必要達到所謂「亮點」的效果。曾有百貨高層主管認為其實只要一種合用又有特色的成功案例，全國數十家分店可以全部套用，讓消費者一見此服務台即知道已身在某大百貨公司了；但客服主管和當店的店長卻不這麼認為，還會以為設計師已江郎才盡玩不出新設計，究竟是孰是孰非？百貨內部主管的意見應事先整合一致，設計師才不會莫衷一是。

● 護膚室─在販售化妝品的樓層通常會有護膚室的規劃，其目的旨在為某些販售護膚系列產品的專櫃之需，若每家有護膚產品的專櫃都自設一間護膚室的話，寸土寸金的賣場就會擠不下數十個化妝品專櫃。所以乾脆規劃至少兩間護膚室，讓這些有護膚產品的化妝品專櫃來申請使用。

護膚室的位置通常在不起眼的角落，每間面積不大，約二米四乘三米就已夠用，其內部大多只放一張護膚椅、一個材料櫃、一個客用衣物櫃和一個洗手台而已。主要是內裝氣氛要有安靜，放鬆的舒適感，燈光必須溫柔且需避免投射到躺著的客人眼部。一般會採用壁布和地毯來做壁、地的裝修處理。（見圖98）

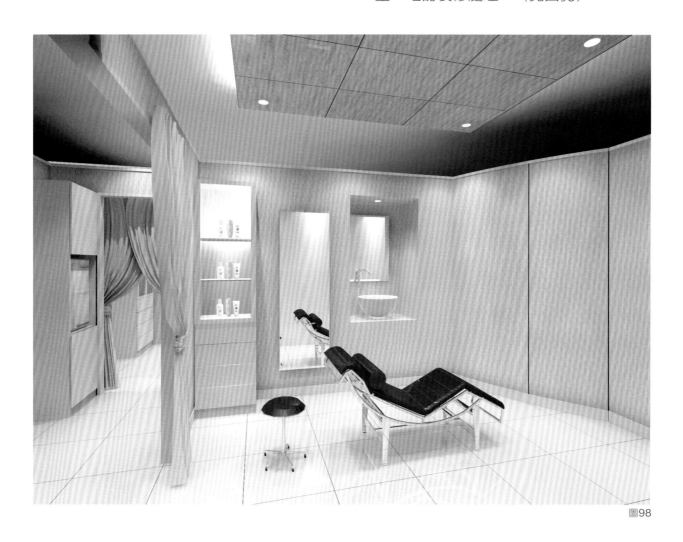

圖98

補妝間─在女裝販售樓層通常會有補妝間的設置，讓消費者能在此簡單補妝或休息之需；通常補妝間會和女用洗手間相鄰。內部基本配置化妝桌、鏡子、化妝椅四到六人份，另有沙發兩到四人份及小茶几，當然需要一大面落地穿衣鏡。滿足了機能之後就要在氣氛上努力營造了，通常會用柔美的間接光來搭配不太大的小型吊燈，用粉色系的壁布、紗簾、插花或掛畫來裝飾成女性消費者喜歡的感覺。另外，在化妝桌邊要能有放手提包和面紙的空間，最好還要有掛衣鉤。（見圖99-圖102）

圖99

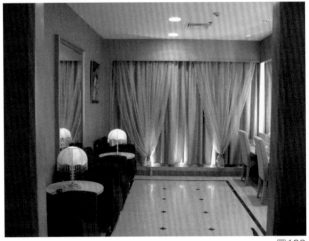

圖100

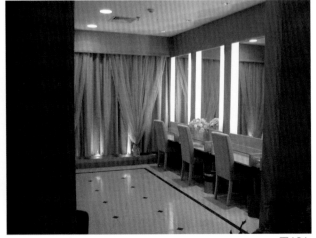

圖101

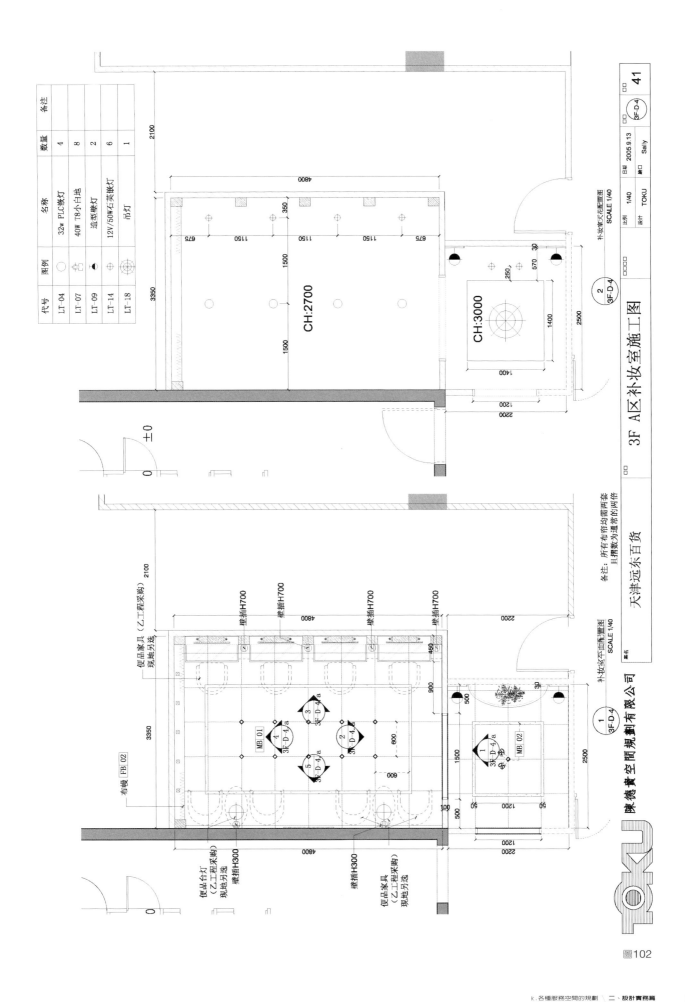

代号	图例	名称	数量	备注
LT-04	○	32w PLC嵌灯	4	
LT-07	🕳	40W T8小白灯	8	
LT-09	◑	造型壁灯	2	
LT-14	⊕	12V/50W石英嵌灯	6	
LT-18	⊕	吊灯	1	

CH:2700

CH:3000

补妆室天花配置图
SCALE 1/40

3F A区补妆室施工图

比例 1/40　　日期 2005.9.13
设计 TOKU　　绘口 Sally

3F-D-4　41

备注：所有布帘均需两套
目摺数为通常的两倍

天津远东百货

补妆室平面配置图
SCALE 1/40

陳德實空間規劃有限公司

壁插H700
壁插H700
壁插H700
壁插H700

便品家具（乙工程采购）现地另选

MB 01

3F-D-4/a

布帘 FB 02

便品台灯（乙工程采购）
壁插H300
便品家具（乙工程采购）现地另选
壁插H300

MB 02

圖102

k. 各種服務空間的規劃　二、設計實務篇　85

● 洗手間─洗手間是讓客人最易使用到的公共服務空間，所以各百貨公司都非常注意洗手間的內裝設計效果。從機能上來談，女廁所必須有足夠數量的馬桶間和洗手槽，一般若有六間馬桶間的話就至少須配有三個洗手槽。馬桶應分成座式和蹲式兩種，約各佔半數。蹲式馬桶的使用習慣，在台灣和日本大多是面向牆壁、背向開門，但在中國大陸的習慣則恰好相反，最好是採用肩膀對向門的方式最沒有問題。每一間馬桶間內應至少得淨內寬90公分，淨內深150公分，並且要有置物平台和掛衣物的掛鉤；若是蹲式馬桶間會有地坪加高30公分的情形，因此會產生兩階踏步，這兩階踏步會影響馬桶間內的淨尺寸，設計時當然必須十分注意。還有這兩階踏步共高30公分，當然會和淨高產生關係，會和馬桶間的搗擺隔屏高度產生關係，所以應充分注意，避免發生天花板太低或隔屏不夠高所導致的一些壓迫感或被偷看的現象發生。

洗手槽區應留足夠的尺寸，最好每一人份的水槽有100公分寬，即以水槽中心向左右各50公分，但若現場條件不足可以小一些，但也應有每一人份80公分寬為宜。洗手槽上的鏡子有採一大片方式或一個人一片方式，鏡子的背面或側面要不要藏有間接光源？這部份則是由設計師來構思，沒有非怎樣不行的規定。但若以照鏡子時最好有些光線為佳這點來看的話，筆者建議應有由上而下投射到水槽前沿的燈光，可以剛好照亮人的鼻樑部份，另外最好鏡的兩側有光線可以照出來，可照兩人的兩側臉頰部分，這對女生的補妝是很必須很恰當的光線。

再從內裝的氣氛營造來看，洗手間應著重在配置合宜且方便使用外，選材配色應注意明亮和好保養清理，所以壁磚應盡量選淺色或中間色，地磚應首重止滑再避免太大片或太深的材質，因為太大片的話地坪的排水坡度會很明顯，太深的話會影響照度；在中國大陸的洗手間多用黑色花崗石，完工時看起來還可以，但日久疏於維護清理的話，一些積垢就就會非常明顯，尤其當石材表面退亮之後會變得很髒，明明已拖地完成了，但看起來卻好像仍未清潔一樣，因此建議最好不要用太深色的地材。

馬桶間隔屏是影響洗手間立面和質感的一個重要元素，現大多用美耐板類的建材，基本上美耐板的材質不錯，花色也多種，只要選配得當效果不會差，但若不慎沒選配得宜時，會看起來很廉價感、好像高速公路休息站的公共洗手間的話，就很可惜了。有某些百貨或餐廳的洗手間會採用強化噴砂玻璃來做馬桶間隔屏，看起來會很俐落，是不錯的構思，但要考慮的是可能投資較大，還有噴砂玻璃的維護保養也十分不易。

公共洗手間內的空調和排氣是很重要的一環，空調大多採取隱藏式側吹或下吹，出風口藏在燈溝內，不必迴風，因為若做迴風會把廁所的臭味帶到外場，但一定要做排氣處理，把廁所的臭味排出戶外，這是所有空調設計師都知道的常識。廁所的燈光若能做間接燈溝式的處理是最好，讓燈溝的出光把四壁照亮，這個廁所基本上就夠亮了，只要在洗手台區再配上筒燈向水槽前沿投光即可。但若不採用四邊間接燈溝式的處理方式的話，建議在每一間馬桶間的上

方裝設PLC13W的筒燈，它的位置應是在座式馬桶的前沿，即假設坐馬桶正在閱讀報紙時，有燈光照在報紙上的位置。

大片的整裝鏡是必須的設置，一般多會設置在洗手台的左側或右側壁面，讓人洗手完畢後側身就可以整理服裝儀容。另外洗手台區應設有可掛或可放手提包、手提袋、外套的掛鉤，也別忘了會有擦手紙或烘手機的按裝。

男洗手間和女洗手間的設計原理大體是相同的，最大差別是在男小便斗的數量會比馬桶間的數量來得多，小便斗若有六座時，馬桶間大約是兩到三間，洗手槽約兩到三個已夠用

了，因為男生如廁時間比女生如廁時間短，洗手時間也不長，所以在初步規劃時就應注意女多男少的原則，尤其百貨公司的主要來客大多是女性，所以不少百貨公司乾脆在女裝樓層不設男廁所，將原男廁所的空間撥給女廁所來用。

小便斗前應有可供應置物的平台，讓男生如廁時可將手提包等物放置其上，每個小便斗應有左右隔屏來分隔才雅觀，每一個人份應至少有70到80公分才恰當。小便斗有掛壁式和落地式兩種，大多選用掛壁式，因為方便清潔拖地之需，只會配一個落地式小便斗給小男生使用。（見圖103-圖107）

圖103

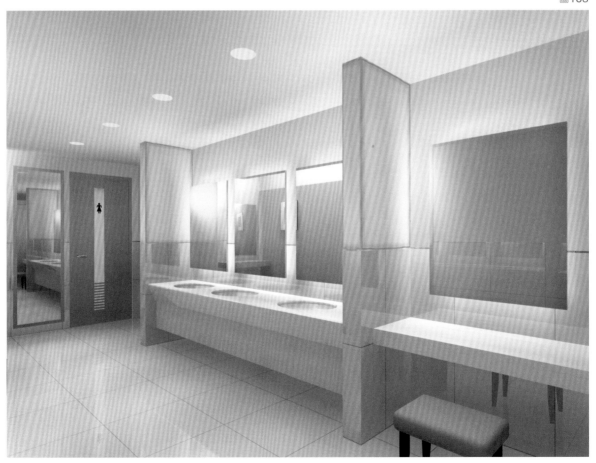

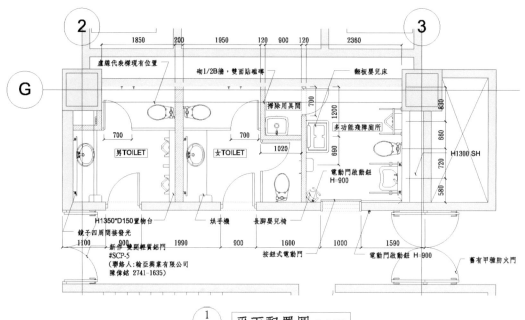

① 平面配置圖 S:1/60

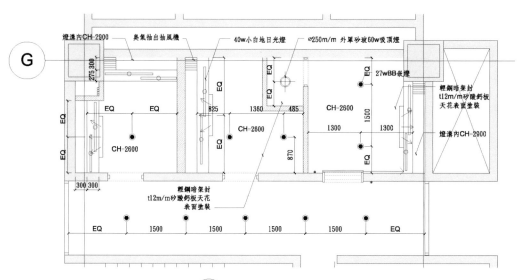

② 天花板配置圖 S:1/60

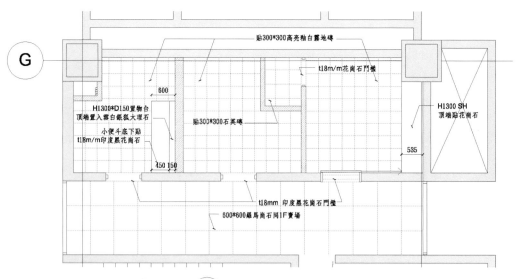

③ 地坪配置圖 S:1/60

圖104

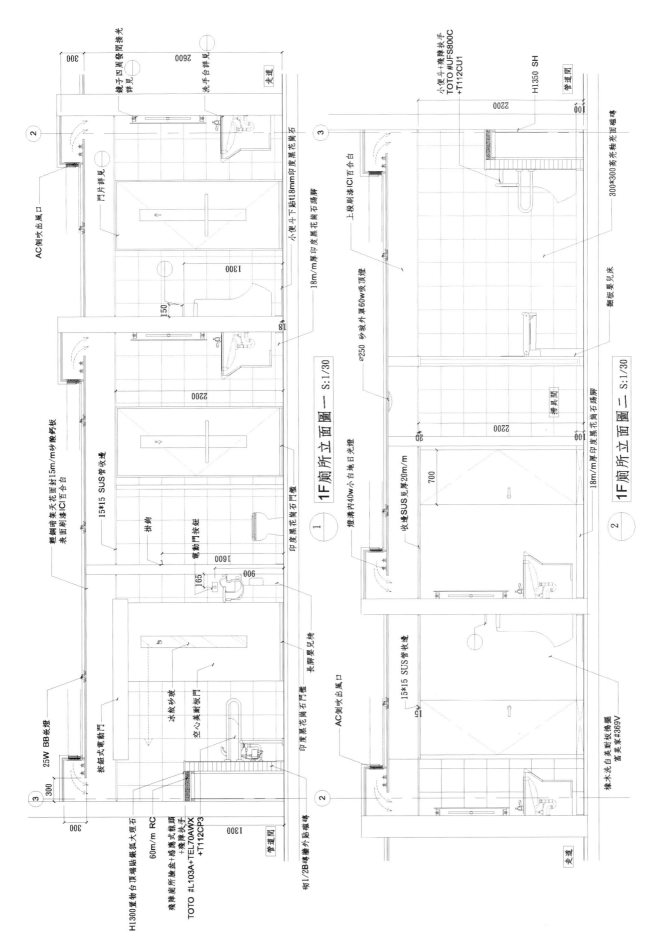

鏡子四周發間接光

300

2600

洗手台詳見

走道

② AC側吹出風口

門片詳見

2200

粗鋼時架天花面封15m/m矽酸鈣板
表面刷漆ICI百合白

15*15 SUS管收邊

掛鈎

電動門按鈕

印度黑花崗石門檻

小便斗下貼t18mm厚印度黑花崗石

18m/m厚印度黑花崗石踢腳

150

1300

1800

1600

165

900

900

長腳嬰兒椅

印度黑花崗石門檻

AC側吹出風口

1F 廁所立面圖 一 S:1/30

③

300

300

1300

H1300置物台頂端貼弧大理石
60m/m RC

殘障廁所臉盆+感應式龍頭
+殘障扶手
TOTO #L103A+TEL70AWX
+T112CP3

25W BB嵌燈

按鈕式電動門

冰紋砂玻

空心美耐板門

砌1/2B磚牆外貼瓷磚

管道間

小便斗+殘障扶手
TOTO #UFS800C
+T112CU1

2200

H1350 SH

管道間

100

300*300亮光釉亮面瓷磚

上段刷漆ICI百合白

Ø250 砂玻外罩60w吸頂燈

矮櫃墨兒床

硬板墨兒床

燈溝內40w小白地日光燈

700

收邊SUS見厚20m/m

2200

100

18m/m厚印度黑花崗石踢腳

1F 廁所立面圖 一 S:1/30

② 走道

15*15 SUS管收邊

檫具間

櫸木洗白美耐板踢腳
富美家#369V

2200

走道

③

②

圖105

k、各種服務空間的規劃 ／ 二、設計實務篇 　89

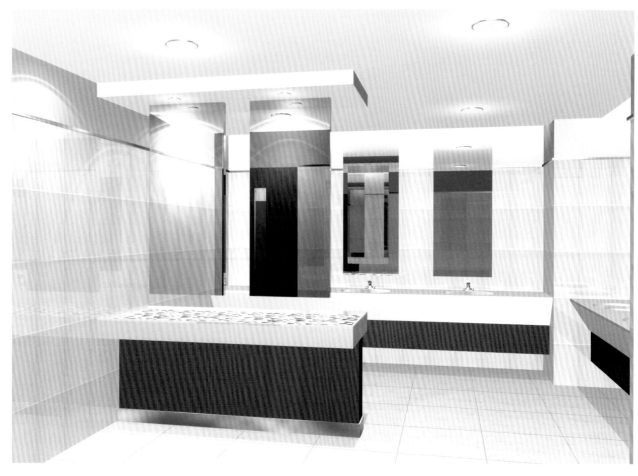

图106

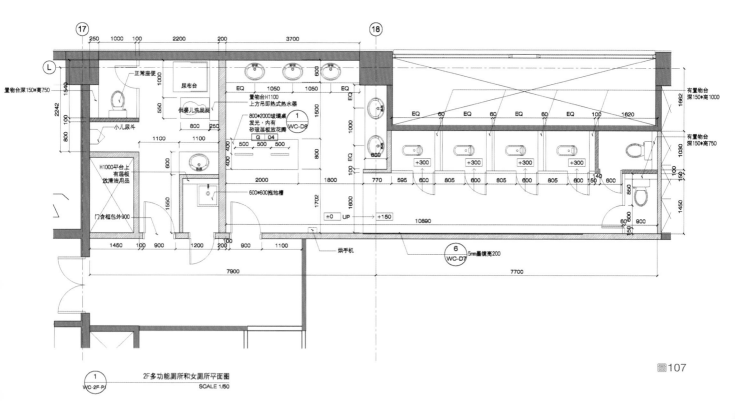

图107

置物台深150*高750

正常座便

尿布台

EQ　1050　1050　EQ

600

供婴儿洗屁屁

置物台H1100
上方吊即热式热水器

小儿尿斗

800　250

800*2000玻璃桌
发光，内有
砂玻璃层板放花瓶

G 04

1
WC-D8

H1000平台上
有层板
放清洁用品

600*600拖地槽

门含框包外900

2000

1800

1450　100　900　　1200　　900　　1100

烘手机

7900

6
WC-D7

5mm墨镜高200

7700

有置物台
深150*高1000

EQ　60　EQ　60　EQ　60　EQ　100　1620

+300　　+300　　+300　　+300

770　595　600　805　600　805　600　805　600　150　600

有置物台
深150*高750

±0　UP　→+150

10890

900

1
WC-2F-P

2F多功能厕所和女厕所平面图
SCALE 1/50

● 多功能洗手間—在百貨公司的低樓層應至少設一個多功能的洗手間，它是供給殘障者或有孕者或攜帶幼兒的女性來使用。所以它的內部空間必須夠大，因為會設置座式馬桶、小便斗、洗手台、換尿布台和娃娃安全座椅。尤其在洗手台、小便斗和馬桶之間都會加裝不鏽鋼扶手，所以每一件設備之間必須有足夠的寬度，內部有可能推輪椅或持拐杖進入，所以通道應有120公分以上才夠迴旋。進出這個多功能洗手間的門必須淨寬100公分，門片必須是採用按鈕式自動門，按鈕定位高度必須是坐輪椅者可以碰觸得到的地方，大約是高度90公分左右，除了上述的注意事項之外，其內部的天、地、壁面裝修和空調與燈光，還有置物等都與男女洗手間一樣。（見圖108）

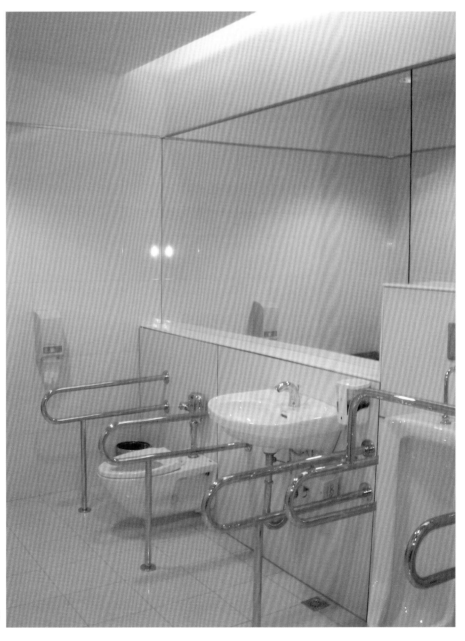

圖108

● 掃除用具間—百貨公司為了維護各男女洗手間的清潔衛生，大多派有專人每小時清理一次，在這麼高頻率的情形下，每個男女洗手間和多功能洗手間的內部或一牆之隔處，都必須設有一間掃除用具間，才方便清潔人員作業之需。掃除用具間內部必須有一個拖把槽、吊掛抹布、拖把、掃帚的掛桿，掛桿之上必須有多層的置物架，以供放置清潔劑和補充用的衛生紙。一般大約90公分見方的淨內空間就夠了，壁地貼磁磚，門片採向外拉方式，門片必須做透氣百葉，才能使空氣對流避免潮濕情形發生。也可只設一個掃除用具放在男女廁所之間來使用，可以省去另一個90公分見方的空間，尤其不會干擾到客人使用洗手間。

● 員工洗手間—百貨公司員工近千人或數百人，為免員工和客人爭用洗手間，都會另設員工專用的洗手間，通常會在主要辦公室或員工餐廳的附近。員工洗手間的男女便器數量比例和客用洗手間一樣的女多男少，其內部天、地、壁面裝修大多比客用洗手間來得簡單，只要具備基本功能和容易清潔維護即可。

● 茶水間—在員工洗手間外，通常會在某個空白壁面做一整排的空格子，這些格子每格大約可放入二到三個保溫杯的大小，是供各個專櫃小姐用來放置個人水杯之用。這列壁架下方會設有洗水槽和一個自來水飲水機，必須供冷熱飲水，此外，在這個茶水間也會擺放凳子，供員工稍做休息。

● 醫護室和哺乳室—由於百貨公司員工近千人，且每天客人川流不息，難保不會有緊急情況發生，所以都會設有一間醫護室，內有一位常駐的護士小姐提供緊急時最基本的救護照顧。另外，也許有客人帶著小娃兒來逛百貨公司，到了授乳時間必須有一個適當的場所來餵乳，所以這個醫護室也就兼具了哺乳室的功能。

這間醫護室和哺乳室內的基本設備是一列約180公分左右的流理台，和其上方吊櫃和冷熱飲水機，兩張單人沙發可供婦女餵乳或等待者稍坐，兩張病床供傷病者躺下休息，一組護士桌椅和一個緊急醫療用品櫃就夠了；用布廉來做簡單的分隔以保持最基本的隱私性；內部裝修以簡單、乾淨易維護為宜，所以大多用塑膠地磚或方塊地毯鋪地；壁面大多是刷漆或貼塑膠壁布；燈光則多以盤式日光燈組為主。

● 貴賓廳和訴願室—各大百貨公司大多和銀行共同發行所謂的聯名卡，藉著聯名卡的發行可以吸引許多忠實消費群，這些忠實消費群就是百貨公司的貴賓，他們可以憑卡享受百貨公司所提供的各種禮遇措施，最明顯的就是在百貨公司每個販促活動中，可以憑卡領取來店禮的贈品，更可以憑卡消費享受更低的折扣優惠待遇，台北的太平洋SOGO百貨就是擁有百萬以上卡友的百貨公司，光是這百萬卡有每年貢獻的業績就非常可觀了。

貴賓廳一般多設在百貨公司的較高樓層，其原因是卡友們是忠實消費

群，是目的性購買的主顧客，他們願意多走幾步來到貴賓廳。另一原因是發揮所謂的「撒水頭」效應，每當販促活動時，數以千百計的卡友為領取來店禮的贈品，會由下而上的來到貴賓廳，領完贈品後再由上而下的流到各樓層，這樣子的效應稱之為「撒水頭效應」，是很好的聚客的方法，可以增加不少商機。

貴賓廳的主要功能是為卡友服務，舉凡申辦聯名卡和領取贈品、繳交卡費、辦理積點回饋、禮券販賣…等等，中國大陸的太平洋百貨的貴賓廳還提供貴賓休息室，內設有簡單的茶水點心招待，和書報雜誌閱讀，比台北做得更貼心。

因此，貴賓廳的配置必須有一個很親切的服務櫃台，可以受理各種服務項目，還要有一些陳列架展示各式大小贈品，當然少不了會有燈片箱和公告欄，以揭示各種販促訊息；因為販售禮券和收取卡費，所以會需要有點鈔機和金庫；因為要申辦聯名卡，所以需要影印機，其他如收銀機和電腦是當然不可少的設備。在中國大陸的太平洋百貨則另設一小間休息廳，陳設咖啡桌椅、自助茶水點心檯和書報架，基本上和機場大廈的各航空公司貴賓廳的機能相類似。其實客人真的也要求不多，所以只要做到貼心服務的感覺，客人有被尊寵的感受也就很滿足了。

訴願室在台北太平洋SOGO百貨是不存在的，只有在中國大陸的太平洋百貨公司才有此設施，它通常和貴賓廳溶在一起，是一個小房間內設一組沙發，和一般家庭的客廳差不多，當有較麻煩的客人指責百貨公司的不是時，為免驚擾到賣場上的其他消費者，這個忿怒不已的客人大多會被請到這個小廳來談，讓百貨服務人員聽取他的抱怨，再協調相關消除其抱怨的方法，所以名為訴願室，其實這種機會著實不多，所以平常大多備而不用，或僅開放給貴賓中的貴賓休息之用。

基本上貴賓廳的內裝設計著重於服務機能的滿足，和明亮的燈光，要有和賣場一樣的感覺。但訴願室的內裝就著重於沉穩安靜的感覺，所以燈光是柔和的，壁面多採用壁布，地面多採用方塊地毯，就是佈置成一個家庭客廳的感覺一樣；因空間不大，所以應注意簡單合宜，不應做過度設計。（見圖109、圖110）

図109

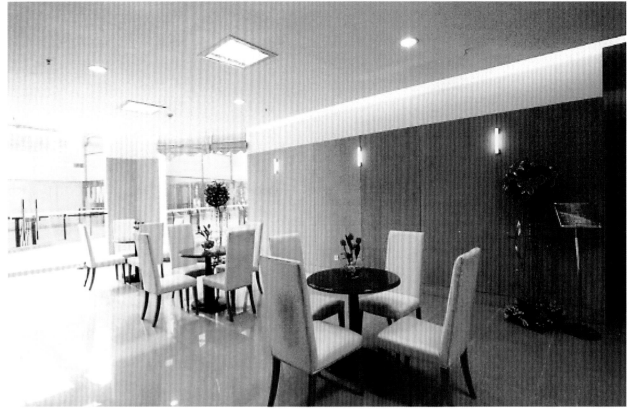

図110

● 多功能展覽廳—在百貨公司各層賣場有數百個常設的品牌專櫃在經營，而百貨公司的販促部門是一個專門製造活動以吸引人潮的發動機，一年四季從年頭到年尾，有各種不同的慶典節日，有各種不同的氣候更替，販促部門就是抓緊這些節慶檔期安排各種販促活動，製造話題以吸引更多消費者來百貨公司走走看看和隨機消費。

多功能展覽廳就是為了滿足上述各種販促活動所需的一個大空間，它的面積大約300平方米到270平方米之間，四周壁面大多會設計成可以陳設各種商品的功能，最常用的是埋設所的「重柱」五金（在中國大陸稱為AA柱）再備用各種正掛或側掛的掛桿和各種層板，因為它可以滿足各種檔期陳售各種不同商品，可能母親節檔期是內衣販促，可能父親節檔期是西裝和運動服飾，運動用品的販促，或是書展、家電展…等等。更有可能是請某個正發片的年輕歌手做發表會，或是舉辦時裝秀或內衣秀，因此，這個多功能展廳也會設有活動的組合式的舞台，平時收在展廳後方的倉庫內，用時再依需要拼湊組合。

燈光方面大多採取電軌式的投射燈照明，因為這個展廳並沒有辦法明確的預定會分成幾個區？幾件道具？所以用電軌式照明再輔以PLC32W筒燈做基本照明，應是最便捷合宜的方式。但為了必要時走秀之需要，所以在天花板上會預備有走秀燈光所需的燈架，供主辦單位架設各種走秀燈光之需，同時也要預留電源來配套才行。

地坪基本上會採取硬質的人造石來鋪設，因為它雖名為多功能展覽廳，其實也是賣場的延伸，當然也可用方塊地毯來鋪設，只要販促單位主管同意接受即可。

多功能展覽廳也有可能是「空檔」的時候，當它沒有安排販促活動時就必須關閉起來，所以在多功能展廳的入口通常會設有開門或拉門，但若有可能的話最好採用拉門或是拉藏門，就是把門片拉開收納到中空的牆壁內，這種拉藏門的好處是當開啟後完全看不到門片，不會阻擋客人動線或視線，更不會佔用壁面的展售功能。

這個多功能展覽廳也是發揮「撒水頭效應」的最好場所，所以一般多會設置在最高或較高樓層，很少設置在地下層或較低樓層。（見圖111–圖112）

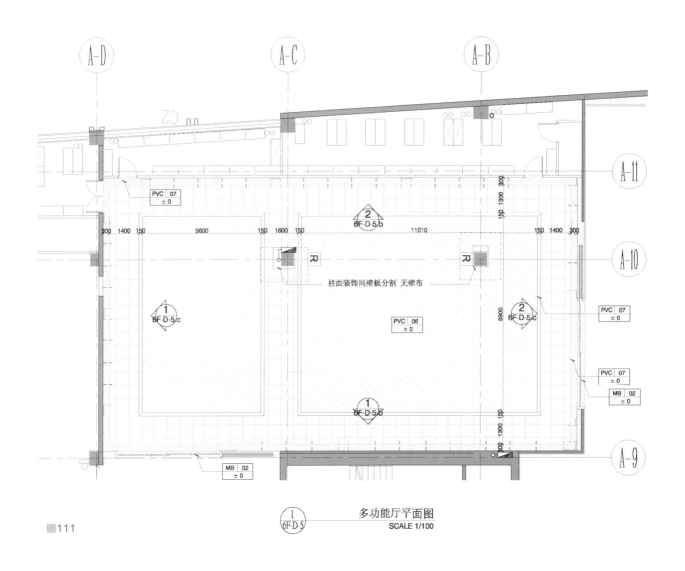

柱面装饰同壁板分割 无壁布

PVC | 07
± 0

PVC | 06
± 0

PVC | 07
± 0

PVC | 07
± 0

MB | 02
± 0

MB | 02
± 0

$\frac{1}{6F\text{-}D\text{-}5}$ 多功能厅平面图
SCALE 1/100

圖111

圖112

三、專櫃設計篇（丙工程設計）

a.自設自裝櫃的審理

百貨公司每一層約有數十個專櫃，一棟百貨公司就會有數百個專櫃，這些專櫃從一樓的化妝品開始會包含有女鞋、女包、名牌精品大店、女裝、珠寶、飾品、男裝、男鞋、男雜貨、女內衣、童裝、童用品、玩具、家電家用和圖書文具、寢具家飾、鍋具廚房衛浴用品、餐廳、小吃…等等各種不同的類種和業態，所以全場內裝設計師必須對這些業種業態有一些基本認識，才能夠將所謂的「自設自裝規範書」擬定得恰當，否則會造成以偏蓋全的疏失，因為不同的業種業態會有其不同的設計需求。例如寢具櫃的壁櫃深度約需60公分，家電或玩具櫃的壁櫃深度則約45公分就夠了，化妝品的柱櫃深度則只需30公分就夠了，單由這一項就可見各業種的不同，所以在訂定設計規範書時就必須合理才行。

自設規範書的內容一般必須包含有：該櫃位的1/50平面圖、1/50天花板、燈光圖、設計作業和審圖日期的進度表、和各種高度限制、進退限制、用電限制等注意事項的文字說明，還有審圖時必須繳交的各種圖面和建材樣品板的要求事項也都要註明清楚，尤其必須加註：本圖僅供參考，專櫃設計師務必親自丈量現場。這行文字非常重要，因為乙工程的施工過程中經常會發生一些不得已的調改情形，有可能是營業部的櫃位調整，也有可能是機電或消防方面不得已多出一支立管或多出一個消防栓的情形，所以一切應以實際丈量結果為準。

發放自設規範的時機一般是在開幕前四個月到五個月左右，因為這個階段營業部的召商應已完全定案了，乙工程也正積極施工中了。在這個時機應由營業部召集各專櫃的代表和設計師來開自設自裝說明會，讓全場內裝設計師為這些人做相關的說明，使各專櫃設計師更加明白全場內裝設計形象、建材和某些限制要求的原因，以建立共識。

但這種一大堆人的設計說明會，經常會因某些客觀因素而無法召開，可能是借不到場地，可能是營業召商還未完全定案，在大陸更有可能因幅員廣大，要在同一時間召集這麼多人來開會，幾乎是不可能的事情。因此，這些自設規範書就交給營業主管，請其逐一連絡發放給各專櫃的代表再轉交給其設計師。也因為少了這次自設說明會的原因，以致會造成日後專櫃交來的設計圖內容狀況百出，很多是違反了某些限制事項，或是沒有如期交圖送審，或是交來的圖很草率或尺寸錯誤；這些狀況最後會造成內裝設計師審理的時間拉長和工作量增加的結果，經常是同一專櫃的設計圖一而再，再而三的修改再送審，最後要營業高層主管來出面關心遊說甚至背書之下，設計師才敢簽字放行准其開始施工，這種情況在兩岸都是常發生的情形。

究竟審理些什麼呢？首先要審理該專櫃的環境尺寸是否正確？接著審其高度是否有超高或超低的情形，再來是和鄰櫃銜接的地方是否會接不上？這些都是長、寬、高方面的尺寸問題，若沒有審理的話，很有可能是做來的櫃子放不下，或是鄰櫃接不上的情形發生。之後再審理燈光和用電方面，因為大多數專櫃都被限制可自裝壁地面，但不可自裝天花板、不可自裝投射燈，這是為了全層賣場的照度控制，也是為了全棟百貨公司的用電安全。最後是審理其設計形象和建材、商標LOGO的大小、位置與數量。既然是開放其自設自裝，理論上應是充分尊重其專櫃形象的完全表現，但往往因專櫃主或專櫃設計師的主觀因素而造成設計過當的情形，例如用材用色太突兀和全場大不相融；例如商標LOGO太大或太多情形，碰到這種情形時較難處理，尤其是品牌知名度高的專櫃商，往往不大願意接受設計師審理的意見，這時就必須請營業主管出面協商來勸服專櫃商，或是各退一步來圓滿解決。（見圖113–圖118）

壁面專櫃的自設審圖比起中島自設審
圖要單純些，因為壁面專櫃都是一櫃一品
牌，沒有合併櫃的情形，但在中島區自設自
裝時，經常會出現合併櫃的情形，特別是化
妝品櫃，因為知名度較低的化妝品櫃，經常
被安排成一柱給兩家用的情況，所以單單是
這個柱面櫃的造型、厚度、高低就會產生銜
接的問題，還有所謂頂棚的造型、高低、深
淺、厚薄也都是銜接的難處，這時通常會是
把兩家的圖拼在一齊審理，發現問題則需請
兩家的設計師共同來開會討論，以尋求一個
雙方都能接受的解決之道。

圖113

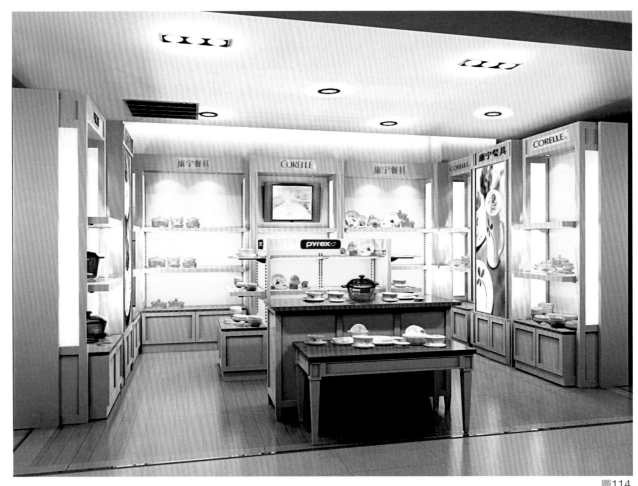

圖114

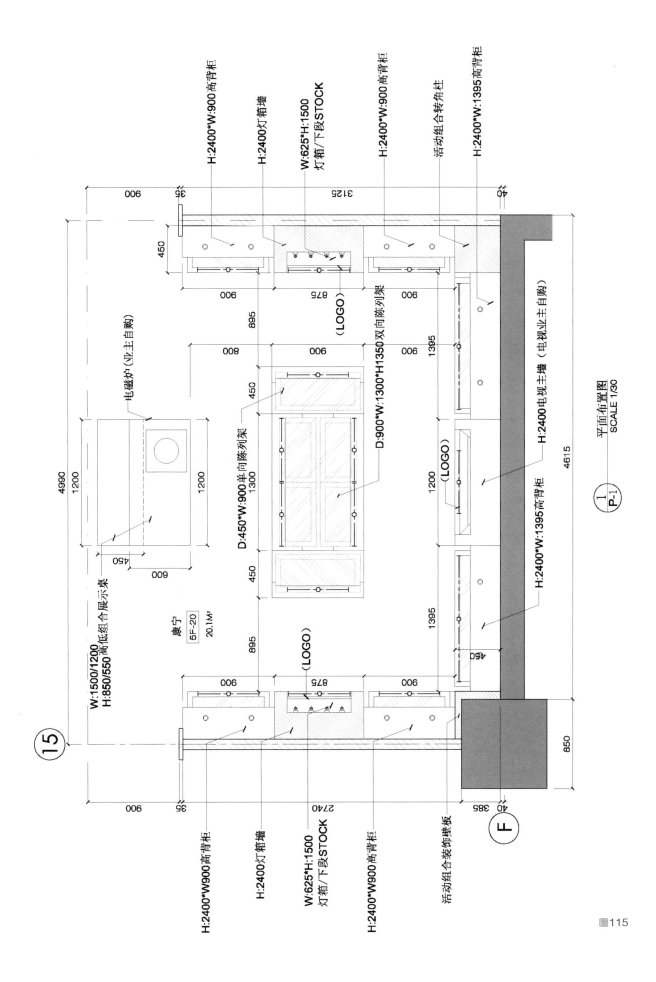

H:2400*W:900高背柜

H:2400灯箱墙

W:625*H:1500
灯箱/下段STOCK

H:2400*W:900高背柜

活动组合转角柜

H:2400*W:1395高背柜

电磁炉（业主自购）

W:1500/1200
H:850/550高低组合展示桌

康宁
5F-20
20.1M²

D:450*W:900单向陈列架

D:900*W:1300*H1350双向陈列架

（LOGO）

（LOGO）

（LOGO）

H:2400电视主墙（电视业主自购）

H:2400*W:1395高背柜

H:2400*W:900高背柜

H:2400灯箱墙

W:625*H:1500
灯箱/下段STOCK

H:2400*W:900高背柜

活动组合装饰壁板

平面布置图
SCALE 1/30

1
P-1

图115

a.自設自裝櫃的實理 ＼ 三、專櫃設計篇　　99

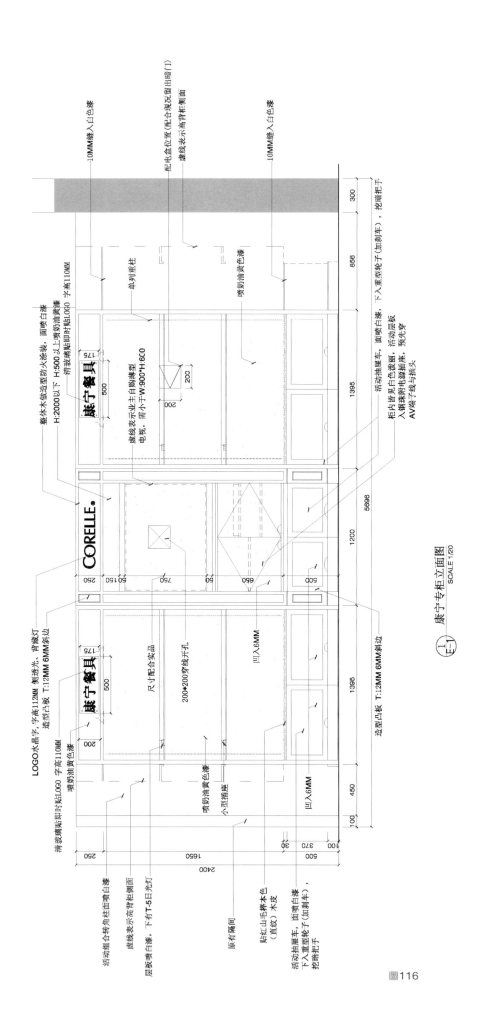

LOGO水晶字 字高112MM 側透光、背嵌灯
造型凸板 T:12MM 6MM斜边
整体木做造型防火漆装、面喷白漆
H:2000以下 H:500 以上喷奶油黄漆
清玻璃贴即时贴LOGO 字高110MM
10MM缝入白色漆

配电盒位置 (配合现况留出暗门)
虚线表示高背柜侧面
单列重柱
喷奶油黄色漆

10MM缝入白色漆

虚线表示业主自购型
电视,需小于W:900*H:6C0

活动抽屉车、面喷白漆、活动层板
下入重型轮子(加刹车)、挖暗把手

康宁餐具

活动组合转角柱面喷白漆
虚线表示高背柜侧面
层板喷白漆、下有T-5日光灯

柜内皆见白色波丽、活动层板
入钢珠附电源插座、预先穿
AV端子线与插头

康宁餐具

喷奶油黄色漆
清玻璃贴即时贴LOGO
字高110MM

尺寸配合实品

小型插座
200*200穿线开孔

凹入6MM

造型凸板 T:12MM 6MM斜边

喷奶油黄色漆
小型插座
凹入6MM

原有隔间

贴红山毛榉本色
(直纹) 木皮

活动抽屉车、面喷白漆 (有T-5日光灯),
下入重型轮子(加刹车),
挖暗把手

康宁专柜立面图
SCALE 1:20

E-1
1

圖116

LOGO水晶字, 字高110MM 側透光, 背藏灯

造型凸板 T:12MM 6MM斜边

喷奶油黄色漆

清玻璃贴即时贴LOGO 字高112MM

W:625*H:1650灯箱 T:2MM透明+T:3MM乳白色

亚克力 内藏40W T8小白灯 3000K@150一支

整体木做造型防火涂装, 面喷白漆

清玻璃贴即时贴LOGO 字高112MM

12*12MM毛丝面SUS, 灯箱框

平头螺丝加角眼玩锁入至平

贴红川毛榉木色（直纹）木皮

凹入6MM

2400
1650
500
250 250
370 30
100 30
35

600
CORELLE®
250

1650

600

900
500

单列重柱
凹入6MM

125
625
875
3160

625

1650
30
470

125

175
CORELLE
100
600

900

凹入6MM

450

活动组合转角柱面喷白漆

虚线表示高背柜侧面

层板喷白漆, 下有T-5日光灯

小型插座

原有隔间

康宁餐具

$\underset{E-2}{\textcircled{1}}$ 康宁专柜立面图
SCALE 1/20

圖117

康宁专柜立面图
SCALE 1/20

活动组合转角柱面喷白漆
虚线表示高背柜侧面
层板喷白漆，下有T-5日光灯
小型插座
原有隔间

LOGO水晶字，最高字120MM 侧透光、背藏灯
造型凸板 T:12MM 6MM斜边
喷奶油黄色漆
清玻璃贴即时贴LOGO 字高55MM

晶形透明罩

600

凹入6MM

900

450

125

625
875

3160

125

125

600

25 200 25

175

单列重柱

凹入6MM

1650

500

900

35

250

1650

500

2400

W:625*H:1650灯箱 T:2MM透明+T:3MM乳白色
亚克力 内藏40W T8小白地 3000K@150一支
整体木做造型防火涂装，面喷白漆
清玻璃贴即时贴LOGO 字高112MM

12*12MM毛丝面SUS，灯箱框
平头螺丝加鱼眼坑锁入至平

贴红山毛榉本色（直纹）木皮

凹入6MM

圖118

b.統設統裝區的規劃設計

　　有許多專櫃是只販售所謂「單品」的商品，例如領帶、襯衫、傘、帽、襪、帕、鞋、包、飾品配件等等。這些專櫃的特性是，沒有屬於自己的品牌形象，所需也只是兩面柱面或再加上兩台道具就夠了，這類專櫃必須被集合成一個大區塊，形成所謂的皮鞋區或雜貨區等等，才會產生更大業績。這些就會變成統設統裝的工作項目了。

　　統設統裝區的設計，是百貨內裝設計中難度很高的一項工作。設計師必須先掌握營業主管的商品整合內容，知道在這個小區塊內將會陳列哪些品牌？哪些商品?各自約需多少的陳列量？然後才從平面配置開始規劃，這時的設計重點會是放在各品牌陳列量的平均滿足，和區內動線安排的合理與否？形象則是慢慢再來塑造，因為即使形象再好，但不能讓這些專櫃主感到被公平對待，或陳列量不能滿足其需要的話，一切也是空談。

　　要能滿足使用機能，首先就要認識商品，知道商品的展示陳列方式和銷售商品的過程中，會發生什麼動作？例如賣女飾品的專櫃，它必須採吊掛式陳列各種項鍊、耳環和小玻璃櫃陳列戒子或墜子，當然得設置鏡子，及收納庫存和包裝盒的抽屜。再拿賣女鞋的專櫃來做比方，女鞋層板每層應淨高35公分以上，每層淨深最小35公分，最高一層一般設定在高160公分以下，每層都要有層板燈照亮下一層的鞋子，必須有全身鏡，一般寬30公分高160公分左右，當然必須有試鞋椅，每一人份約45公分見方。以上只是拿兩個不同業種做比方而已，還有其他不同業種就不再贅述了。

　　當滿足了使用機能之後，接著要滿足商品陳列量，在統設區中還有分中島統設區和壁面統設區兩種，以女鞋或男鞋而言，一般會是壁面統設區，在這種壁面統設區中一定會有柱子可以利用，而這些壁面和柱面的陳列櫃是最容易展現商品的地方，尤其壁柱櫃可以做高到240公分，所以也會是各專櫃極力爭取的陳列面。接著便是活動道具，通常這類活動道具會限高135公分以下，這是為了使全場視線可以穿透不被阻擋的必要限制，所以這些道具的設計必須注意造型應輕、薄、短、小，且需組裝容易，造價不可太高，在使用機能上必須先瞭解展售商品的尺寸和陳列方式，才能達到麻雀雖小又五臟具全的功能。這些活動道具的配置和區內動線息息相關，所以應注意道具的正向和側向與區內走道所產生的關係，務必要達到使客人一眼就可看見很豐富的商品。再來便是工作桌的配置，每一個專櫃都需有一個工作桌，一般工作桌約深45公分寬60到70公分左右，主要用來開銷貨傳票及放置電腦、傳真和簡單的包裝處理，這個工作桌通常會和活動道具接在一起，儘量不要讓工作桌內側面向客人，但也要注意工作桌不宜離區內動線太遠，才能讓專櫃小姐容易招呼客人，才有利於業績成長。

　　當上述的機能都滿足了，陳列量也滿足了，再來就要思考設計的樣式和用材，用色及商標LOGO的定位，也就是所謂形象的思考了。統設區的形象訴求一般都取中庸手法，主要是幫襯商品，增加商品的吸引力，尤其這些大多是單品類的商品，所以簡單乾淨的設計手法，和合理的用材和工法，使造價合宜不會造成各專櫃太重的負擔，是設計師應注意的地方，太過度的設計和太複雜的工法並不合適。（見圖119-圖153）

商標LOGO的大小和定位高度是需要充分注意的地方，一個統設區內會出現不同字體、不同色彩的各種LOGO許多個，所以必須嚴格管制字體的高度和定位的高度，使之看來統一有秩序感，但也有百貨公司主管要求統設區內的所有LOGO必須同一種字形、同一種顏色、同一種工法，能做這樣子的話當然統設效果會更好，但專櫃就必須配合讓步才行。

收銀台是百貨公司的重要設施，在台灣和日本的百貨公司，都是採用專櫃人員到收銀台繳費報帳，客人在專櫃內等待的作業方式；但在中國大陸本地的百貨公司採用的則是客人到收銀台繳費後，再憑繳費單據回到專櫃提貨的方式，兩者看來大同小異，但卻有很大的不一樣之處。

台式的收銀台因為是由專櫃人員去繳費，所以通常被設置在賣場中比較陰面或是比較死角的地方，基本上多是背向走道的，並且要注意全場各區的專櫃人員到最近的收銀台的步行距離，所以在每一層樓都會有三個到四個收銀台的設置，以力求平均等距，以提升作業效率。這個收銀台的最小尺寸是左右180公分，前後150公分的淨內，有主桌和右側桌，主桌面高80公分，下設抽出箱放置各種包裝紙袋，右側桌放置收銀機和刷卡機、發票機。外側三邊設有高135公分的矮屏，所以這台收銀台的包外尺寸是200公分乘以160公分，體積不小頗佔空間，若放在任何一個壁面自設櫃或中島自設櫃內都會被人嫌棄，因此收銀台大多是躲在統設區內的陰面處，但其實統設區也正好可利用這收銀台的三面高135公分做矮屏來做專櫃的商品陳列使用，可以說是互利互補並非都是不好。

收銀台內一定會有電話線、電腦線、收銀台訊號線和緊急按鈕的設置，這些線路都由百貨公司的專屬單位指定專門施工業者來配設，一般的施工商絕對碰不得。

中國大陸當地經營的百貨公司，其收銀台大多設在面向走道的明顯地點，因為是由客人親自去繳費，所以當然不能躲在陰面死角處，這樣會讓人找不到。許多年前筆者在北京某百貨消費，去收銀台繳費時還得踏上一層台階，在一個小窗口付費，小窗口四週還設有鐵柵欄，收銀員在柵欄內高高的坐著，這種感覺讓人感覺非常奇怪，好像去當鋪典當一樣，一點也不親切，究竟是誰怕誰呢？另外，收銀台的數量也較少，感覺要走長長的一段路去付費後，再走長長的一段路回到專櫃上憑單取貨，但近年來也已改善了許多。

図119

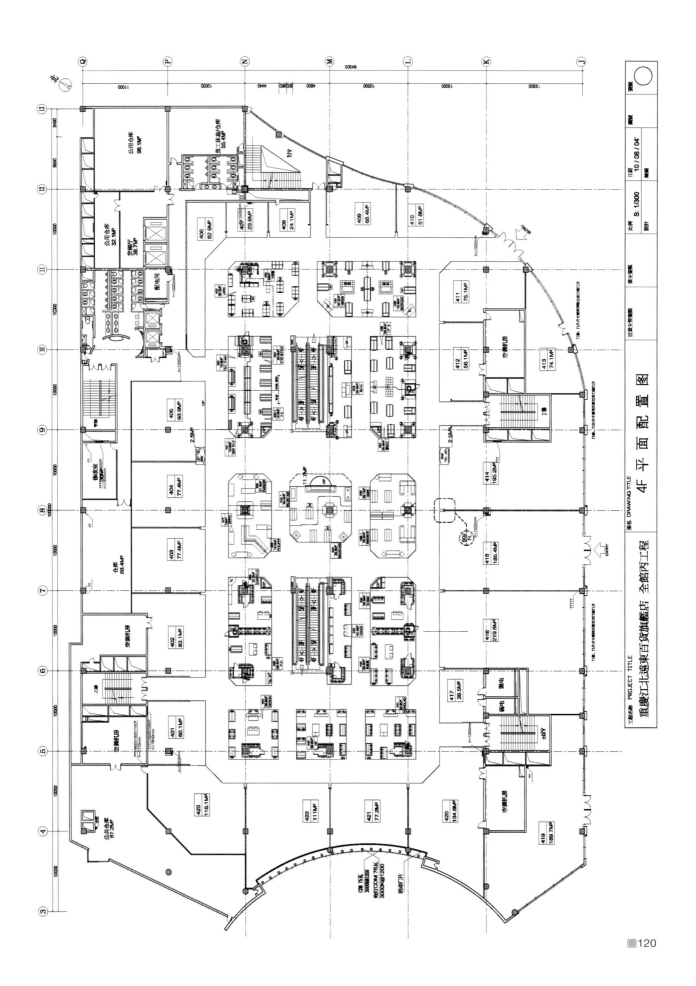

圖120

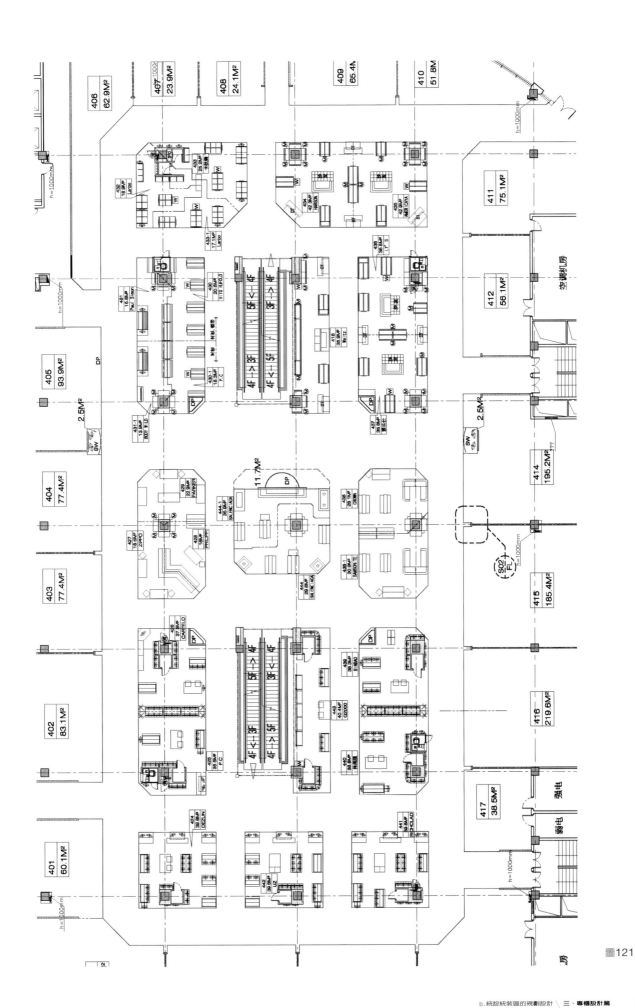

图121

圖122

圖124

圖123

圖125

圖126

圖127

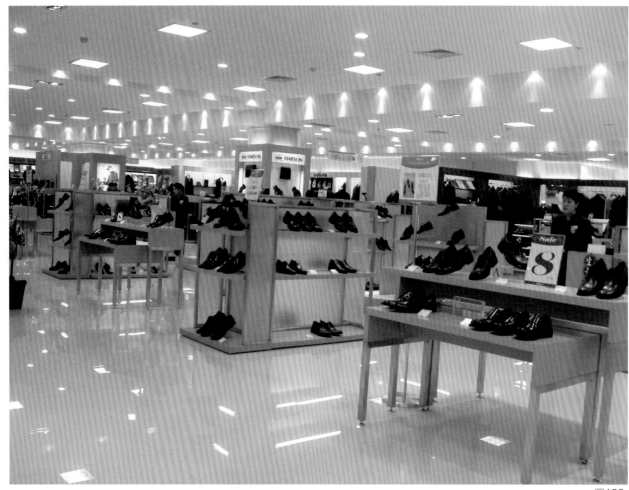

圖128

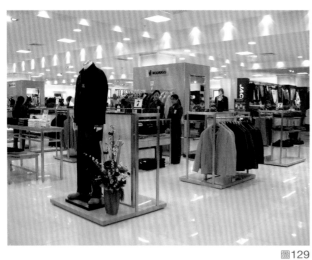

圖129

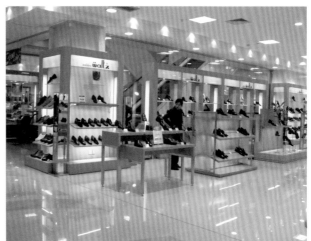

圖130

圖134

圖131

圖132

圖133

圖135

圖136

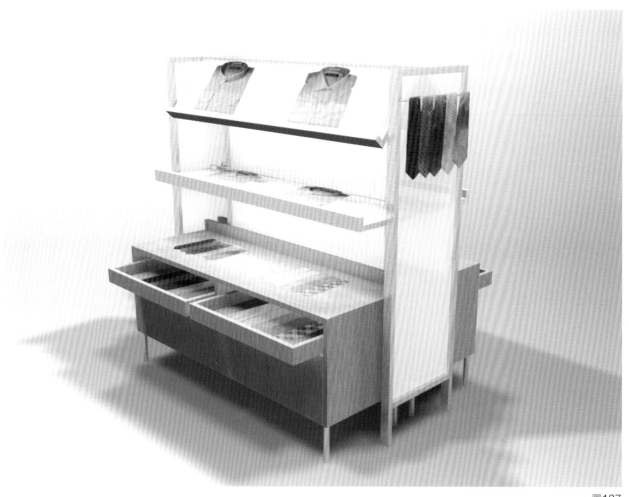

圖137

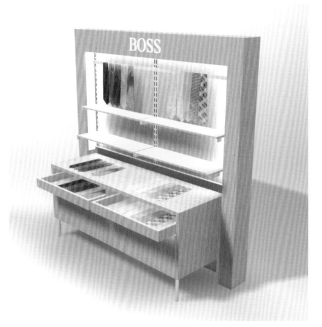

圖138

圖139

圖141

圖140

圖142

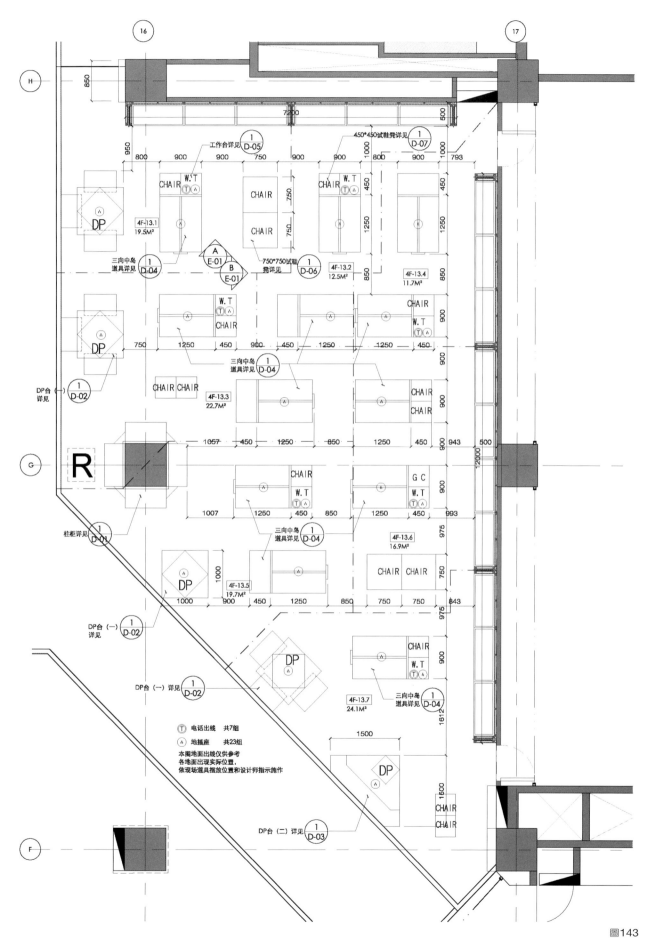

圖143

圖144

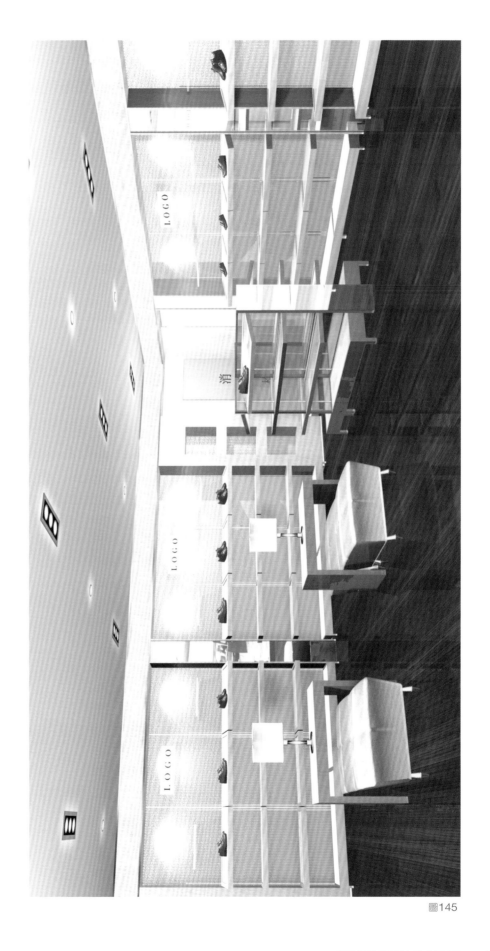

圖145

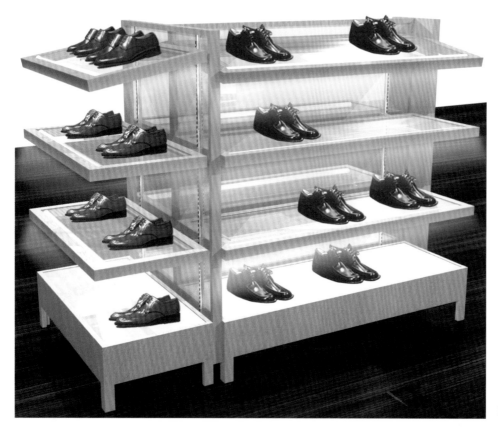

圖146

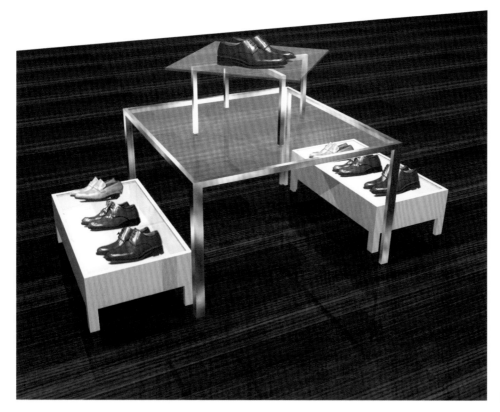

圖147

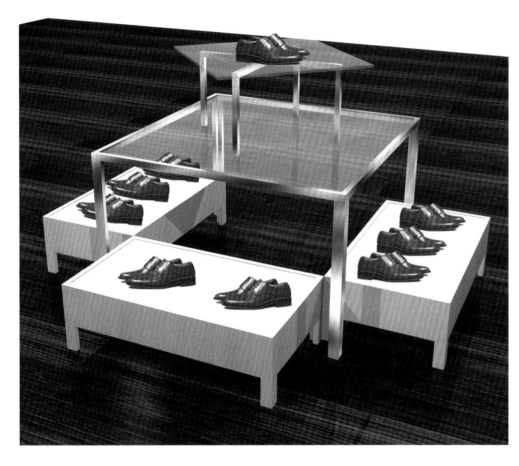

圖148

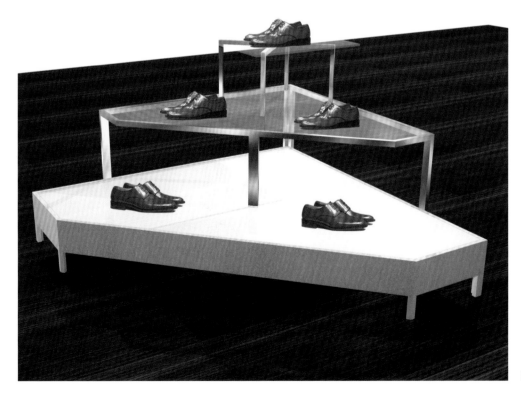

圖149

圖150

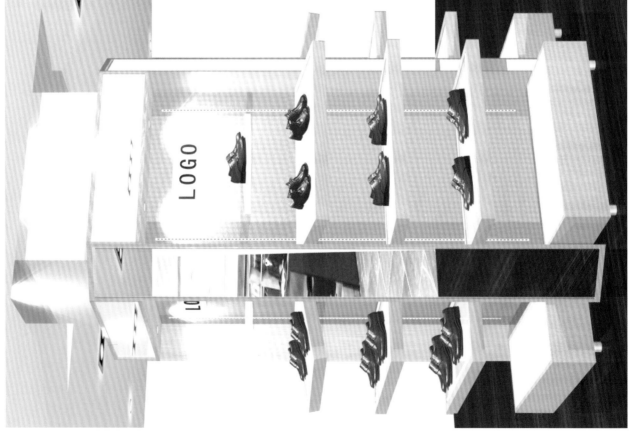

圖151

中 島 鞋 區

中 壢 SOGO 新 館 1 F

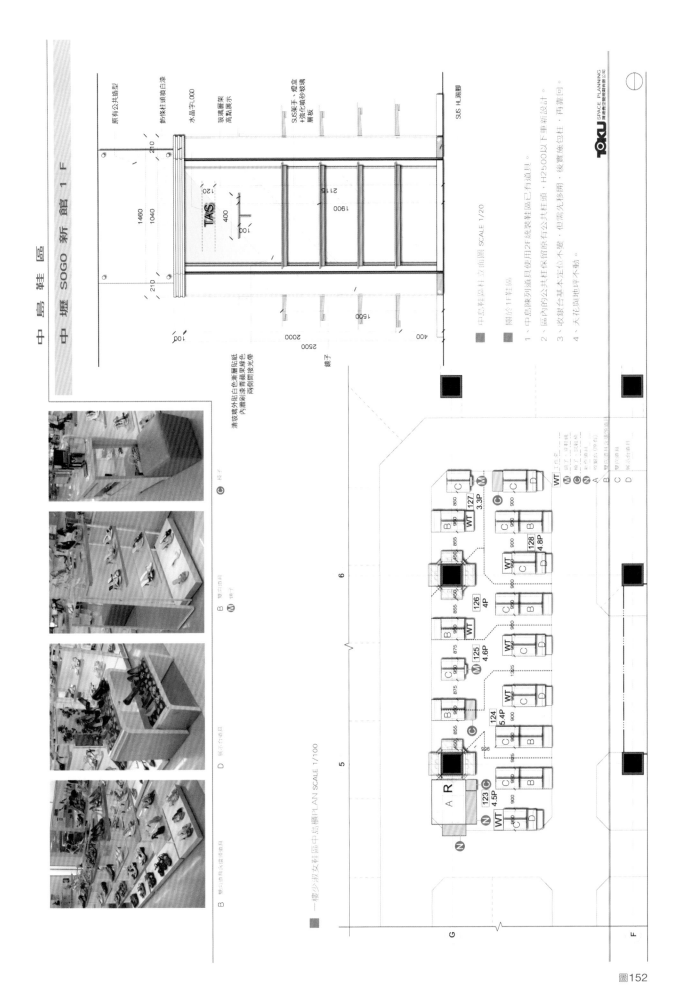

原有公共造型
飾條柱頭噴白漆
水晶字1000
玻璃層架
高點展示
SUS架手、燈盒
+強化噴砂的玻璃
層板
SUS HL調腳

清玻璃外貼白色漸層貼紙
內牆彩漆青蘋果綠色
兩側間接光帶

鏡子

中島鞋區材立面圖 SCALE 1/20
關於1F鞋區

1、中島陳列通具使用2F統裝鞋區已有道具。
2、區內的公共柱保留原有公共柱頭，H2500以下重新設計。
3、收銀台基本定位不變，但需先移開，後實施包柱、再靠向。
4、天花與地坪不動。

一樓少淑女鞋區中島櫃PLAN SCALE 1/100

B 雙面高道具 D 展示台道具

B 雙面陳列島道具 M 椅子

G 椅子

B 雙面高道具
M 椅子

D 展示台道具

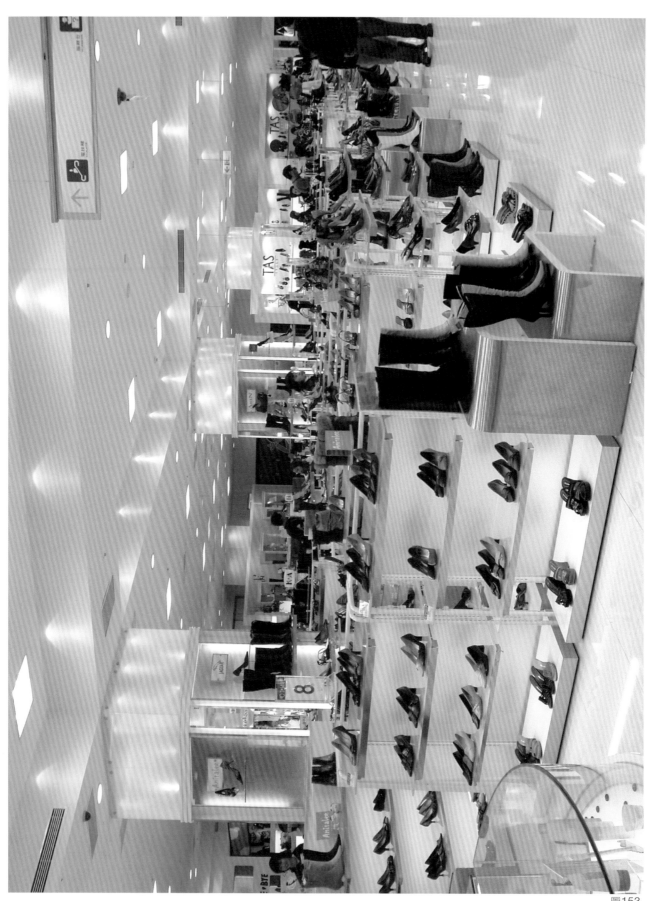

圖153

122 三、專櫃設計篇 b. 統股統裝區的規劃設計

c.小吃街的規劃設計

在台灣的各大百貨公司大都設有小吃街，一方面是因為台灣本來就有很豐富多樣的地方小吃，而且消費也不貴，人人都消費得起，另一方面是因為台灣社會較商業化，每個人的作息時間不大一樣，而且買菜回家作一餐飯既不便宜又麻煩，所以外食人口很多，這樣的條件造就了小吃街的興盛，由北到南的各大百貨公司，小吃街幾乎都是一個很有業績的樓層。尤其近來有一種把餐廳小吃街化，把小吃街餐廳化的趨勢，讓客人有更多選擇，例如台北微風廣場的小吃街就是一個很成功的例子。

規劃小吃街時候，首先要和營業主管詳談，掌握其經營理念和召商計劃，例如重油煙的熱食類有幾家？一般的熱食類有幾家？輕食類冷飲類的有幾家？有哪些店家是在櫃內食用的？有哪些店家是客人帶到公共座椅區食用的？這些店家各需多少面積？公共座椅區希望有多少座位？當設計師掌握了這些資料後，還得詳細瞭解這個環境的所有硬體條件和空調、排油煙、排水、瓦斯、電管等各種設備的配設狀況之後才能著手規劃。

一般也多是設定出外環、中環和內環三大區塊，外環大多安排上述的熱食區，尤其在外環中若有較深的角落的話，習慣上會把比較目的性的業態如鐵板燒、小火鍋或日本料理等安排進去，因為這幾個業態都是入櫃內食用，且需較大面積，安排在這種腹地較深的角落很合適。

內環大多是靠電扶梯兩側，在這個環境是不宜設置熱食區的，所以習慣上會把非目的性消費的，不需瓦斯和排油煙的輕食類或冷飲類的業態安排在內環，例如果汁吧或咖啡吧等。中環則多以公共座椅區為主，基本上公共座椅區大多會分成兩到三個大區塊，看環境和店家數來預定公共桌椅的量，桌椅太多了平時看起來較冷清，桌椅太少了則會有生意好時不夠使用的困擾，不過營業主管都會自算一個迴轉率來擬定桌椅數量，設計師只要聽指示安排來滿足這個量即可。

熱食區大多會有十數個店家，每家都會有外廚房和內廚房的需要，內廚房是做洗切煮食的作用，所以需較大面積，水電、瓦斯、排油煙等大多在內廚房，大多會是ㄈ字型排列。內廚房和外廚房之間需做防火隔間，會有一道不鏽鋼的甲種防火門做進出，平時應保持常閉狀態，只會留一個出菜口，這個出菜口也必須做自動電捲門，於萬一火災時可以自動關閉。外廚房是做接單和上菜前的裝填作業，所以一般只做L型排列，會有收銀機和食物樣品展示玻璃櫥；在牆壁上方會有一列燈片箱展示各種食物的相片和價目表面向客人；會有高低桌面，高桌是接單和上菜檯面，通常深40公分高105公分，常以花崗石或人造石做處理，低桌大多用不鏽鋼流理台製品，高85公分深60公分，不論是內或外廚房每天打烊會洗地面，所以需做排水溝，特別在內廚房裡的排水溝末端會做一個過濾槽，可以攔阻各種菜肉殘渣排到下水管而發生阻塞現象，這個濾槽需每天打烊時清理乾淨。

每一間熱食櫃位一般店寬360公分為一個單位，店深是外廚房和內廚房的全深，若外廚房只是單向流理台和一條作業動線，則只需180公分；內廚房若是雙向流理台和一條作業動線的話，則需約240公分以上，但這並非絕對，通常會依照建築物的柱間距來做安排，盡量避免廚房內有一支柱子在中間的情形發生。這些熱食櫃一般皆被設計成一個形象，唯一的不同只在其店名商標和菜色，這目的是為了整齊劃一，尤其是在現場環境不是很大的情形下，整齊劃一的統一外觀是一個比較安全的設計手法。

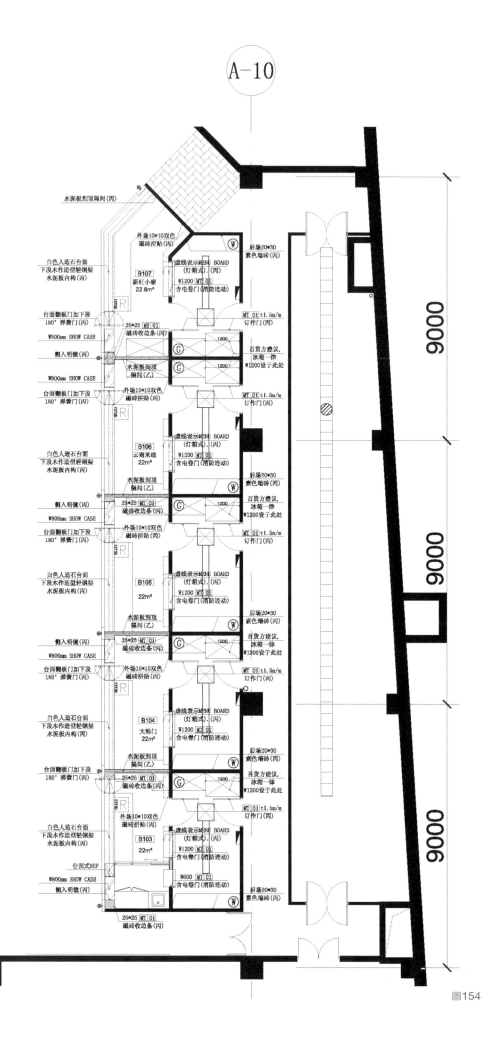

A-10

1 统装柜平面配置说明图
SCALE 1/100

水泥板到顶隔间(丙)

外场10*10双色磁砖拼贴(丙)

白色人造石台面
下段木作造型轻钢架
水泥板内构(丙)

台面翻板门加下段
180° 弹簧门(丙)

W800mm SHOW CASE

侧入明镜(丙)

W800mm SHOW CASE

台面翻板门加下段
180° 弹簧门(丙)

25*25 MT 01
磁砖收边条(丙)

水泥板到顶隔间(乙)

外场10*10双色磁砖拼贴(丙)

B107
新旺小厨
22.8m²

后场20*30素色墙砖(丙)

虚线表示MENU BOARD
(灯箱式)(丙)

W1200 MT 01
含电卷门(消防连动)

MT 01 t1.5m/m
订作门(丙)

百货方建议,
冰箱一律
W1200设于此处

MT 01 t1.5m/m
订作门(丙)

白色人造石台面
下段木作造型轻钢架
水泥板内构(丙)

B106
云南米线
22m²

侧入明镜(丙)

W800mm SHOW CASE

台面翻板门加下段
180° 弹簧门(丙)

25*25 MT 01
磁砖收边条(丙)

水泥板到顶隔间(乙)

外场10*10双色磁砖拼贴(丙)

虚线表示MENU BOARD
(灯箱式)(丙)

W1200 MT 01
含电卷门(消防连动)

后场20*30素色墙砖(丙)

百货方建议,
冰箱一律
W1200设于此处

MT 01 t1.5m/m
订作门(丙)

白色人造石台面
下段木作造型轻钢架
水泥板内构(丙)

B105
22m²

侧入明镜(丙)

W800mm SHOW CASE

台面翻板门加下段
180° 弹簧门(丙)

25*25 MT 01
磁砖收边条(丙)

水泥板到顶隔间(乙)

外场10*10双色磁砖拼贴(丙)

虚线表示MENU BOARD
(灯箱式)(丙)

W1200 MT 01
含电卷门(消防连动)

后场20*30素色墙砖(丙)

百货方建议,
冰箱一律
W1200设于此处

MT 01 t1.5m/m
订作门(丙)

白色人造石台面
下段木作造型轻钢架
水泥板内构(丙)

B104
大卸门
22m²

台面翻板门加下段
180° 弹簧门(丙)

25*25 MT 01
磁砖收边条(丙)

水泥板到顶隔间(乙)

虚线表示MENU BOARD
(灯箱式)(丙)

W1200 MT 01
含电卷门(消防连动)

后场20*30素色墙砖(丙)

百货方建议,
冰箱一律
W1200设于此处

MT 01 t1.5m/m
订作门(丙)

外场10*10双色磁砖拼贴(丙)

B103
22m²

台面式REF

W800mm SHOW CASE

侧入明镜(丙)

虚线表示MENU BOARD
(灯箱式)(丙)

W1200 MT 01
含电卷门(消防连动)

W600 MT 01
含电卷门(消防连动)

后场20*30素色墙砖(丙)

25*25 MT 01
磁砖收边条(丙)

9000

9000

9000

圖154

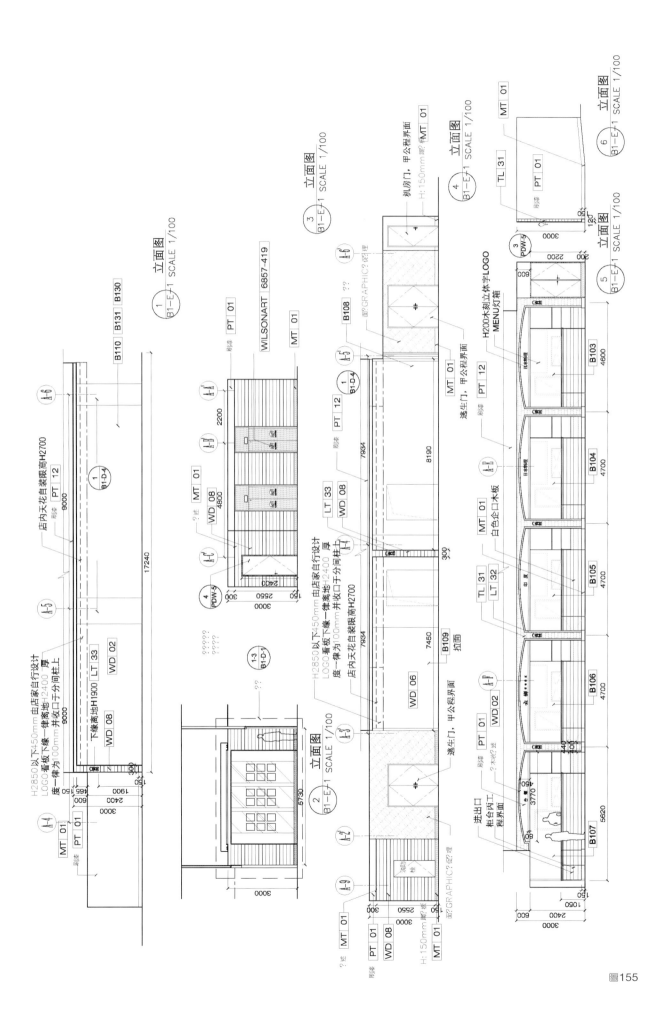

立面图 SCALE 1/100

1 B1-E-1

B110 B131 B130

店内天花自装限高H2700

PT 12

B1-D-4

H2850以下450mm 由店家自行设计
LOGO看板下缘一律离地H2400 厚
度一律为100mm 并收口于分间柱上

9000

17240

WD 08 LT 33 WD 02

MT 01 PT 01

3000

2400

600

1900

A-4

A-5

A-6

立面图 SCALE 1/100

PT 01

WILSONART 6857-419

MT 01

2200

WD 08 MT 01

4800

PDW-5

2400 2550

3000

A-A A-B A-C

1-3 B1-D-1

下缘离地H1900

5730

WD 08

2550

3000

A-8 A-9

立面图 SCALE 1/100

2 B1-E-1

消防栓

MT 01 WD 08 MT 01

H:150mm

立面图 SCALE 1/100

3 B1-E-1

B108

配合GRAPHIC?处理

A-6'

A-5'

1 B1-D-4

PT 12

机房门，甲公程界面
H:150mm踢? MT 01

7934

LT 33 WD 08

300

B190

7934

7450

B109 拉面

WD 06

H2850以下450mm 由店家自行设计
LOGO看板下缘一律离地H2400 厚
度一律为100mm 并收口于分间柱上

店内天花自装限高H2700

逃生门，甲公程界面

MT 01 PT 12

A-A'

A-B'

A-4'

A-2'

A-0'

立面图 SCALE 1/100

4 B1-E-1

逃生门，甲公程界面

MT 01

机房门，甲公程界面
H:150mm踢? MT 01

立面图 SCALE 1/100

5 B1-E-1

H200木刻立体字LOGO
MENU灯箱

PDW-5

3

2200

600

B103 B104 B105 B106 B107

4600 4700 4700 4700 5620

日本木纹板 日本木纹板 白色企口木板 印度

TL 31 LT 32

进出口
柜台内工
程界面

MT 01 WD 02 PT 01

名? 木?处述

名?餐?

3770

2400 1050

600

3000

A-B'

A-1'

立面图 SCALE 1/100

6 B1-E-1

MT 01

TL 31

PT 01

踢漆

3000

120

图155

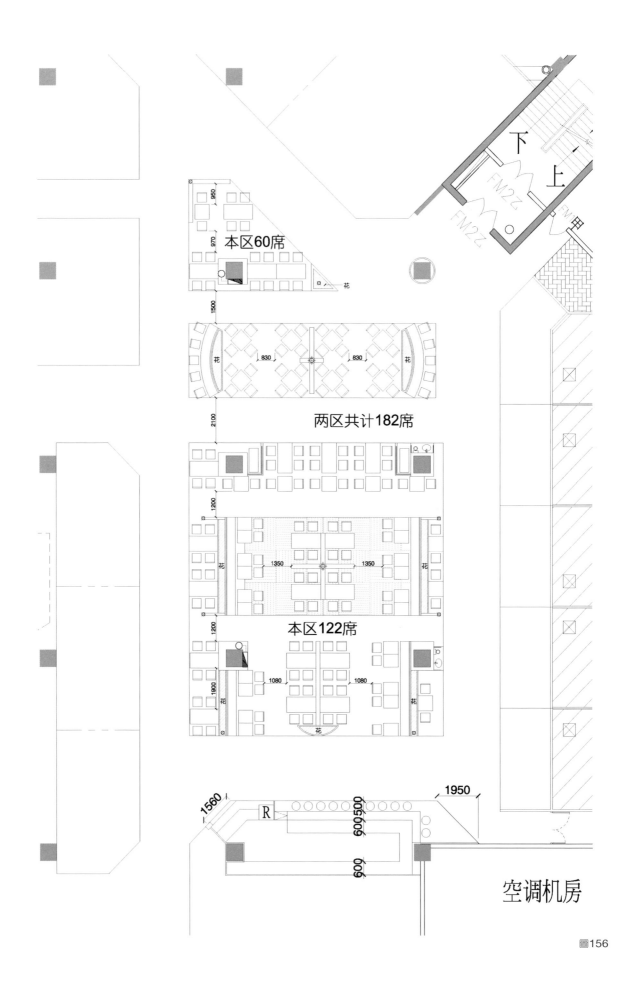

本区60席

两区共计182席

本区122席

空调机房

圖156

126　三、專櫃設計篇　c.小吃街的規劃設計

圖157

圖158

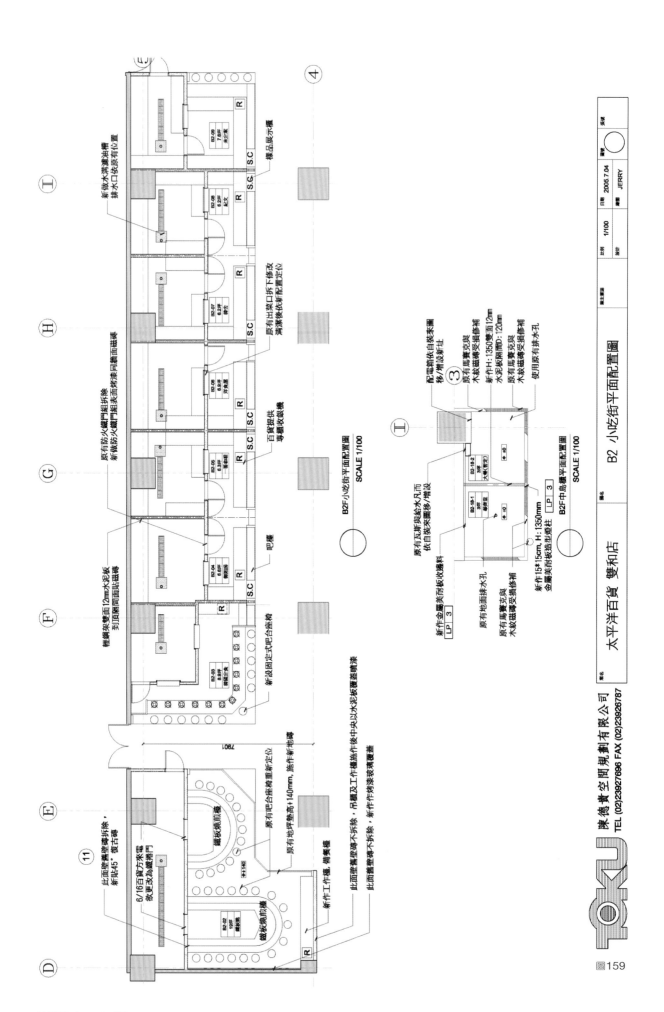

新做水溝邊油槽
排水口依原有位置

樣品展示櫃

原有出菜口拆下修改
清漆後依新配置定位

原有防火鐵門組拆除
新做防火鐵門組表面烤漆同舊面磁磚

百種提供
零售收銀機

吧檯

新設固定式吧台合座格

鋼架雙面12mm水泥板
到頂隔間面貼磁磚

S.C

B2F小吃街平面配置圖
SCALE 1/100

此面牆舊磚拆除，
新貼45°復古磚

6/16百貨萬來電
欲更改為鐵捲門

原有吧台合座椅重新定位

原有地坪墊高↑140mm，施作新地磚

新作工作檯、儲餐箱

此面舊牆磚不拆除，新作烤漆玻璃覆蓋

此面舊牆磚不拆除，新作烤漆玻璃覆蓋

配電箱依自裝來圖
移/增設新址

原有馬賽克與
木紋磁磚受損修補

新作H:1350雙面12mm
水泥板附間：120mm

原有馬賽克與
木紋磁磚受損修補

使用原有排水孔

B2 小吃街平面配置圖
SCALE 1/100

原有瓦斯與給水凡而
依自裝來圖修改/增設

新作金屬美附板收爆料
LP 3

原有地面排水孔

原有馬賽克與
木紋磁磚受損修補

新作15*15cm, H: 1350mm
金屬美附板造型磨柱
LP 3

B2F中島櫃平面配置圖
SCALE 1/100

陳德貴空間規劃有限公司
TEL (02)23927696 FAX (02)23926787

案名	太平洋百貨 雙和店	圖名	B2 小吃街平面配置圖
比例	1/100	日期	2005.7.04
設計		繪圖	JERRY

圖159

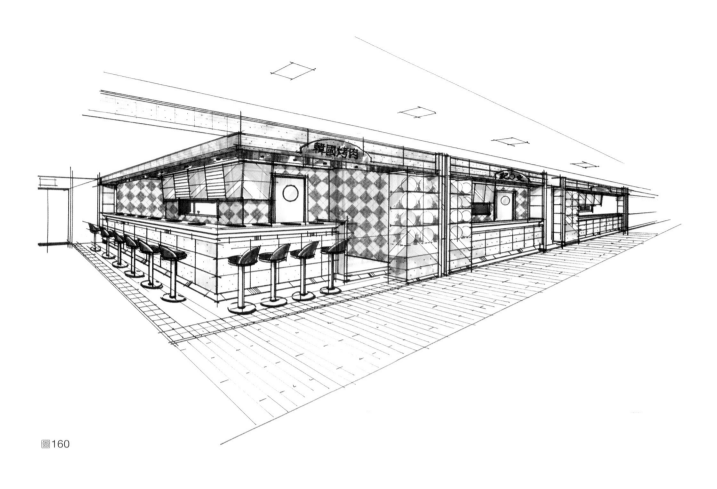

圖160

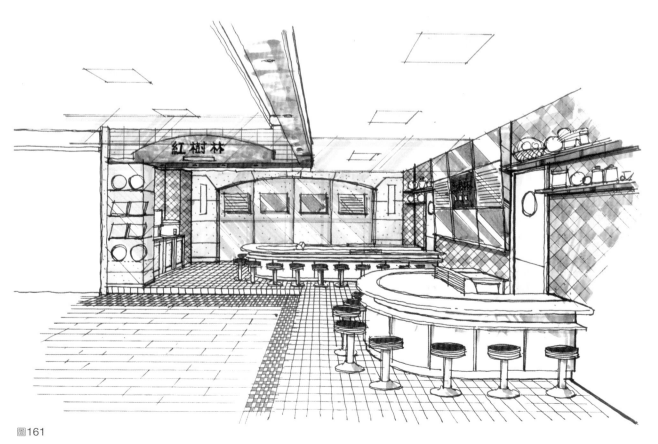

圖161

圖162

圖163

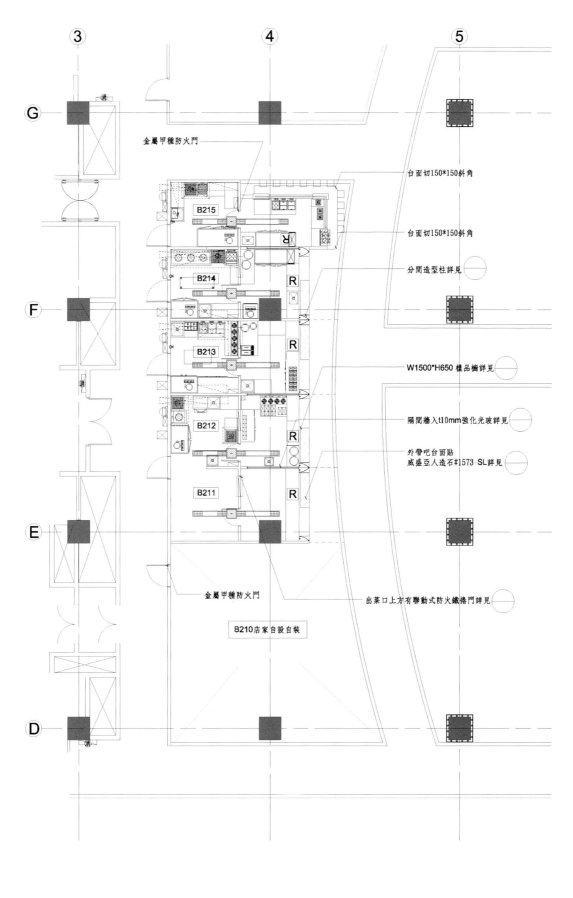

金屬甲種防火門

台面切150*150斜角

台面切150*150斜角

分間造型柱詳見

W1500*H650 樣品櫥詳見

隔間牆入t10mm強化光玻詳見

外帶吧台面貼
威盛亞人造石#1573-SL詳見

出菜口上方有聯動式防火鐵捲門詳見

金屬甲種防火門

B215

B214

B213

B212

B211

B210店家自設自裝

R
R
R
R
R

陳德賢空間規劃有限公司
TEL. (02)23927696 FAX (02)23926787

業主　中壢SOGO 中央新館

圖名　熱食區平面配置圖

比例　1/50

日期　2004.05.03

繪圖　SEVEN CHEN

圖164

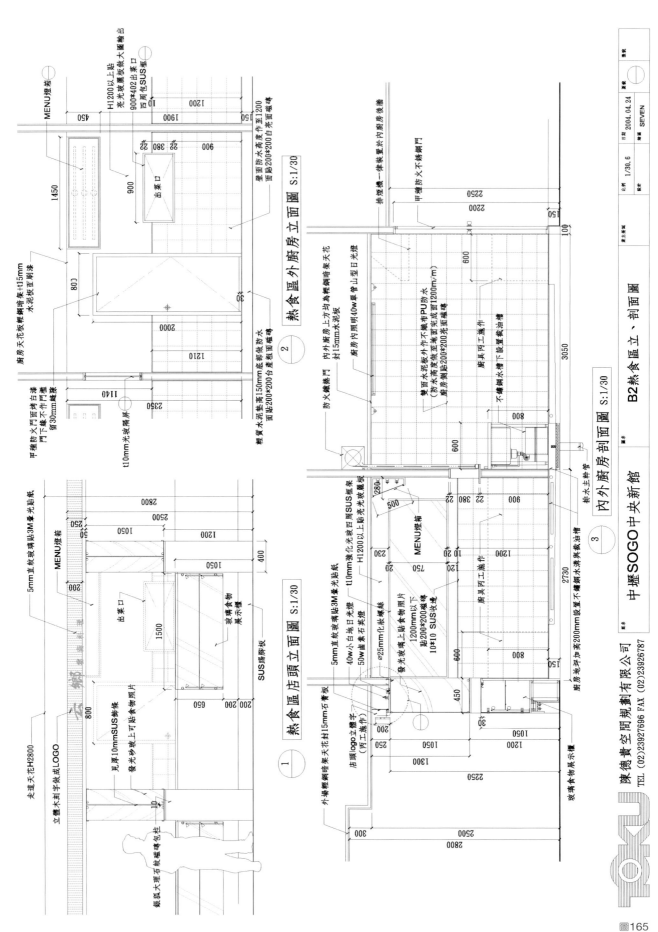

B2熱食區立、剖面圖

② 熱食區外廚房立面圖 S:1/30

③ 內外廚房剖面圖 S:1/30

① 熱食區店頭立面圖 S:1/30

陳德貴空間規劃有限公司
TEL (02)23927696 FAX (02)23926787

中壢SOGO中央新館

比率 1/30、6
日期 2004.04.24 繪圖 SEVEN

圖165

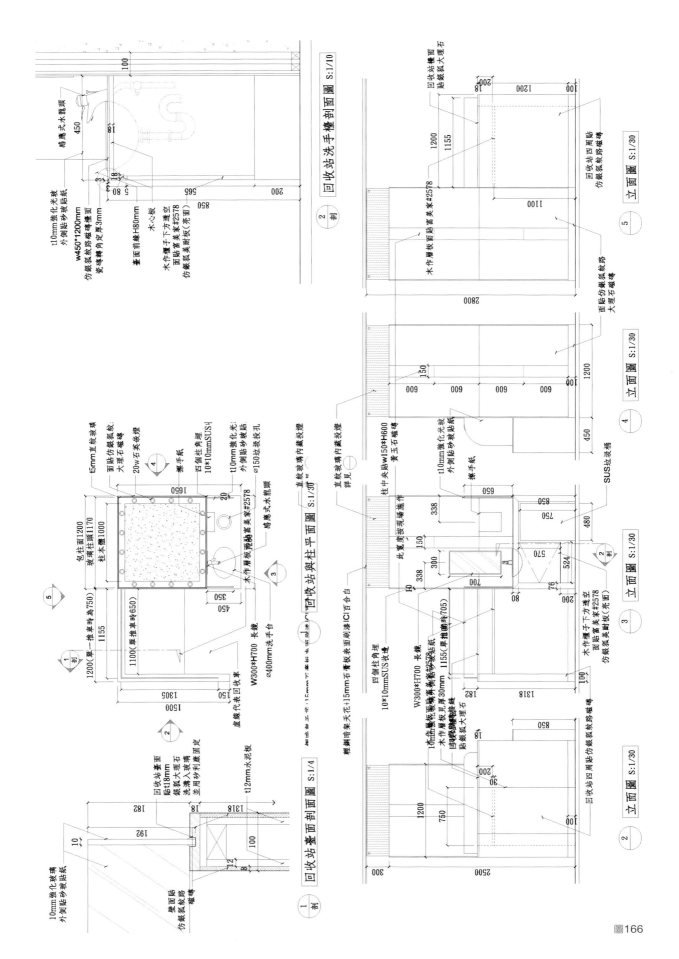

回收站洗手檯剖面圖 S:1/10

回收站與柱平面圖 S:1/30

回收站檯面剖面圖 S:1/4

立面圖 S:1/30

立面圖 S:1/30

立面圖 S:1/30

立面圖 S:1/30

圖166

但整齊劃一不免會流於呆板，賣台式小吃和賣南洋小吃都長得一樣，似乎有特色不足之嫌，所以筆者也曾在中壢市的SOGO百貨中央新館的小吃街設計時，讓每一個店面有其不同的風貌，尤其是借用目前電腦的輸出大圖方式來增強其個性，完成之後果然非常活潑討好，只是設計師工作量增加了許多倍。

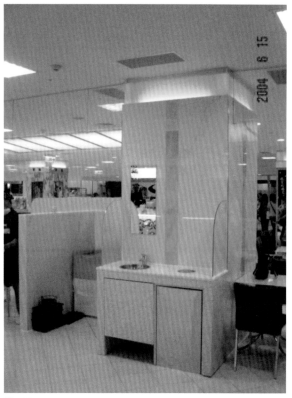

圖167

圖168

圖169

圖170

圖171

圖172

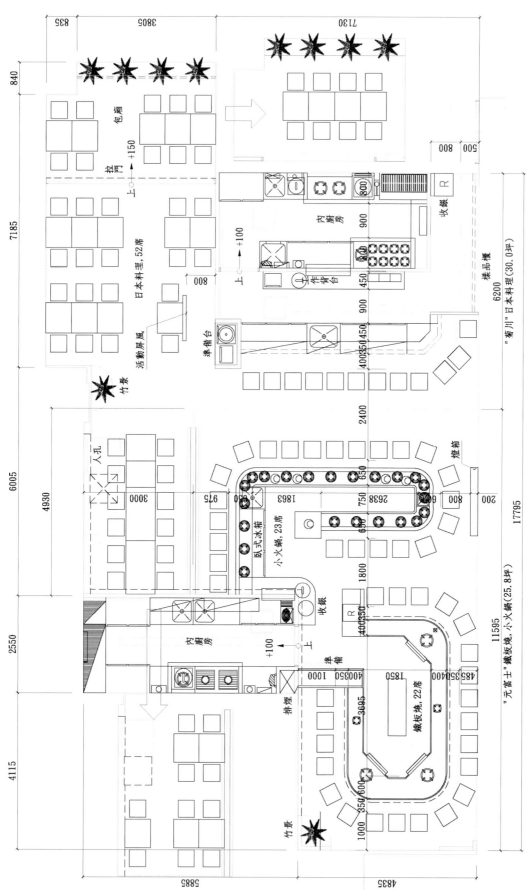

元富士鐵板燒，小火鍋＋菊川日本料理（微風廣場B1F）內裝設計工程

平面配置圖 S:1/60

2001.06.08

包廂

日本料理, 52席

活動屏風

拉門

上 +150

上 +100

800

800

準備台

內廚房

收銀

樣品櫃

竹景

"菊川" 日本料理(30.0坪)

人孔

3000

臥式冰箱

小火鍋, 23席

燈箱

內廚房

上 +100

收銀

準備

排煙

R

鐵板燒, 22席

竹景

"元富士" 鐵板燒, 小火鍋(25.8坪)

圖173

前文提到某些較目的性消費的業態可以安排在腹地較深的區塊，尤其是鐵板燒、小火鍋和日本料理。筆者在為台北微風廣場小吃街設計時，就把這三個店溶和在一大區塊內，讓這三者共存共榮，把鐵板燒、小火鍋和日本壽司吧放在第一線走道邊，再把日本料理的桌椅和包廂放在最深的腹地內，這樣子第一線有開放感，看來是一個大店有三種業態，日本料理的桌椅和包廂則較有私密感，這就是把餐廳小吃街化，讓消費者容易接受。完成之後迄今已四年多了，生意一直很好。

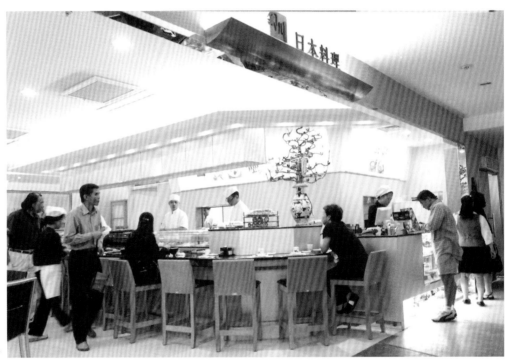

圖174

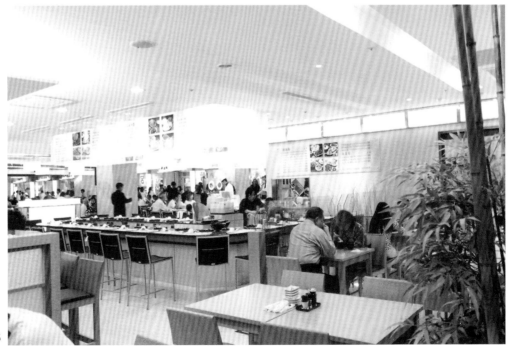

圖175

公共座椅區是小吃街的中心，若只是擺放桌椅而已的話，看來沒有設計重心，會很像在路邊攤吃東西的感覺，心情上觀感上都不太好，所以在設計公共座椅區時，多會想像一個環境，例如像公園中的景觀，或像碼頭邊的景觀，設計一些欄杆或街燈或花槽來做一些隱喻性的區隔；設計不同的桌椅高度，有一般的餐桌椅、有高的吧台桌椅、有面向花槽的座椅、有隔著欄杆面對面的座位；地坪也做一些變化，例如利用枕木架高的中央座椅區，和一般貼磁磚的座椅區，總之，借用各種設計手法來使公共座椅區看來生動一點，不再只是排排坐而已。

在內裝氣氛的塑造方面，就看設計師來發揮了，有的以舊金山漁人碼頭為背景來塑造，於是會出現像碼頭邊老舊木造房舍感覺的熱食區設計，像碼頭棧道和欄杆感覺的座椅區設計，天花板上做藍天白雲的設計，柱面或壁面上再貼上或畫上各種魚蝦貝類的圖案，地面上用復古磚來鋪貼成卵石狀的質感，桌面上再垂吊一些裱布的吊燈，看來像一隻隻的小舟或像一片片的浮雲。總之，設計是活的有各種可能，設計師創意的可貴就在此表露無遺。

建材選用方面，當然是依設計師所要營造的氣氛來配套，但基本上應注意選用耐髒、耐刷洗的地材，因為小吃街不免會有不小心打翻餐盤的情形發生，油膩更是避免不了，所以地材的選用大多以粗面的石英磚或復古磚為優先選擇；柱面至少下段要用硬質材料以防推車撞傷，柱面上段可以用美工手法處理各式圖案；各家店頭的造型和材質當然也是依既定內裝氣氛來處理，但同樣的要採用耐刷洗的建材，所以常用小馬賽克磁磚來處理；燈光方面，在各店家的店面、樣品櫥、燈片箱當然要明亮，但用餐區應要適當的降低照度，一般用餐大約在400LUX/m2已經足夠了。

廚具是小吃街的生財設備，通常百貨公司都會指定專屬的廚具業者來為各店家做設計，當然也承包廚具的製造和按裝，但這些店家自己也有固定合作的廚具業者，所以百貨公司也多會加以尊重，只要不帶入舊有廚具即可以接受。因為舊有廚具設備怕會引來蟑螂老鼠等汙染。廚具設計者會充分瞭解各店家的需求和作業流程，再來設計水槽、冷凍冷藏櫃、臥式冰櫃、爐台、油煙罩、吊櫥…等等，並計算各設備的出水流量、用電量、瓦斯量、排煙量等數據，再將以上各水電瓦斯的出口位置標高定位，然後再畫圖列表交給內裝設計師審理，設計師必須依照這些資料反應在各圖面和文件上，再呈交給百貨公司的工務單位，工務單位審理之後才能發包給水、電、瓦斯、排煙等施工商。所以內裝設計師在這個作業階段，只扮演一個協調者的角色而已。通常這些廚具設備會是在開幕前十天左右入場按裝和測試。

小吃街的設置樓層大多習慣能放在地下層且和超級市場接近，但中國大陸規定瓦斯不能到地下層，所以大多只好安排在較高樓層。其實在東京都心型的百貨公司也沒有小吃街，但在最高層設置餐廳街、在地下層會設食品街，這是因為東京地價貴，小吃街的收益不如餐廳街的收益划算，另一原因是日本人寧可下班到食品街買已調理好的食品回家晚餐，也不大願意外食，因為在日本外食太貴了。筆者常到日本考察，只有四、五年前在大阪的伊丹空港邊的一個SHOPPING MALL裡發現了小吃街，我想是因為那裡地處市郊地價便宜，且附近是一大片的新興住宅區，才有設小吃街的條件吧？！另外，在中國大陸的重慶、成都也不大可能設小吃街成功，因為當地人的吃食習慣幾乎都是麻辣火鍋而已，在這種口味單一的地方設小吃街就很難了。（見圖154-圖175）

d.女鞋區、女包區的規劃設計

女鞋和女包在百貨公司中，是屬於臨時起意購買的一個業種，所以大多被放置在一樓和化妝品區相鄰，而且是以一個大區塊來整合十多個品牌的女鞋，用統設統裝區的手法來展現整個女鞋區的形象和商品的豐富。因此，女鞋區常被設置在一樓賣場的端點，看專櫃數量而來定其面積。以台北SOGO百貨忠孝本店的女鞋區就有一百坪（約330平方米）面積。女鞋區的腹地可以較深也無所謂，只要區內動線和道具安排恰當，消費者還是能夠在女鞋區內遊走找尋她喜歡的鞋子。

設計女鞋區時，首先要和營業主管詳談其品牌專櫃有幾家？希望塑造什麼樣的形象？再來依照現場的環境條件著手規劃設計。展售機能和陳列量的滿足是設計時的第一考量，所以壁面和柱面必須充分有效的利用，不但要有陳列量的滿足也更要有型的展現，否則感覺像大賣場堆貨一樣就不好了。再來是各種活動道具的樣式和展售機能的設計，必須讓這些道具達到麻雀雖小又五臟俱全的功能，也一樣要有型的表現。鏡子和試鞋椅的配置，是必須和柱面櫃、壁面櫃和各道具的排列相互應，以達到隨處可以試鞋和照鏡子的作用。工作桌的配置要和道具的配置來配套，以達到讓每一個品牌專櫃小姐能照顧到自家商品，又能和客人互動良好，尤其不能讓銷售行為中斷或不順暢的情形發生。

壁面櫃和柱面櫃一般可以做到很高，以展現壁面與柱面的造型氣勢和比例的美感，但一般鞋子展示層板最高會訂在160公分或150公分處，因為鞋子放太高不好拿取。從最高層的層板向上到壁柱櫃的頂棚之間，通常會是做品牌LOGO和高點展示的最佳場

所，這一段空間也是可以用來表現設計構思的好所在。從最高層板向下到地台為止，一般約每35到40公分間距設一層板，各層板由最高層淨深35公非依序向下越來越深，最下層的地台大約可身45公分到50公分，每一層板都會有層板燈向下一層照明，讓展售的每一隻鞋子都亮起來。

道具一般分三向道具和雙向道具，通常雙向道具每台多以150公分乘以90公分高135公分為一個單位，單向道具多以90公分乘以45公分高135公分為一個單元，這些道具的層板大多和壁面、柱面櫃的層板一致，也是深35公分開始向下越來越深，也是每間距35到40公分一層，一樣會有層板燈向下一層照明。為層板和層板燈的需求，所以道具大多會採用重柱（大陸稱AA柱）和線型插座，以利層板的上下自由調整。雙向道具為避免兩側的鞋子相互干擾，所以常用噴砂玻璃或背光隔屏來分界兩側商品，層板也多用噴砂玻璃來做，也是為避免上下層鞋子互相干擾。

鏡子是促進交易的重要媒介，所以多以全身鏡來處理，試穿鞋時一定會穿上後站立照鏡子，看看鞋子和全身衣著的搭配效果，所以不能用低低的只照腳部的鏡子。鏡子也常被用來做壁面陳列的分櫃元素，A品牌和B品牌以鏡子為分界比鄰而立，既分界清楚又不會量體太大阻礙視線，通常鏡子尺寸是高160公分寬30到40公分。

試鞋椅通常以每一人份45公分見方為基準，反正只短暫坐一下穿上鞋子就起身了，所以不必太大尺寸，但在空間較大的賣場環境時，也常會改成用沙發椅來當試鞋椅，讓消費者更舒服的試鞋。一般每個品牌專櫃至

少需兩張試鞋椅以上。試鞋椅高度應在42公分左右，比沙發的38公分高，比餐椅的45公分低，椅面太高彎身試鞋困難，椅面太低試鞋時穿短裙者怕會不雅觀。

工作桌是完成交易時的必要設備，一般會靠在雙向道具後側，和試鞋椅鄰近，這是因為要照顧自家商品，又要和客人互動的必要配置。工作桌一般深45公分乘以寬60到70公分，也有做到寬90公分。工作桌面一般高90到95公分，這是專櫃小姐最好操作的高度。現在大多採用電腦作業，所以工作桌必須能放得下電腦和刷卡機、發票機、傳真機和文件抽屜、私人置物抽屜。另外還要有一片抽出板以用來包裝之用，因此這台工作桌的設計不可小看輕忽。

在一個大鞋區約100坪（330平方米）的空間裡，若只有壁面和柱高到280或240公分，其他道具一律高135公分時，這個空間看來會較平坦、比較無趣。所以若加入一些短牆來和柱、壁銜接，讓這個短牆的陳列做高一些的話，就會產生一個大區中有幾個小區塊的作用，不但對陳列量有幫助，也可使視覺感到較有趣，所以應跳脫只能135公分高才有利於全場視線的老思維。

以上所述皆是屬於陳列展售機能的方面，關於樣式方面（所謂形象），筆者認為因為設計是活的，且鞋子是一種流行商品，設計潮流又日新月異，所以筆者不敢以偏蓋全的論述，但只要記住乾淨簡單的設計，不要搶了商品的展現，就是好的設計。

另外，常用的重柱和線型插座，雖然很機動方便，但這麼多年經驗下來，似乎是開幕時定位多高就是一直不動在那兒，根本沒有真正用上這種調節機能，再者這種重柱常會讓人感覺廉價感，線型插座又不便宜，所以最近筆者為其他同類商品做設計時，幾乎很少再用到重柱和線型插座。

建材方面當然因應內裝形象來選用，從貼木皮、噴漆、玻璃到大理石，各種建材都可適用，只要合乎設計形象的表現即可。在此要強調的是地坪材料，鞋區的最理想地材應該是地毯，因為試穿鞋後一定會走幾步試試其舒適與否，這幾步可能就會磨傷鞋底，所以在設計選材時，地材應優先選擇用地毯比較恰當，不過往往因為配合百貨公司政策，而不得不遷就使用原有地材時，最好在試鞋椅區能鋪設一方地毯，要注意它必須被密實的貼著在原有地材上，才不會有捲起而絆倒客人的現象發生。（見圖176-圖181）

圖176

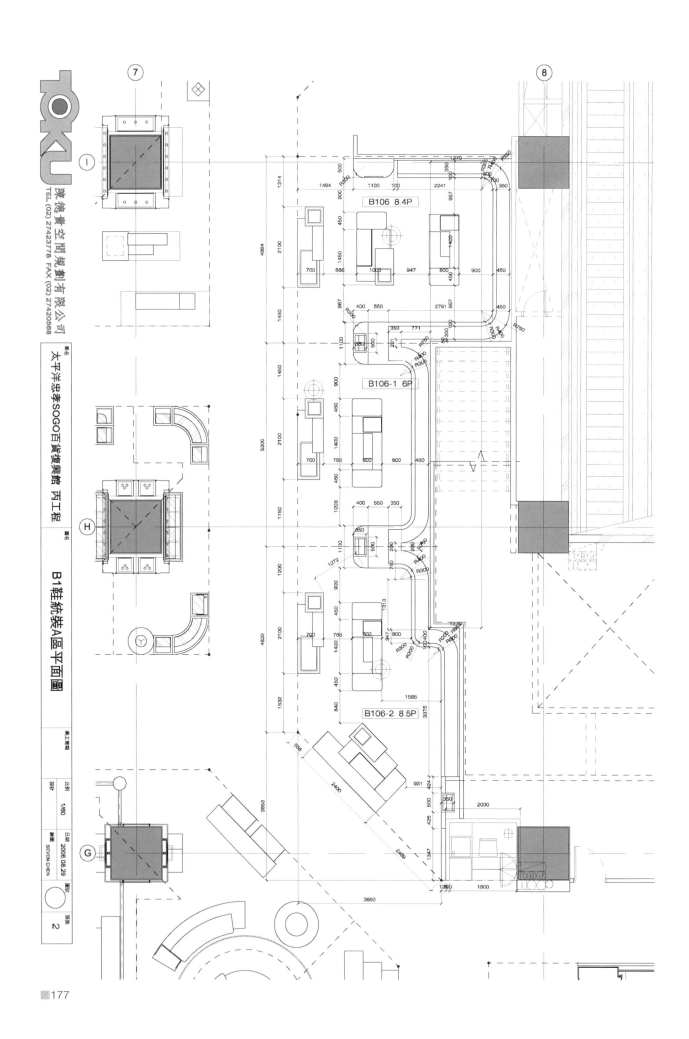

TOKU

陳偉賢空間規劃有限公司
TEL (02) 27423778 FAX (02) 27420568

案名 太平洋忠孝SOGO百貨復興館 內工程

圖名 B1鞋統裝A區平面圖

業主簽認			
比例 1/60	日期 2006.08.29	圖號 2	

設計

繪圖 SEVEN CHEN

B106 8.4P

B106-1 6P

B106-2 8.5P

圖177

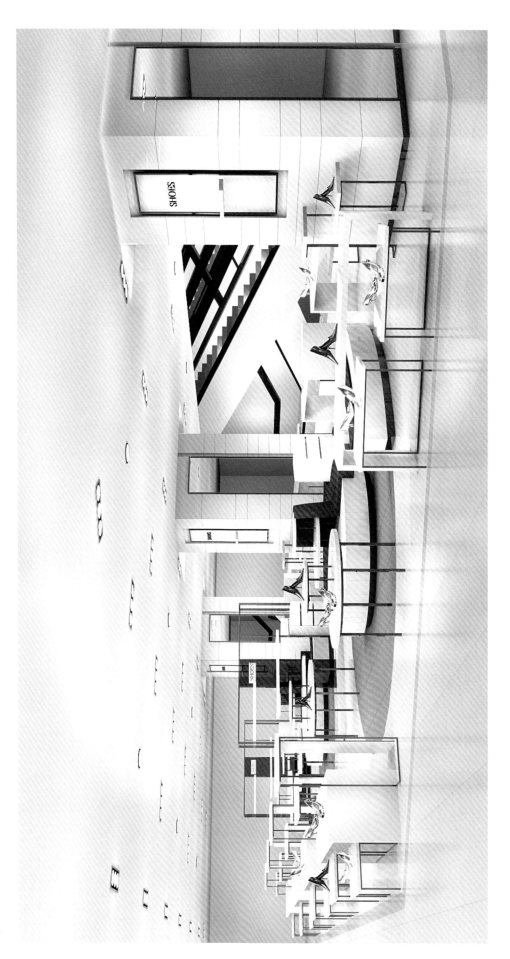

圖178

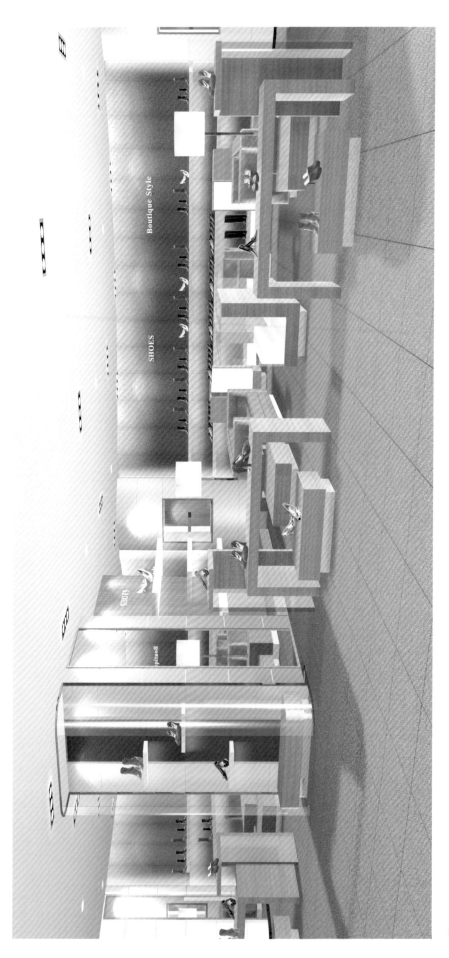

圖179

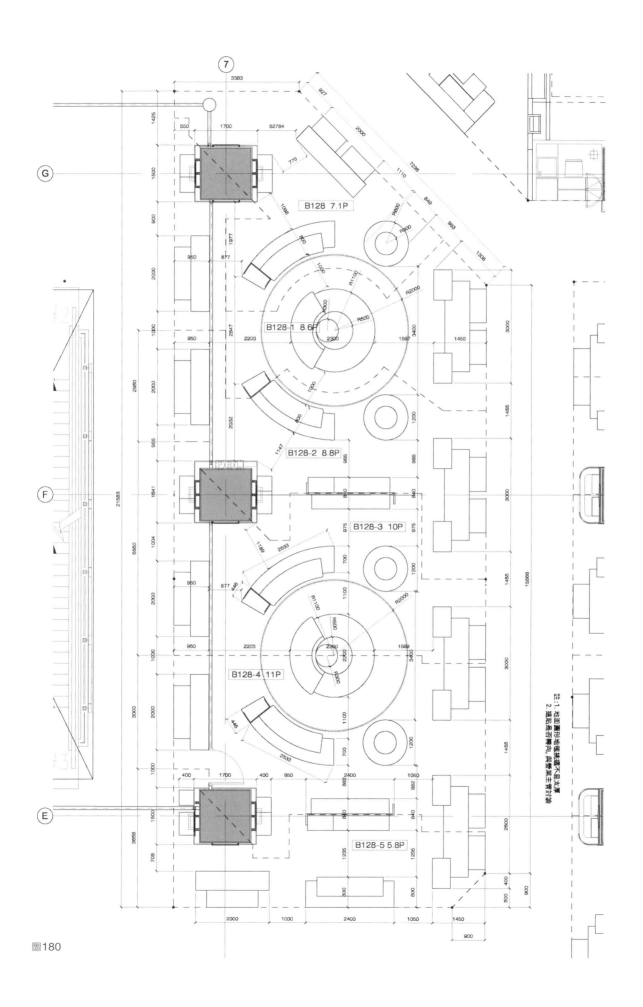

B128 7.1P

B128-1 8.6P

B128-2 8.8P

B128-3 10P

B128-4 11P

B128-5 5.8P

註:1. 地面圓形地毯林邊不超太厚
2. 請貼胚布預留磁向,與裝潢主管討論

圖180

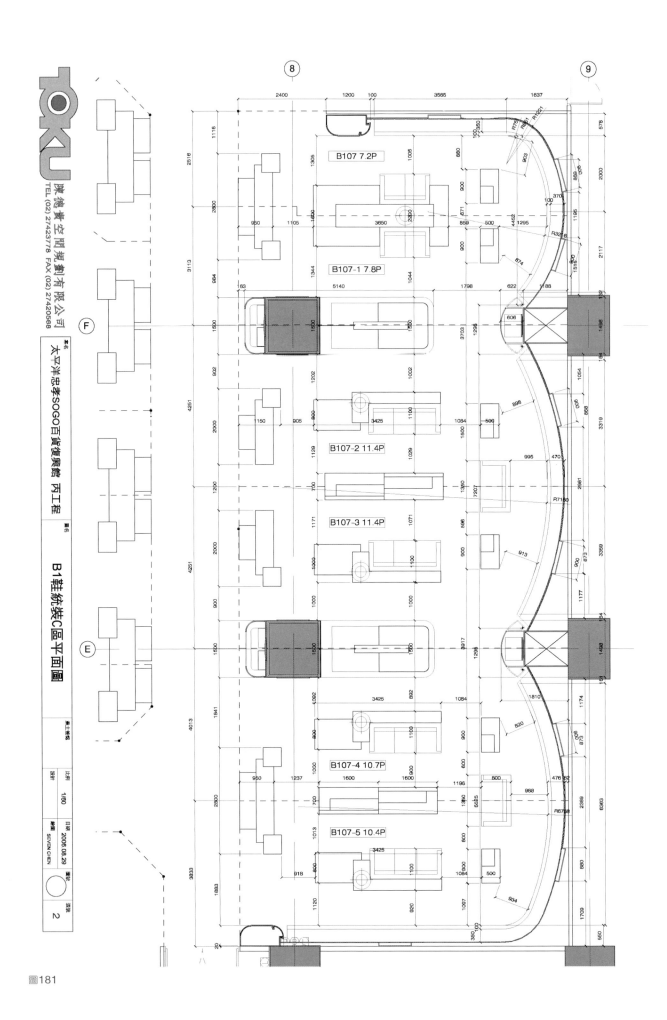

B107 7.2P

B107-1 7.8P

B107-2 11.4P

B107-3 11.4P

B107-4 10.7P

B107-5 10.4P

陳德實空間規劃有限公司
TEL (02) 27423778 FAX (02) 27420568

案名 太平洋忠孝SOGO百貨復興館 丙工程

圖名 B1鞋統裝C區 平面圖

比例 1/80

日期 2008.08.29

圖號 2

圖181

女包區也是和女鞋區大同小異的一個統裝區，但面積通常比女鞋區小，且大多會放置在中島區，一方面是女包的品牌專櫃比女鞋少，且單價比女鞋高，另一方面是女包可以從任何一面看都是很美觀，所以不一定需要壁面櫃，但中島女包區也多會有柱子可以利用，所以必須充分在柱距做設計表現。

女鞋的層板間距高40到35公分，但女包的層板一般至少50公分左右，因為女包的量體比較大，也因此女包的中島活動道具一般會限高120公分左右，因為在高120公分的層板上放置女包商品後，至少會有160公分左右，已是會影響視線的高度。另外女包的道具是可以不做中間分隔板來分界兩側，因為女包是從任何一向來看都美觀的商品，這點和女鞋有相當不同。不過，為了道具的結構穩定和層板的固定，經常也會有做中隔板的道具設計，這就看設計師的巧思了。

在中島女包統設區的柱櫃是十分重要陳列面，因為在限高120公分的道具上，女包的展示受到了侷限，只有在高240公分的柱櫃來積極展示。柱櫃的層板深度約50到45公分，需要層板向下照亮商品，但不能用太強太近的投射燈，因為太熱會破壞女包表面的材質和造成褪色，所以很多採用背光或兩側背後出光的方式來烘托女包。層板的高差

一般在50公分左右，因為在柱面展示，所以層板最高層一般定在160公分左右，放上女包展示後，上頭還有一段空間可以安置品牌LOGO，以世界知名品牌GUCCI為例，它的女包展示就做到很高，很有氣勢又豐富的感覺，是值得學習的對象。

由於女包量體較大，所以柱櫃或道具的造型比例和用材用色和女鞋有很大不同。女鞋輕巧所以陳列架本體儘量採用噴砂玻璃或輕巧的金屬框架來處理，但女包則多採較垂直水平的幾何線條、使用較長又厚的層板和厚實的兩側支撐，並且多用實體的素材，例如貼木皮染色或做噴漆處理，這樣能和女包的量體來相呼應，才不會有頭重腳輕的感覺產生，尤其女包的層板大多採取固定式不調整的作法，這點和女鞋層板的作法也是很大的不同。

女包區同樣需要有全身鏡的設置，因為在消費者的選購過程中，一定是拿著不同款式的女包一再對鏡試揹試提，直到滿意才會下手消費，所以每一個品牌專櫃都需至少設一面全身鏡，鏡面寬應有45公分乘以高160公分，甚至更高才較恰當。一樣每個品牌專櫃要有一台工作桌，其尺寸和機能和女鞋區工作桌相同。（見圖182-圖185）

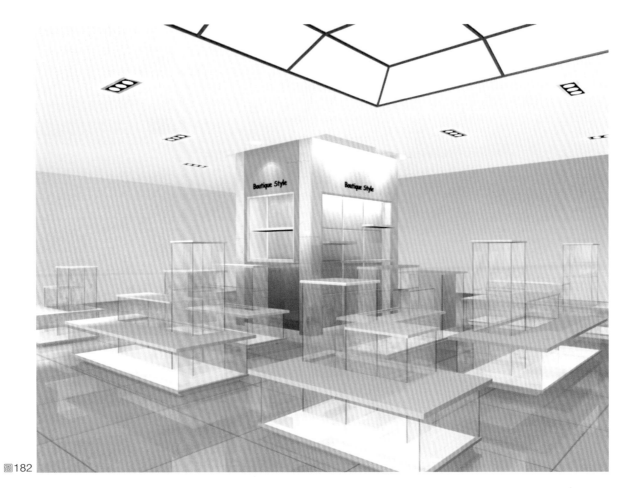

圖182

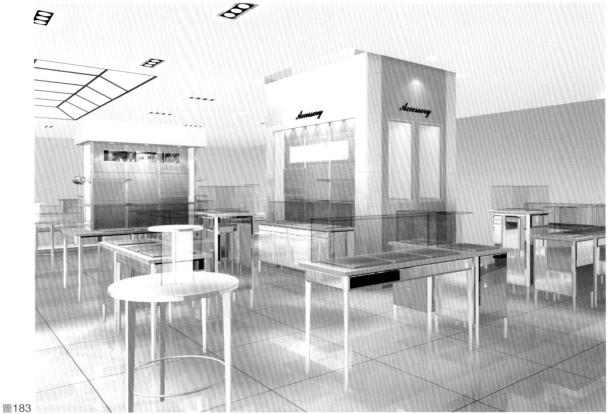

圖183

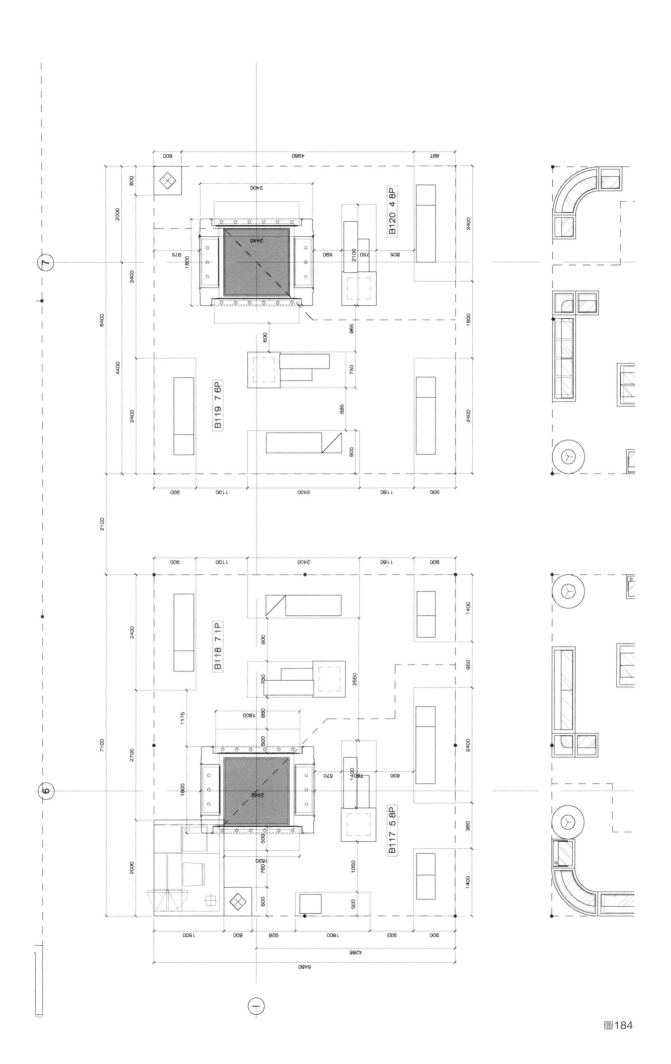

圖184

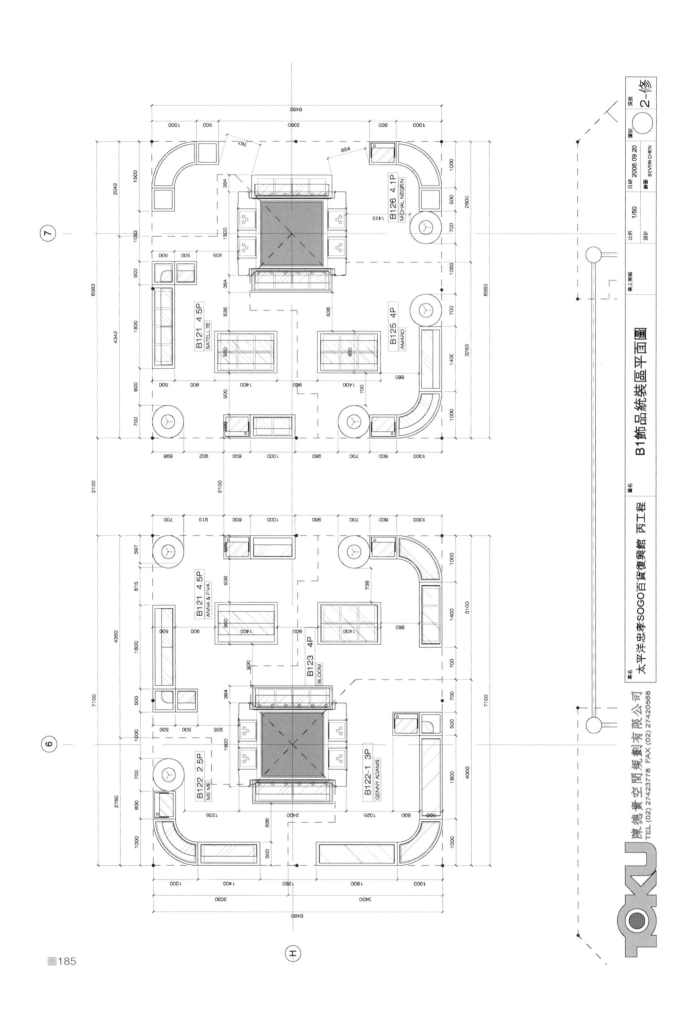

B1飾品統裝區平面圖

太平洋忠孝SOGO百貨復興館 丙工程

陳德賞空間規劃有限公司
TEL (02) 27423778 FAX (02) 27420568

B126 4.1P
MICHAL NEGRN

B121 4.5P
SATELLITE

B125 4P
AMARO

B121 4.5P
ANNA & EVA

B123 4P
BLOOM

B122 2.5P
MEME

B122-1 3P
GENNY ADAMS

圖185

e.女內衣區的規劃設計

女內衣是目的性購買的商品，業績很好，是百貨公司最注重的一個業種，其重要性僅次於化妝品。一般都規劃在淑女樓層的一大區塊，看品牌專櫃數量來定這個區塊的面積，以台北SOGO百貨忠孝店為例，它把女內衣放在五樓和童裝結合，單單女內衣就佔了一半面積，大約有三百坪左右（即約一千平方米）。

由於女內衣業競爭激烈，所以品牌知名度最高的兩大品牌，都會優先爭取到女內衣區的最佳地段，不但地利最好且面積最大，而且是自設自裝，百貨公司主管大多對他們妥協讓步，只在其內裝設計上做最小程度的限制，其他知名度較不高的品牌則一律必須統設統裝。

因為女內衣區的面積大，所以會有壁面區和中島區的產生，一般一塊中島區會有兩支柱子在內，所以這個中島區可能會安排四個品牌專櫃，這樣子的中島區大約會有兩個。另外的壁面區面積更大區塊更完整，腹地也較深，當然也會有幾支柱子，所以壁面和柱面陳列櫃就是最佳的陳列展售的地方了。

試衣間是內衣統設區的一個重大的設置，通常會將腹地最深的地方規劃成一兩個大的試穿間區、和倉庫區，每一個試穿間區內大約設有150公分見放或120公分見方的試衣間五、六間，並且還會在試衣間的空曠處設有沙發椅和茶几，讓消費者的女伴們在此等待，這樣的空間稱之為公共試衣間，會設置在壁面專櫃區的左右兩端，讓在壁面區的專櫃共同使用，所以要了解共有幾個專櫃？每個專櫃需至少配設一間試衣間才夠用。

試衣間區的內裝基本上採溫柔的女性格調，柔美的燈光和淡雅的壁布與地毯，再搭配華麗的布簾垂幔，是常用的內裝處理手法。大片的試衣鏡至少一面，但最好是一片掛壁另一片落地斜放，另外要放一張小沙發椅，和掛衣物皮包的掛鉤和置物層板。

在一牆之隔的內衣區賣場，當然就以壁面櫃和柱面櫃為要角了，機能上一定會有大型的燈片箱和掛內衣展售的需求，內衣的衣架很小巧，而且是正面展售大約左右寬28公非到30公分而已，所以在計算埋入重柱的間距時，大多以間距32公分為一格，讓內衣掛上後有一小段間距，使商品不互相干擾，這個原則也適用在柱面櫃。因為有些專櫃到公共試衣間區稍遠了些，所以為了方便客人試衣，並使銷售效率提高，所以也經常也會在柱子的兩側做試衣間，兩間試衣間加上一支柱子的全寬就約有360公分以上，這也就成了另一面好用的陳列面了。

由於內衣陳列不會掛太低，通常最下方一件商品的下沿到地面會有70～80公分左右，所以會設計一些小道具來放置丁字褲或性感內褲等商品，這種小道具一般會設計成上方是玻璃抽屜下方是貯物抽屜，再配置噴砂壓克力盒來插放一卷卷的小褲。

壁面櫃和柱面櫃的表面大多會採用貼壁布處理，用質感好的壁布可以襯托商品，尤其不會有刮傷了商品的顧慮。五金掛件常用亮金色的電鍍處理，看來比較華麗。燈光方面大多會有一環間接日光燈從上、左、右的三邊框照亮這個壁面或柱面櫃的輪廓，再從天花板裝置CDM70W的投射燈來照射商品。

人形模特兒穿著內衣展示，是內衣區最重要的展示方式，所以在一個內衣區的幾個重要角落，必須設計有大型的展示櫥窗，可供全身的人形模特兒兩個或三個一組的展示出現。另外也會有半身發光的模特兒，這種半身模特兒一般會放在壁面櫃或柱面櫃的地方，可以直接呼應掛在壁面上的商品，因此必須設計一個小展台來放置這半身發光的模特兒。不論是全身或半身模特兒的展示，習慣上會在地台做發光處理，另外再從天花板或櫥窗的立框裝置投射燈，讓這些模特兒得到大約1200LUX/m²的照度，使之成為視覺焦點。（見圖186-圖193）

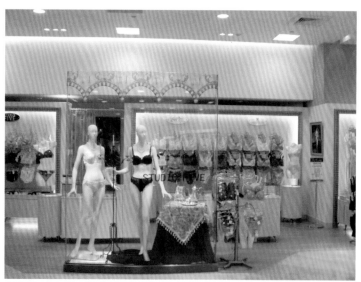

圖186

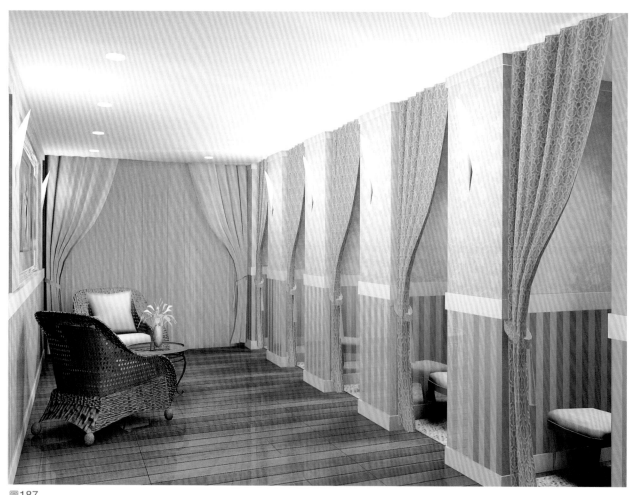

圖187

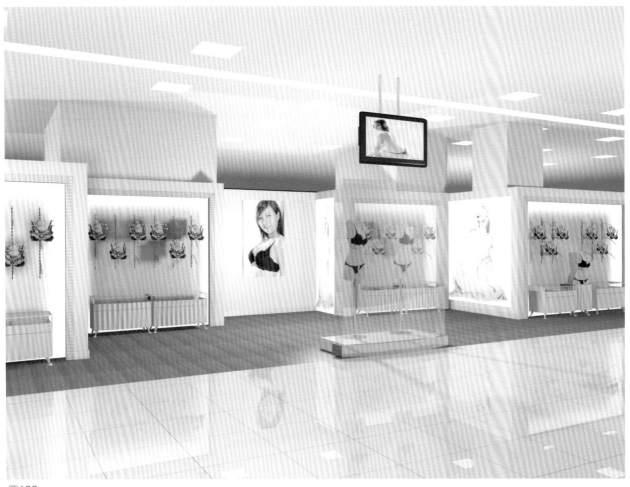

圖188

圖189

圖190

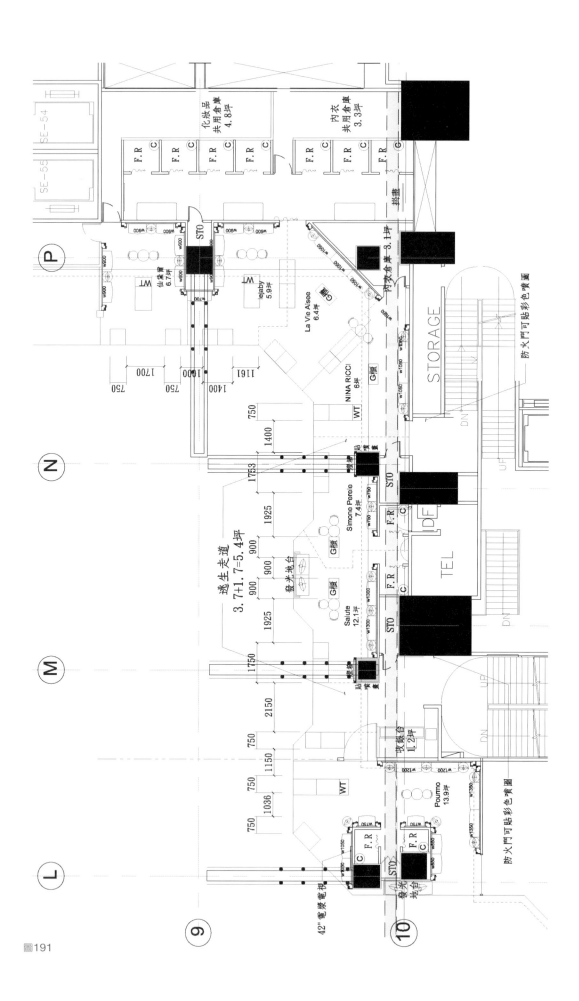

圖191

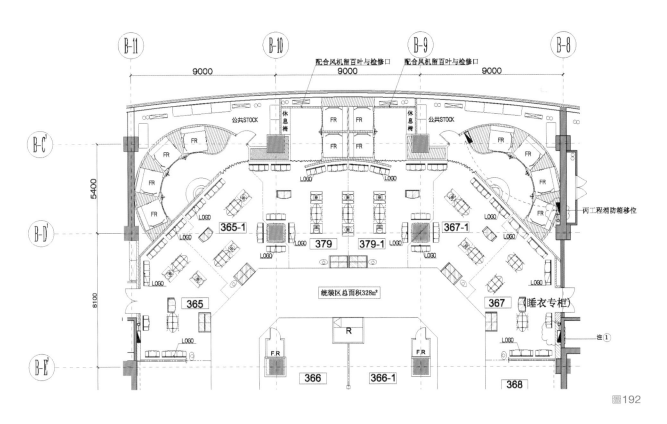

圖192

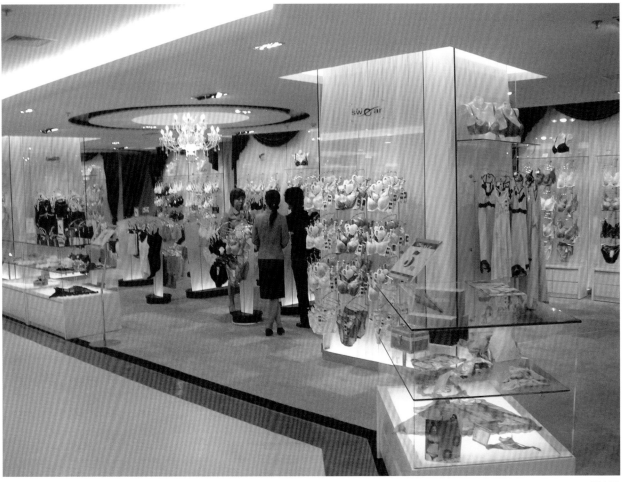

圖193

f.咖啡廳的規劃設計

百貨公司通常會安排規模不同的咖啡廳兩三家，分布在低、中、高樓層。主要目的當然是為了業績。另一目的則是為了讓客人逛累了有一個休憩的場所。

小型的咖啡廳其實會小到只有一環咖啡吧檯而已，這種小型咖啡吧通常只賣咖啡和各式飲料，當然也有鬆餅和蛋糕與三明治等食物，因此設備簡單，且一般會安排在小吃街的中環地帶，或是在超級市場出口附近。大型的咖啡廳則多會命名為某某西餐廳，一般會在較高樓層設店，並且多會有景觀大窗。這型西餐廳面積比較大，可以容納一兩百人同時用餐，不但賣咖啡飲料，也有各種飲料或套餐，亦有採取自助餐的經營方式。但這種大型或小型規模不是本文要論述的重點，在此略過不再贅訴。

中型的咖啡廳一般會設在百貨公司的二層，面積約二百五十平方米內，扣去廚房的面積之後，其座位大概在八十至一百人之間。這類中型咖啡廳的主要營業內容是：咖啡、果汁、各種冷飲冰品、蛋糕、三明治、鬆餅之外還會有簡餐（例如商業午餐）。主要客層是逛百貨公司的女性，尤其是流行感度不低的女性、年輕的上班族群，和一些需要簡單會商的商業人士。所以營業時間從上午十點或十一點開店直到晚間九點半或十點打烊，在這段期間內幾乎經常客滿，因為這種餐飲型態不像大型西餐廳一樣，大型西餐廳總會有讓人吃正餐才去消費或是去請客應酬的感覺。比起小型咖啡吧而言，這種中型咖啡廳的空間和座位都較舒適許多。加上有飲料和簡餐的多種選擇，再加上消費並不高，所以在非正餐時間亦可以吸引顧客前來消費。

設計這型咖啡廳時，除了滿足應有的作業機能需要和座位數量足夠之外，內裝設計應營造出給予消費者輕鬆、活潑和具有流行感的氣氛。而餐廳的內裝設計如能結合主題，呈現店家經營獨有的特色則會更為成功。筆者在2006年為天津市遠東百貨二樓的橘子工坊西餐廳作設計時，就是先鎖定年輕、活潑和流行感，再以橘子的顏色和形狀來作設計的元素、再慢慢的研發各平面配置、地坪、牆面、天花板、家俱、大門入口和作業吧臺等等，完工開幕後效果很好，店主和百貨公司主管都很滿意，消費者也很喜歡。以下則以此專案做探討，希望讀者能藉由此實際案例有所體會。（見圖194-圖197）

此案發動前筆者實地走訪業主已於上海、杭州等地已開設的餐廳。並與業主充分溝通討論天津店面的經營策略與分析顧客群，最後定出天津店的經營特色與風格走向，此次內裝設計重點在於營造出店內年輕活潑、乾淨舒適的氣氛，結合「橘子工坊」餐廳的主題：橘子。設定出餐廳內裝設計走向普普風格，並以白色、橘色、明度較低的綠色為主要用色。材質方面運用玻璃馬賽克、玻璃、木作噴漆來表現質感。此案並不以過多的裝飾造型來表現，而是運用燈光設計與觀景窗的自然光來表現各材質於各區塊的表情。

● 關於動線與機能區分的規劃

　　此案店面總面積218.32㎡，中國內地營建法規規定餐廳營業場所廚房面積不得小於總面積三分之一，故規劃後外場面積為144.32㎡，廚房面積74㎡，現場於北側擁有大型落地觀景窗。從顧客消費行為與需求機能規劃外場動線，也就是從外而內，從吸引客人的櫥窗、促銷海報燈箱→主入口→等候區→雜誌架→座位區→結帳收銀台。店面營業機能需求有廚房、吧台、出菜口、與廚房通聯的出入口、備餐檯、儲物空間。此案平面配置上假食物櫥窗與入口燈箱扮演著吸引消費者上門的第一線重點，櫥窗與燈箱設計必須能與入口造型結合。入口不設門片，讓人感覺親切明亮、寬闊大方而引人注目。餐廳另一側開設第二出入口，是為符合消防法規所設計的第二逃生動線，設計造型與大門統一意像但設計有玻璃門片，門片上貼漸層白色貼紙讓店內客人能不受外面干擾，亦能讓店外的顧客窺見店內一二，增加吸引力。等候區設計有座椅、並以玻璃屏風與座位區稍作區隔，使內部正在用餐的消費者能與餐廳外部有所分離，使人安心用餐而增加業績。在等候區等待的客人能在這一進一出的空間變換中，感受空間的變換使心情能得到轉換而感到愉快。

● 關於吧台與備餐檯

　　入口與等候區旁邊設置吧台，在能綜觀全場提供服務的位置。能迎賓送客兼結帳，亦能迅速的對座位區顧客進行服務。吧台的設計必須能滿足餐點與飲料製作與提供，故亦必須能與廚房連絡傳送為最佳。吧台需提供儲物功能〈餐具、杯盤、飲料食品、收銀機、電腦、音響設備、開關設備等〉，機能的滿足必須與造型的美觀能同時重視並完全整合。如此配置可以節省人員配置，增加員工工作效率，減少人力開銷成本。此案吧台設計有發光檯面，用意為增加氣氛並能以台面下部發光的方式，增加透明飲料於檯面的演出魅力。下方設計有間接光，能從入口前方引導客戶進入餐廳，亦可提醒客人腳下於入場時增高的台階。備餐檯的配置與設計是為了對外場客人進行服務，位置放置在能方便服務人員工作，亦必須針對餐廳店內餐具進行尺寸的調查，設計的櫃子才能完整收納方便使用。

● 關於座位區

　　一般咖啡廳餐桌尺寸兩人桌為寬600mm面對面深度700mm，此案與業主討論後決定縮小尺寸為600mm×600mm，兩組桌椅桌與桌之間間隔1500mm，提供顧客更舒適的休憩空間。桌面的大小影響了座位數，也會影響到店內餐具碗盤的尺寸，故必須與業主慎重討論定案。桌面使用耐用好清理的人造石材質，桌腳則為喇叭造型的不鏽鋼桌腳，餐桌應該有一定重量並能保持穩定水平如此才能有好的用餐品質。座椅的挑選可以挑選現品，也可以訂製。本案最終定案由設計方提案並與家具工廠確認尺寸訂製。座椅尺寸在設計上必須考慮客人

出入座位方便，能有舒適的用餐空間與合理高度，這一些可以請工廠先打一組粗胚成型先行確認。座椅外面包覆人造皮面好清理與維護，顏色配合環境選擇米白色，但亦依比例選擇另一種顏色進行跳色處理，使空間更活潑。此案在靠餐廳牆面亦設計了長排連續的座椅，如此可以更有效運用空間，也增加了座位變化的彈性。

● 關於天花板與照明設計

餐廳的照明設計為了營造較溫馨令人安心用餐的環境，整體亮度可以不用太明亮。如此亦可以增加重點部位的演出效果。此案於用餐區的餐桌上方運用崁燈、吊燈、吸頂燈照亮餐桌使餐飲食物演出魅力加分。在雜誌架上方、等候區的壁面造型、入口拱門、假食物櫥窗、吧台上方使用50W的石英崁燈作出演出照明形成視覺焦點。而在餐廳的四周與中央施作燈溝作間接照明，燈具的色溫定在3000°K，如此不只可提供基本的照度也可以讓店內不因四周白色噴漆的色調感覺太冷而有溫暖的氣氛，也使空間感覺更加開闊。

天花板配合地面升高的台階設計兩種層次，從等候區到前排座椅區的平頂天花，設計出局部上升的圓型與色帶漆成橘色，有對顧客進行視覺引導的作用，吸頂燈與崁燈安裝於造型內亦可以讓天花板更簡潔。後排座位區配合地面再上一層的台階施作上升天花並漆成綠、橘相間的色帶，使餐廳感覺更加活潑並令人愉悅。天花板

兩側運用弧形轉角與北側落地窗、南側造型牆收尾，這樣可以在上方隱藏間接燈光與遮陽窗簾，也可以與立面牆壁造型結合。

● 關於地坪

餐廳地坪施作選材除了美觀耐用外，亦須考慮能有防滑、好清理的特性。本案的地坪設計用材除了等候區入口使用玻璃馬賽克拼貼LOGO圖案外，外場大部分選用W500mm×500mm灰色平光石英磚。地面配合空間配置而昇高，昇高地板下入口前端設計間接光帶提醒顧客腳下高度的變化。以上設計除了能分隔區塊讓空間更有趣味外，主要是希望能讓北側的座位區顧客擁有更好的視野。

● 關於立面各部造型

此案在整體的造型設計上走普普設計風格，壁面運用圓型連續圖案、弧與直線創造富有變化與設計感的空間。吧台、廚房位於店內入口旁大面的牆壁為與入口白色大拱門進行區隔，使用較深顏色的玻璃馬賽克，玻璃馬賽克會依著照明燈光的改變而呈現各種表情變化。座位區顏色以白色作基調，配合橘色形成陰陽對比的趣味以創造餐廳特色與主題。南側造型牆面顏色單一，但運用各種厚度的版塊線條，配合天花板間接燈光的洗牆照明而創造出表情豐富並富有設計感的牆面，造型牆面內崁入的大面鏡不只可以延伸店內空間的視覺，鏡面內

崁所創造出的檯面亦可以讓店家有佈置的空間。北側落地窗下方有現場已有不可移動的暖風機，所以配合現場狀況設計窗檯修飾暖風機的存在，並運用此窗檯下方施作櫥櫃增加儲物空間。現場配合空間分隔所設計的玻璃隔屏，在店內運用兩塊到頂的玻璃用貼紙在上方貼出白色的橘子樹，橘子樹的枝幹延伸至天花板形成另一種空間交錯的趣味，其餘較矮的玻璃隔屏上貼漸層貼紙，能分隔座位區塊但不至於對視覺或空間感覺阻礙。於隔屏下方設計了發光燈溝，從下往上的光線為空間氛圍的演出更添魅力。

● 關於廚房與其他的部份

廚房是設計餐廳的另一個重點。廚房設備是為配合餐廳營業所需而設計配置，內裝設計師應與業主與廚房配備設計專業廠商為需求、操作人員的動線而討論，並結合現場環境而進行套圖與配置。廚房內裝設計除了能滿足機能、動線合理，還要合乎消防、衛生法規，選材上亦需考慮要有防滑、易清理、耐用、明亮的特性。此案在廚房的準備區內有設置員工更衣室、食材與雜物倉庫。作業區機能區分為食材粗加工區、熟食切配區、熱廚區、洗碗回收區，還有配合吧台水吧區所設的蔬果處理區。此案廚房內天花板使用明架系統天花入白色鋁板，照明使用附有壓克力罩的PL燈盤，如此一來成本便宜亦容易維修與清理。天花板上出回風口、排煙口、

消防設備也容易安裝與配置。

此案廚房地面墊高200mm〈從地坪毛面計算〉，表面鋪設W200mm×200mm的白色粗面石英磚，能有利於排水亦能有止滑的效果。地面墊高是為了能設置不鏽鋼加蓋排水溝與集水濾槽。墊高前地面原始毛面需徹底施作防水並作試水防漏測驗。廚房牆面在貼磁磚前亦需先於壁面施作防水層，高度應至少施作至1200mm高，測試過後再貼W200mm×200mm的白色石英磚。防水工程是廚房基礎工程最重要的一環，應謹慎為之。

餐廳之於其他商業空間室內設計，有更多的因素要考量。外觀與內裝造型設計會影響到對客人的吸引力與整體氣氛的營造。室內設計規劃的動線與機能使用會影響到店家人力配置與經營方式，影響到員工工作效率自然反映到營業成本，因此也影響到對顧客的服務品質也就會影響到關係成敗的業績。除了以上幾點，關於人命大如天的消防與衛生問題，亦是要配合專業與瞭解法規去研究與執行。

創造出一個讓業主賺錢、員工快樂工作，最重要的是能讓顧客安心喜悅的消費的空間環境，是商業空間室內設計師永遠的目標。（詳見附錄一）

圖194

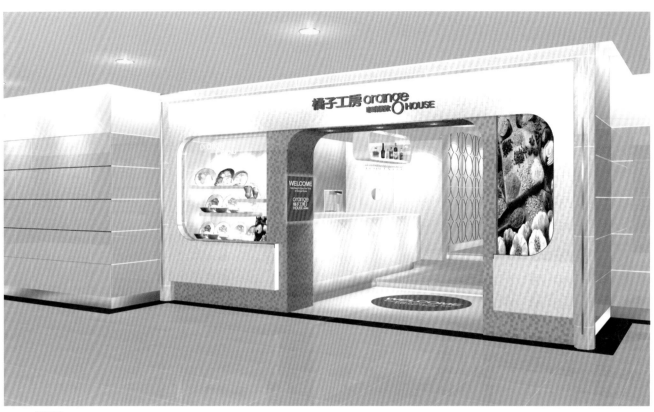

圖195

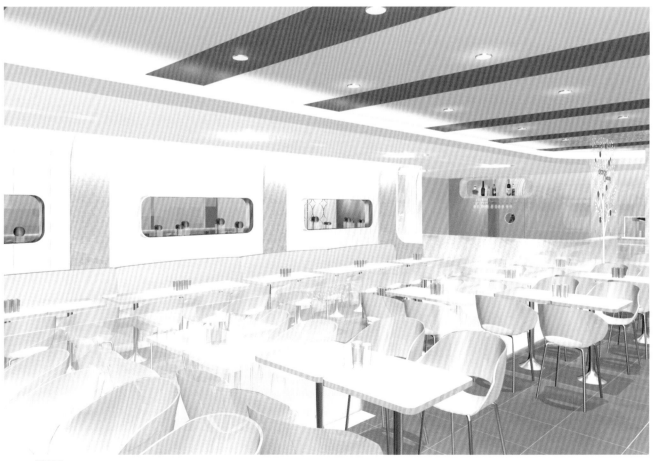

圖196

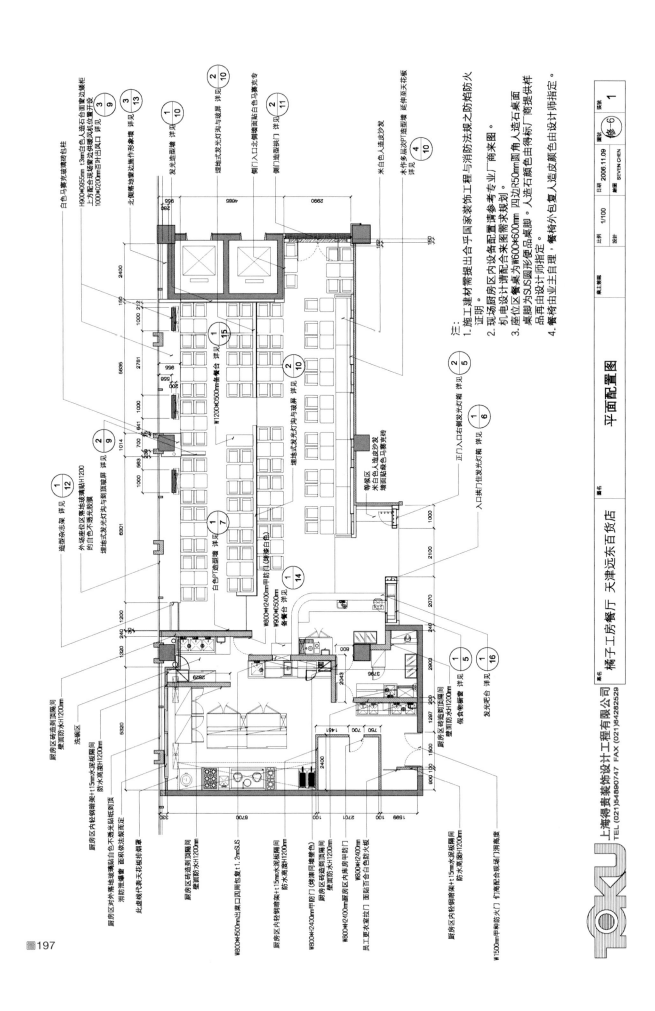

平面配置圖

橘子工房餐廳 天津遠東百貨店

上海得貴裝飾設計工程有限公司
TEL (021)54890747 FAX (021)84282529

圖197

g.女雜貨區的規劃設計

十八、九歲以上的青少女最會趕流行來裝扮自己，所以百貨公司的青少女樓層（一般會在二層或地下一層）都會安排這種賣飾品雜貨的專櫃。

因為這種商品單價不高，流行性強，是屬於臨時起意購買的業種，所以大多會設在電扶梯出口附近的所謂內環區，尤其會是在中島區，因為這類商品不需要壁面櫃，只需活動道具和一兩個柱面櫃就夠豐富了。

著手設計時當然要先瞭解商品的內容和尺寸，以及各類商品的展售方式。這類商品大致是髮箍髮夾、耳環、項鍊、戒指、墜子、手鍊和腰鍊腰帶…等。其中多以耳環、項鍊、戒指類為大宗。這些小商品各有其展售方式，所以必須確實瞭解才能做出好用合理的設計。例如髮箍大多會用一個圓筒型的壓克力來夾戴起來展示；例如耳環大多會裝在塑膠料的耳環掛片上，再掛在一條金屬片上，一列一列的展示出來；例如鍊子、戒指則大多會放在一個個的絨布展示盤上排列整齊，再放入玻璃櫥內展售；例如腰帶、腰鍊則多會設計一個腰帶架，用長短高低不同的L型掛鉤來展售；還有一些可能是穿戴在手型或項型上做展售的項鍊手鍊，這些東西就會被放在平面的層板上。

綜觀上述，可見雜貨的展售機能是多麼的複雜多樣，所以在設計其柱距和活動道具時，必須格外用心和具備巧思，才能在小小的道具上做到功能俱全又好使用，讓消費者看得見拿得到，以促進銷售的好道具。（見圖198-圖201）

雜貨的道具一般都會設計成較年輕感、流行感，尺寸大多是長150公分寬90公分高135公分，採雙向或四向開放展售，通常是先做一個高70公分的底座，再搭上一個高65公分的四向或雙向展示架。底座設有薄抽或玻璃抽屜，再下是深的貯物抽屜。底座的材質大多是木造再貼飾表面材，例如金屬質感的美耐板或木皮染色。上方的展示架大多採取不鏽鋼做主架構，再配合噴砂玻璃、鏡子、壓克力等材質，也會做背光處理。玻璃層板很淺，大多只有12到18公分之間，也是上淺下深的處理方式。

鏡子是必須的設備，過去常將鏡子裝置在上段展示架的兩側，且是一種可彎曲轉折和調角度的放大鏡，但最近則多採用活動放置在桌上的鏡子。若有賣腰帶的話，則需另設一片全身鏡，尺寸約30公分寬乘以160公分左右。

燈光則多採石英燈投射在展示架上，通常會有一根短的管子由展示架伸出來，再裝上石英燈具，這種設置很直接有效，但要注意和客人之間的距離，因為石英燈很燙且在135公分的高度，怕會燙到客人，所以最近多改採用在天花板上裝置CDM70W的投射燈，能更有效又安全的投射在商品上，演出效果更佳。（詳見附錄二）

圖198

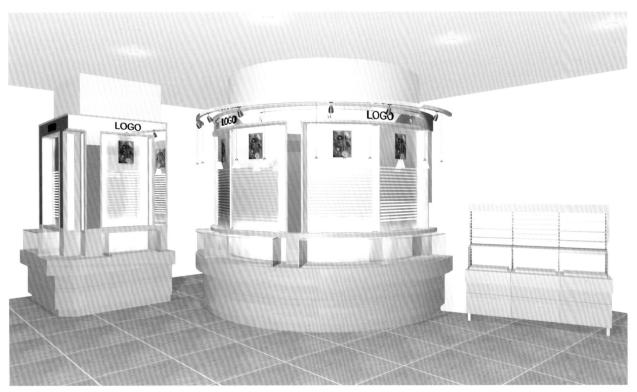

圖199

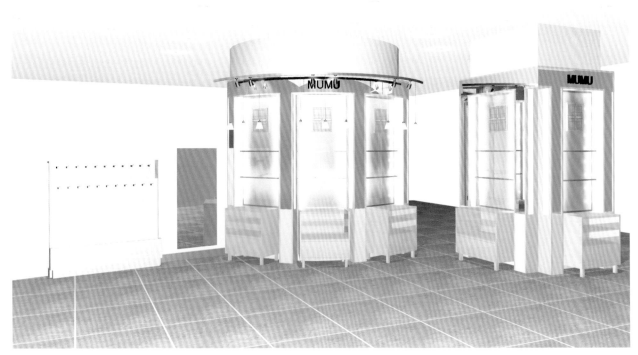

圖200

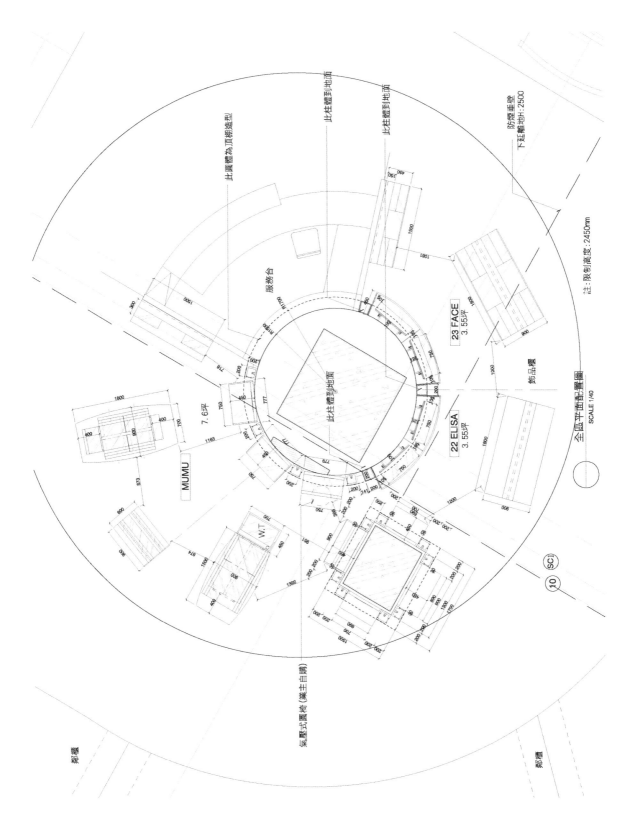

圖201

全區平面配置圖
SCALE 1/40

註：限制高度：2450mm

防煙垂壁
下延離地H：2500

23 FACE
3.55坪

22 ELISA
3.55坪

服務台

飾品櫃

MUMU

W.T

7.6坪

氣壓式圓椅(業主自購)

此圓體為頂棚造型

此柱體到地面

此柱體到地面

此柱體到地面

此柱體到地面

鄰櫃

鄰櫃

四、後記

　　筆者試著用最口語化的、經驗談的方式，把這些百貨公司的設計經驗表述出來，是為讓讀者能很輕鬆的，好像在和筆者聊天的樣子來得到這些經驗。

　　書中大多只談一些設計上要注意的佈局、尺寸、機能和可能的材料，很少談到設計的造型該如何如何？這是因為筆者一直認為造型是「活」的，有各種可塑性，尤其百貨公司經營主管本身的意念、百貨公司所在地的消費群，和當地的消費習慣，都會影響設計的內容。另外，百貨公司本來就是一個流行性很強的商業空間，也許今天所談的某某造型某某格調，在一段不長時間過後即變成過時退流行的論調了，所以關於造型方面沒有做太多論述，敬請各位讀者理解。

　　為讓讀者能更易學習百貨公司的設計作業，本書還附錄了自設自裝的設計規範，和女雜貨區統設統裝的設計圖，以及天津遠東百貨橘子西餐廳的全套設計圖，相信藉由這些文件實錄，各位一定能更容易的學習到相關的作業方式，很快的成為百貨公司內裝設計的新秀。

　　最後，謝謝您購買此書，祝您學習過程愉快。

五、附錄

附錄一：橘子工坊西餐廳施工全集
附錄二：101 SOGO 女雜貨統設區全套設計圖

五、附錄

附錄一：橘子工坊西餐廳施工全集
附錄二：101 SOGO 女雜貨統設區全套設計圖

橘子工房餐厅　天津远东百货店施工图面索引表

序号	图名	备注
1	平面配置图	
2	天花板配置图	
3	地坪配置图	
4	立面索引图	
5	正面入口施工图	
6	正面入口(L)边灯柱施工图	
7	正面入口(R)吧台方向立面图	
8	东向与北向玻璃照立面图	
9	北向餐台与悬地板装修施工图	
10	东向、南向造型墙与发光玻璃施工图	
11	南(R)造型墙立面与(R)入口施工图	
12	造型朱花架施工图	
13	北(R)限边形多墙施工图	
14	出菜口下香餐台施工图	
15	店中央备餐台施工图	
16	入口发光吧台施工图(一)	
17	入口发光吧台施工图(二)	

图面索引表

橘子工房餐厅　天津远东百货店

2006/ 3/7

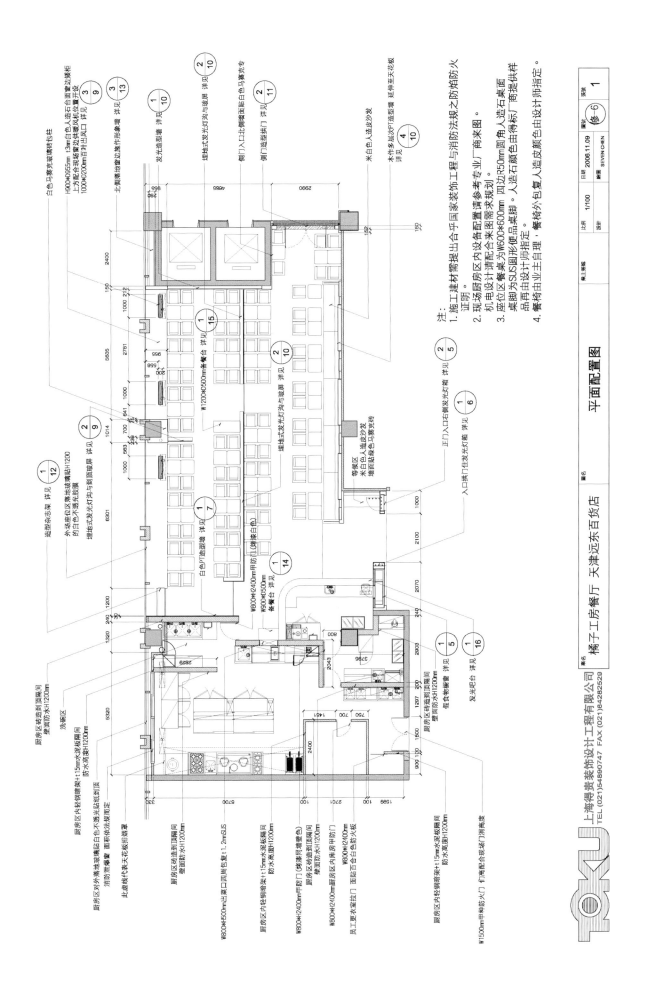

平面配置图

橘子工房餐厅 天津远东百货店

上海得贵装饰设计工程有限公司
TEL (021)54890747 FAX (021)64282529

注：
1. 施工建材需提出合乎国家装饰工程与消防法规之防焰防火证明。
2. 现场厨房区内设备配置请参考专业厂商求规划。机电设计请配合来图需求计。
3. 座位区餐桌为W600*600mm 圆边R50mm圆角人造石桌面。桌脚为SUS圆形质品桌脚。人造石颜色由得标厂商提供样品再由设计师指定。
4. 餐椅由业主自理，餐椅外包复人造皮颜色由设计师指定。

比例 1/100
设计
日期 2006.11.09
绘图 SEVEN CHEN
修 6
装装 1

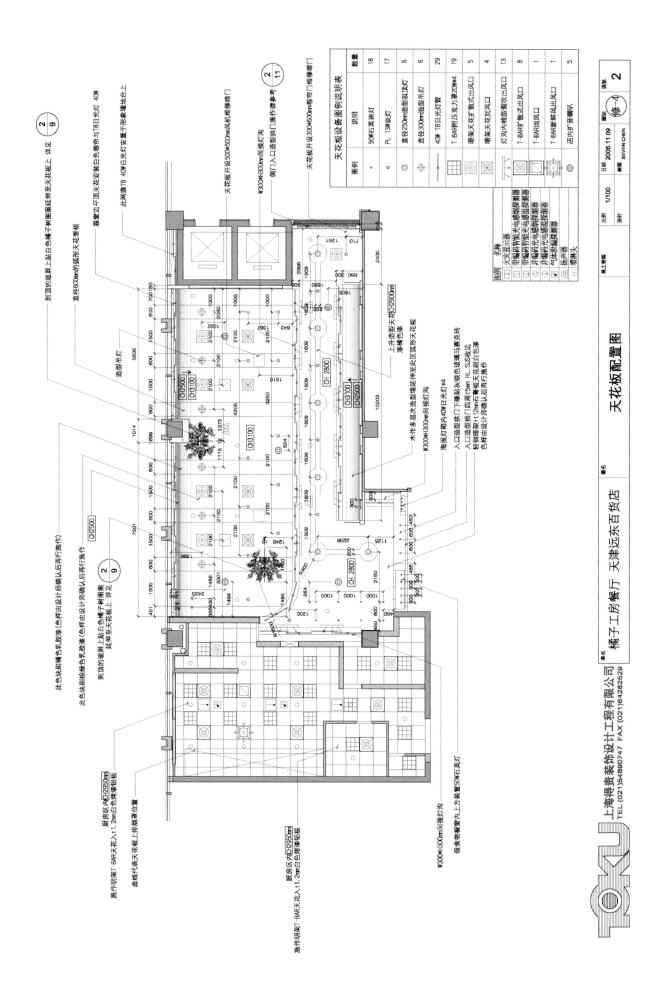

天花板设备图例说明表

图例	说明	数量
·	50W石英射灯	18
○	PL 13W壁灯	17
⊗	直径250mm造型吸顶灯	6
⊕	直径300mm造型吊灯	6
	40W T8日光灯管	29
	T-BAR附压克力罩2灯W×4	19
	嵌藏天花扩散吹出风口	5
	嵌藏天花回风口	4
	灯沟内线型偏吹出风口	13
	T-BAR扩散式出风口	8
	T-BAR回风口	1
	T-BAR新鲜风出风口	1
	店内扩音喇叭	5

图例	名称
	火灾显示器
	报警器智能光电感烟探测器
	报警器智能光电感温探测器
	报警器智能光电感烟探测器
	报警器光电感温探测器
	气体消解探测器
	喷淋器
	花洒头

天花板配置图

案名 橘子工房餐厅 天津远东百货店

上海得贵装饰设计工程有限公司
TEL (021)54189747　FAX (021)84282529

比例	1/100	图号	修④
设计		张张	2
日期	2006.11.09		
	SEVEN CHEN		

此色块刷橘色乳胶漆(色样由设计师确认后再行施作)
到顶的坡屏 上贴白色橘子树图案延伸至天花板上 详见
直径600mm的弧形天花垂板
此色块刷绿色乳胶漆(色样由设计师确认后再行施作)
到顶的坡屏上贴白色橘子树图案 延伸至天花板上 详见
造型吊灯
靠窗立平顶天花安装白色卷帘与18日光灯 40W
此两壁T8 40W日光灯安置于形条带18日光灯沟
天花板开设500*500mm风机维修窗门
侧门入口造型拱门施作请参考
W300*H300mm间接灯沟
上升造型天花CH2900mm 漆褐色漆
木作多层次造型墙延伸至此区弧形天花板
海报灯箱内40W日光灯×4
入口造型拱门下镶贴次银色玻璃马赛克砖
入口造型拱门i12mm石膏板天花刷白色漆
轻钢烧架i12mm石膏板天花刷白色漆
色样由设计师确认后再行施作
施作明架T-BAR天花入i1.2mm白色烤漆铝板
厨房区内CH2950mm
虚线代表天花板上排烟罩位置
施作明架T-BAR天花入i1.2mm白色烤漆铝板
厨房区内CH2950mm
假货物橱窗内上方装置50W石英灯
W300*H300mm间接灯沟

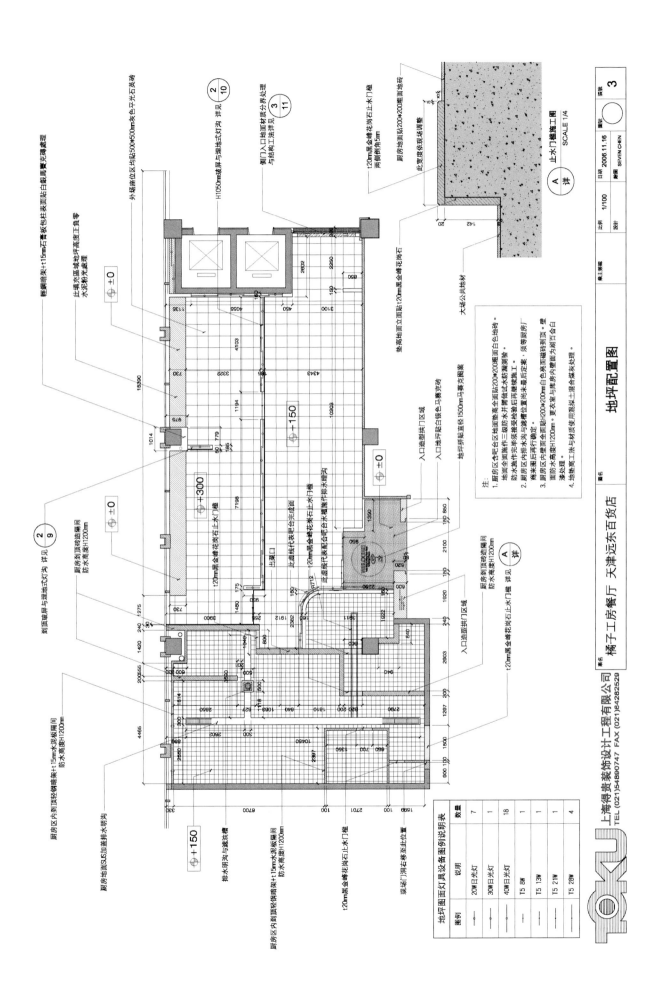

地坪配置圖

橘子工房餐廳 天津遠東百貨店

上海得貴裝飾設計工程有限公司

TEL (021)64890747 FAX (021)64282529

注：
1. 廚房區全合吧台區全地面墊高全面貼200*200細面白色地磚。
地面全面施作二級防水井需做止水防漏施工。
防水施作完畢後需接受驗收試驗後再繼續施工。
2. 廚房區內排水溝與牆槽位置尚未最後定案。須循廚房廠
商來圖再行確定。
3. 廚房區內牆面全面貼200*200白色系面磁磚到頂。壁
面防水高度H1200mm。更衣室與牆房內牆面為剛合台白
漆處理。
4. 地墊施工法與材質使用混凝土混合媒灰處理。

A 止水門檻施工圖
詳 SCALE 1/4

地坪圖面燈具設備圖例說明表		
圖例	說明	數量
	20W日光燈	7
	30W日光燈	1
	40W日光燈	18
	T5 8W	1
	T5 13W	1
	T5 21W	1
	T5 28W	4

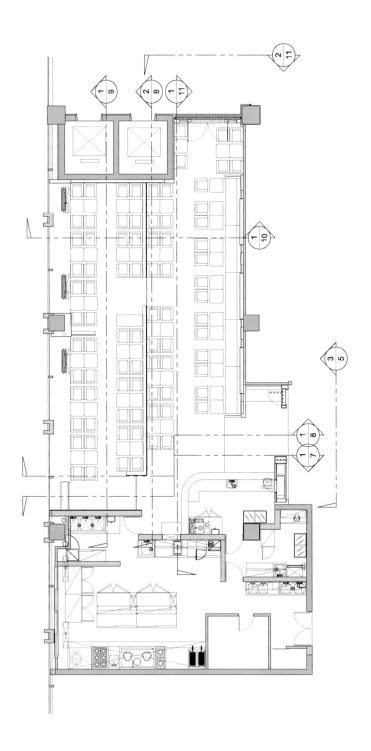

立面索引圖

上海得貴裝飾設計工程有限公司
TEL (021)54890747 FAX (021)84282529

橘子工房餐廳 天津遠東百貨店

| 比例 | 1/100 |
| 設計 | |

| 日期 | 2006.11.09 |
| 繪圖 | SEVEN CHEN |

業主審核

4

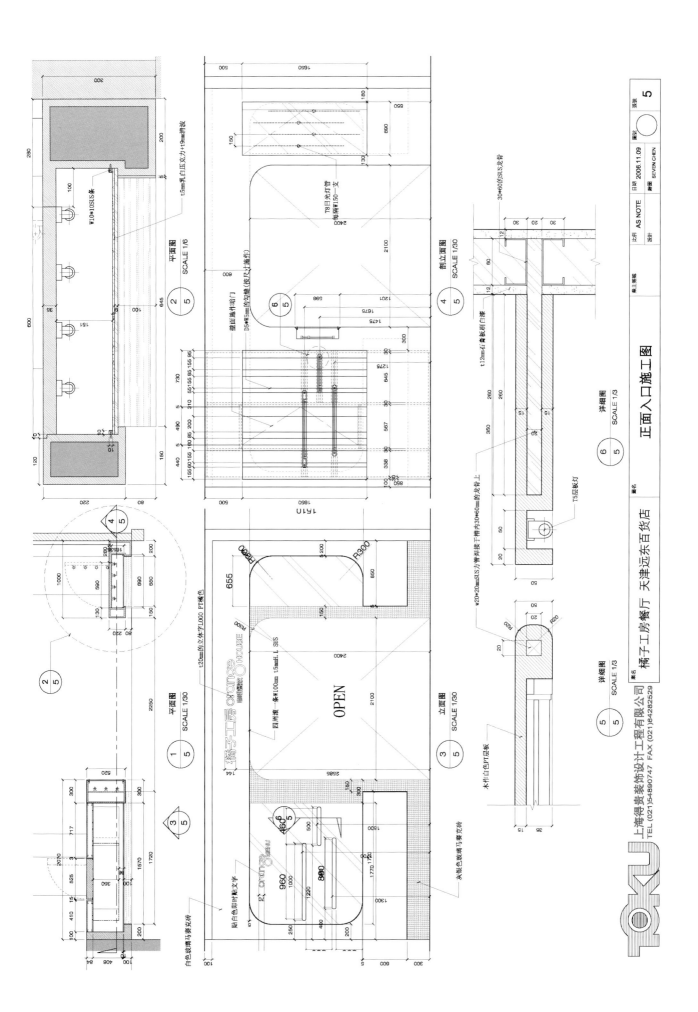

平面图
SCALE 1/6

平面图
SCALE 1/30

立面图
SCALE 1/30

剖立面图
SCALE 1/30

详细图
SCALE 1/3

详细图
SCALE 1/3

OPEN

正面入口施工图

橘子工房餐厅 天津远东百货店

上海得贵装饰设计工程有限公司
TEL (021)54890747 FAX (021)64282529

案名			
比例 AS NOTE		日期 2008.11.09	图号
设计	绘图 SEVEN CHEN		5

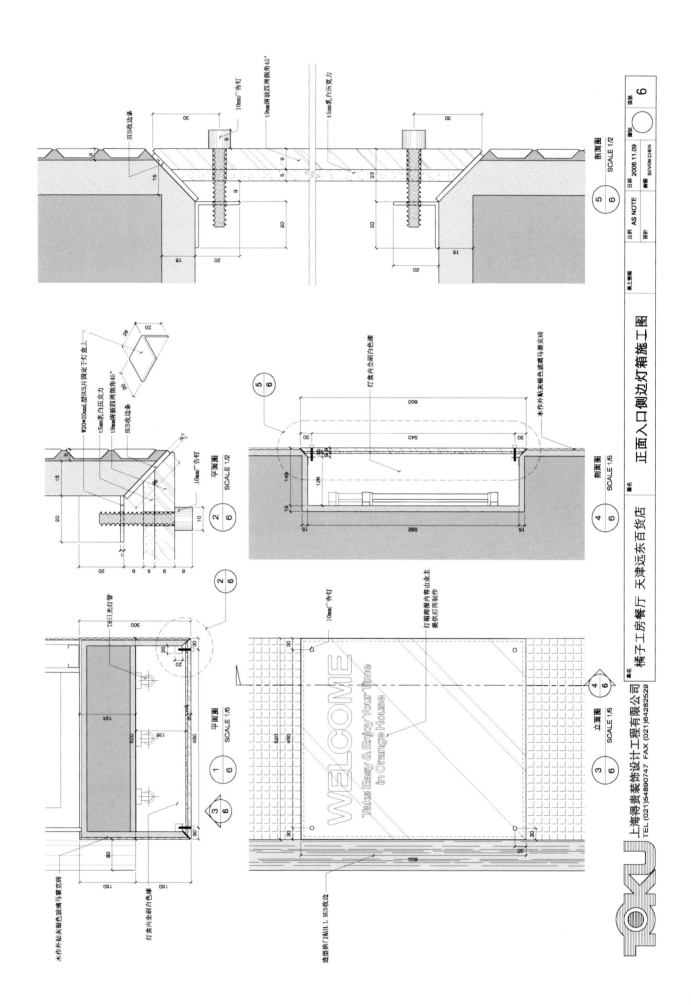

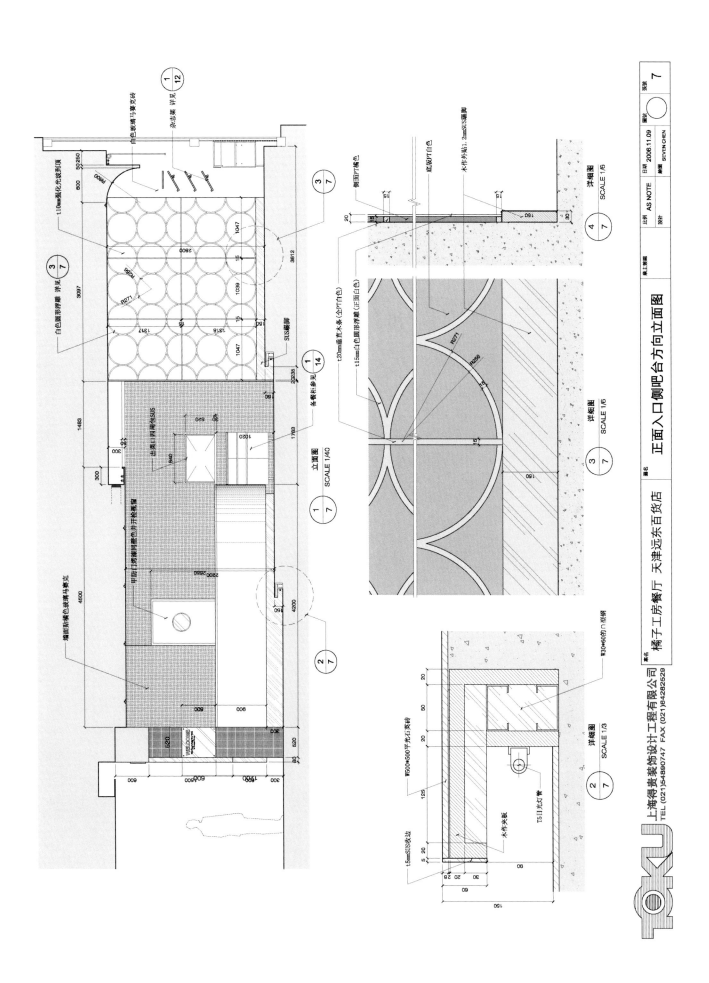

正面入口側吧台方向立面图

橘子工房餐厅 天津远东百货店

上海得贵装饰设计工程有限公司
TEL (021)54890747 FAX (021)84282529

比例 AS NOTE
日期 2006.11.09
设计
绘图 SEVEN CHEN
图号 7

立面图
SCALE 1/40

详细图
SCALE 1/6

详细图
SCALE 1/6

详细图
SCALE 1/3

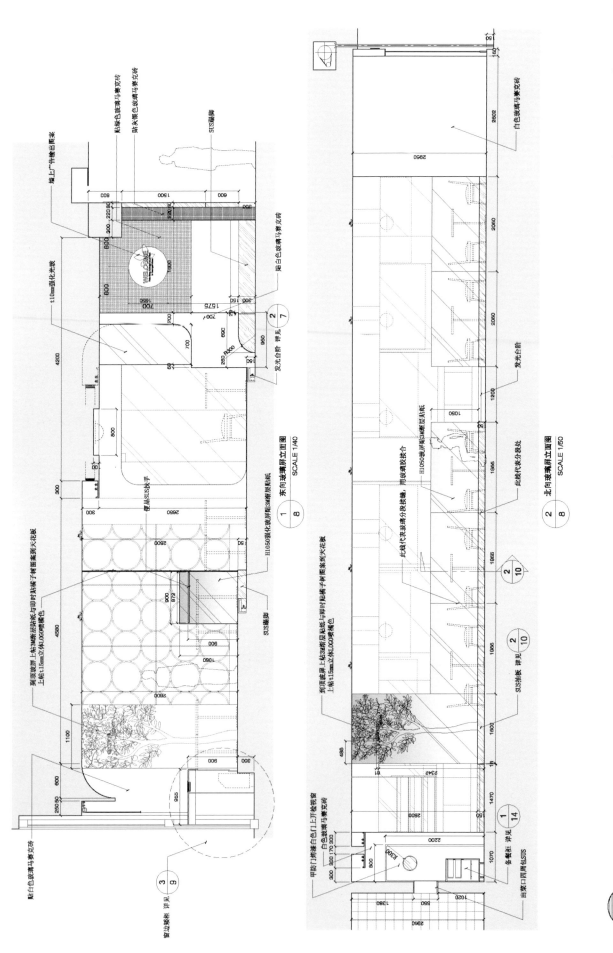

东向玻璃屏立面图 SCALE 1/40

北向玻璃屏立面图 SCALE 1/50

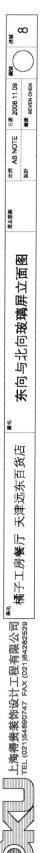

TOKU

上海得贵装饰设计工程有限公司
TEL (021)54890747 FAX (021)84282529

橘子工房餐厅 天津远东百货店

东向与北向玻璃屏立面图

比例 AS NOTE
设计
日期 2006.11.09
绘图 SEVEN CHEN

8

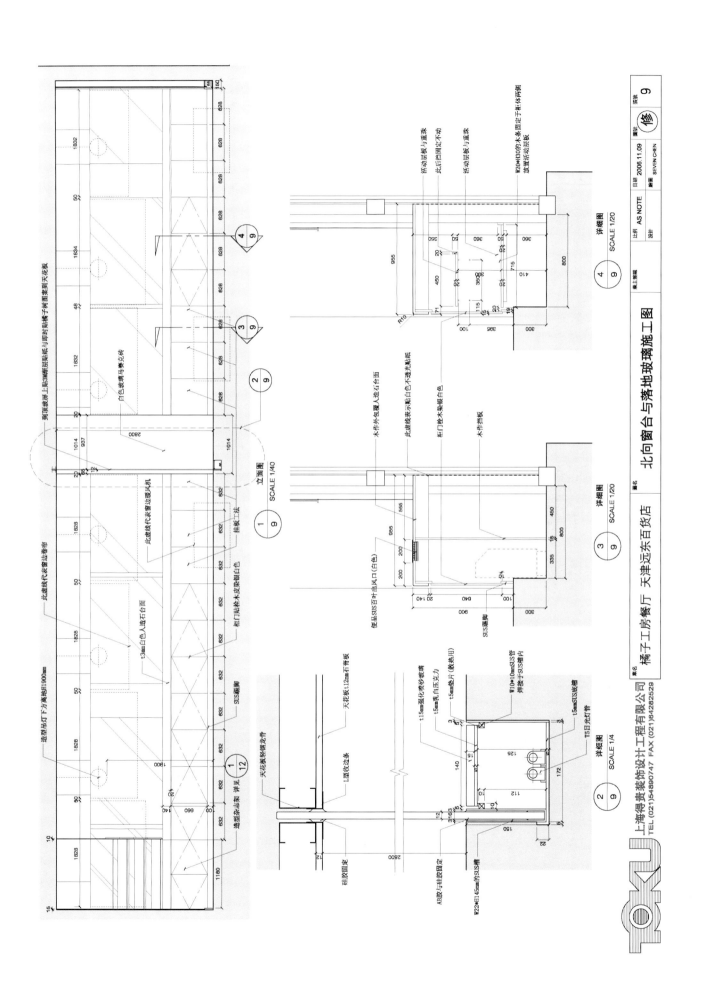

立面圖 SCALE 1/40

詳細圖 SCALE 1/20

詳細圖 SCALE 1/20

詳細圖 SCALE 1/20

詳細圖 SCALE 1/4

北向窗台与落地玻璃施工图

橘子工房餐厅 天津远东百货店

上海得贵装饰设计工程有限公司
TEL (021)54890747 FAX (021)84282529

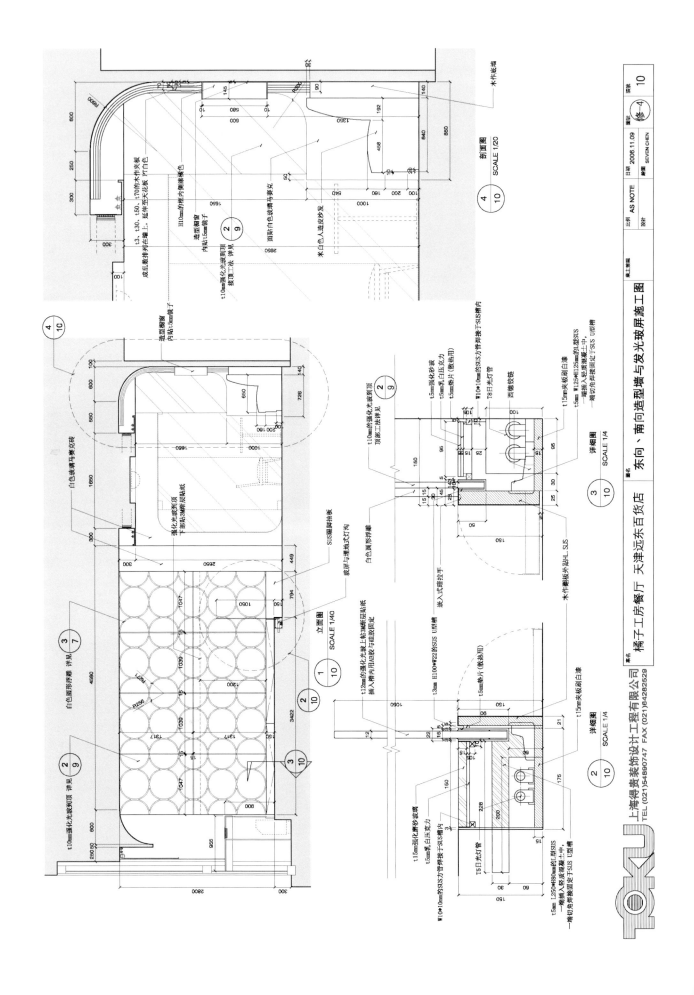

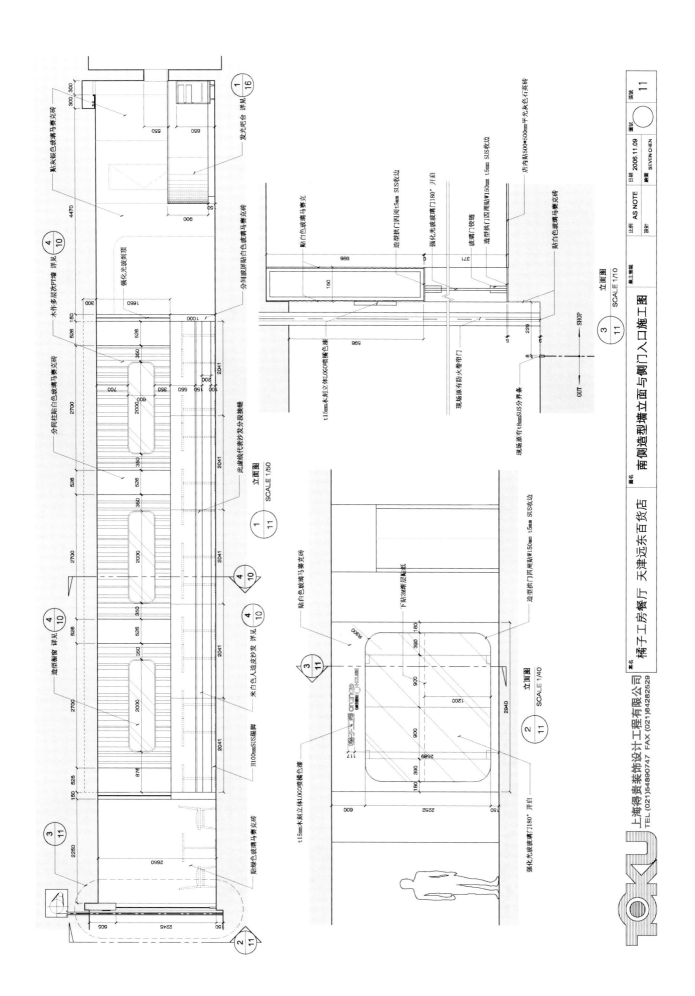

南侧造型墙立面与侧门入口施工图

橘子工房餐厅　天津远东百货店

上海得贵装饰设计工程有限公司
TEL (021)54890747　FAX (021)84282529

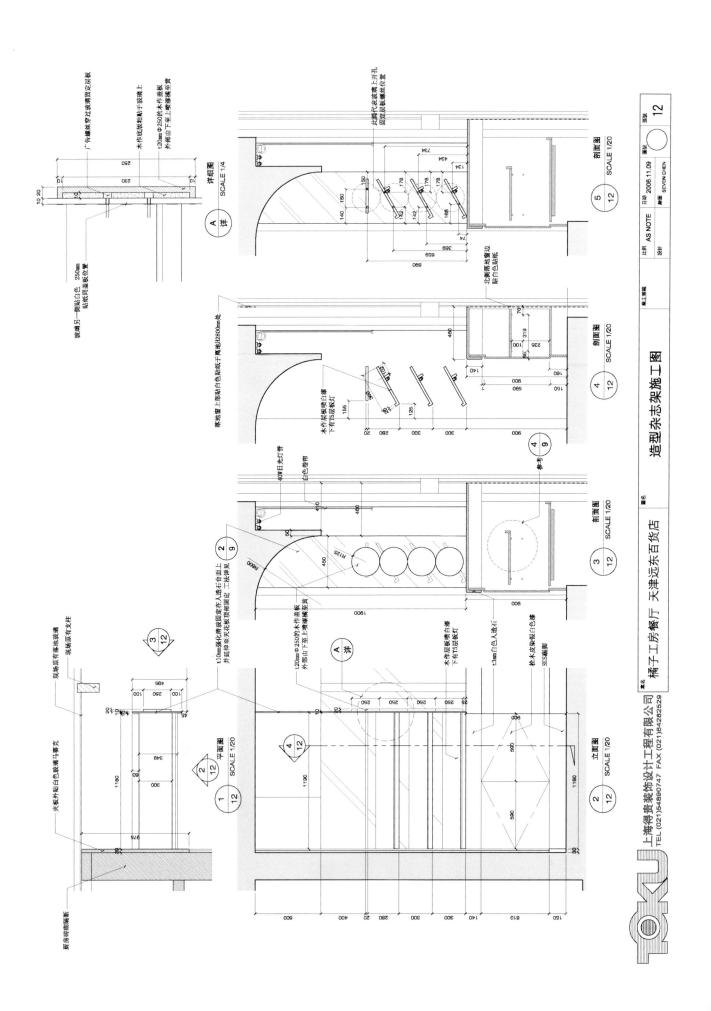

造型杂志架施工图

橘子工房餐厅 天津远东百货店

上海得贵装饰设计工程有限公司
TEL (021)54890747 FAX (021)84282529

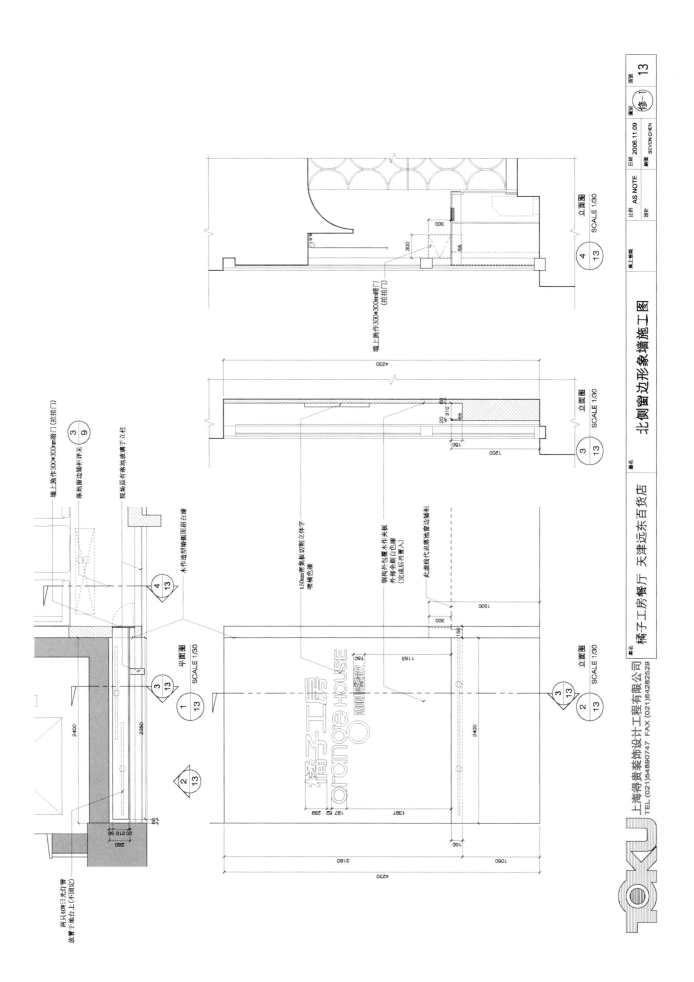

立面图
SCALE 1/30

④
13

立面图
SCALE 1/30

③
13

平面图
SCALE 1/30

①
13

立面图
SCALE 1/30

②
13

③
9

两只40W日光灯管
放置于地台上 (不開定)

墙上施作300*300mm暗门 (抗拍门)
落地窗边墙柱详见
现场原有落地玻璃于立柱
木作造型墙侧剖面附白漆

t50mm密集板切割立体字
咖啡色喷漆

钢构外包覆木作夹板
外附全剛白色漆
(完成后作置入)

此处拾代诗落地窗边墙柜

orange HOUSE
咖啡餐馆
橘子工房

oku

上海得贵装饰设计工程有限公司
TEL (021)54890747 FAX (021)84282529

案名 橘子工房餐厅 天津远东百货店

图名 北侧窗边形象墙施工图

施工案编

比例 AS NOTE 日期 2006.11.09
设计 绘图 SEVEN CHEN

图号 修-1

页次 13

台面木作外包覆
t3mm白色人造石

附H20mm暗踢手
图示位置可作暗把手

活动层板与重表

SUS度品雕脚（提供样品给
设计师确认后作行造作）

剖面图
SCALE 1/10

t3mm白色人造石台面

留H20mm暗踢脚下图示位置可作暗把手

柜体贴柜木皮染椒白色
木皮纹理方向诸按图示造作

SUS度品雕脚（提供样品给
设计师确认后作行造作）

立面图
SCALE 1/10

t3mm白色人造石台面

平面图
SCALE 1/10

立面图
SCALE 1/10

上海得贵装饰设计工程有限公司
TEL (021)64890747 FAX (021)64282529

案名 橘子工房餐厅 天津远东百货店
图名 出菜口下备餐台施工图

业主签确
出图 AS NOTE 日期 2006.11.09
设计 绘图 SEVEN CHEN
图号 14

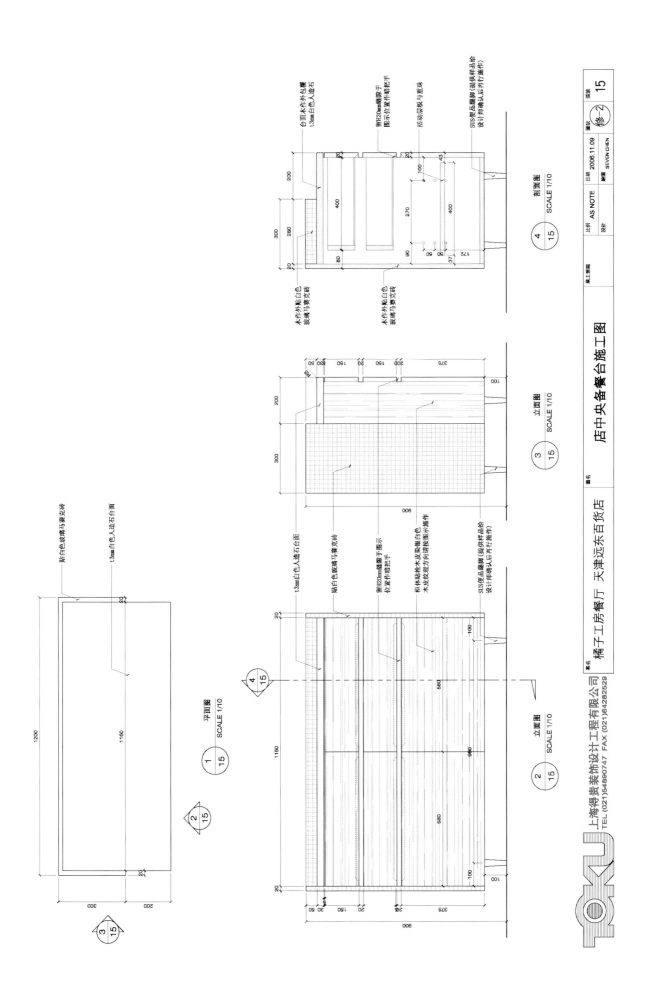

台面木作外包覆
t3mm白色人造石

附H20mm鍍鉻子
圖示位置作暗把手

活動層板與重疊

SUS便品鍍腳(提供樣品給
設計師確認後再行施作)

木作外貼白色
玻璃馬賽克磚

木作外貼白色
玻璃馬賽克磚

剖面圖
④/15 SCALE 1/10

立面圖
③/15 SCALE 1/10

t3mm白色人造石台面

貼白色玻璃馬賽克磚

附H20mm鍍鉻子圖示
位置作暗把手

栓木貼栓木皮染白色
木皮紋走向請按圖示施作

SUS便品鍍腳(提供樣品給
設計師確認後再行施作)

立面圖
②/15 SCALE 1/10

貼白色玻璃馬賽克磚

t3mm白色人造石台面

平面圖
①/15 SCALE 1/10

上海得貴裝飾設計工程有限公司
TEL (021)54890747 FAX (021)84282529

案名 橘子工房餐廳 天津遠東百貨店

圖名 店中央備餐台施工圖

業主簽名

比例 AS NOTE 日期 2006.11.09 圖號 修②
設計 繪圖 SEVEN CHEN 版次 15

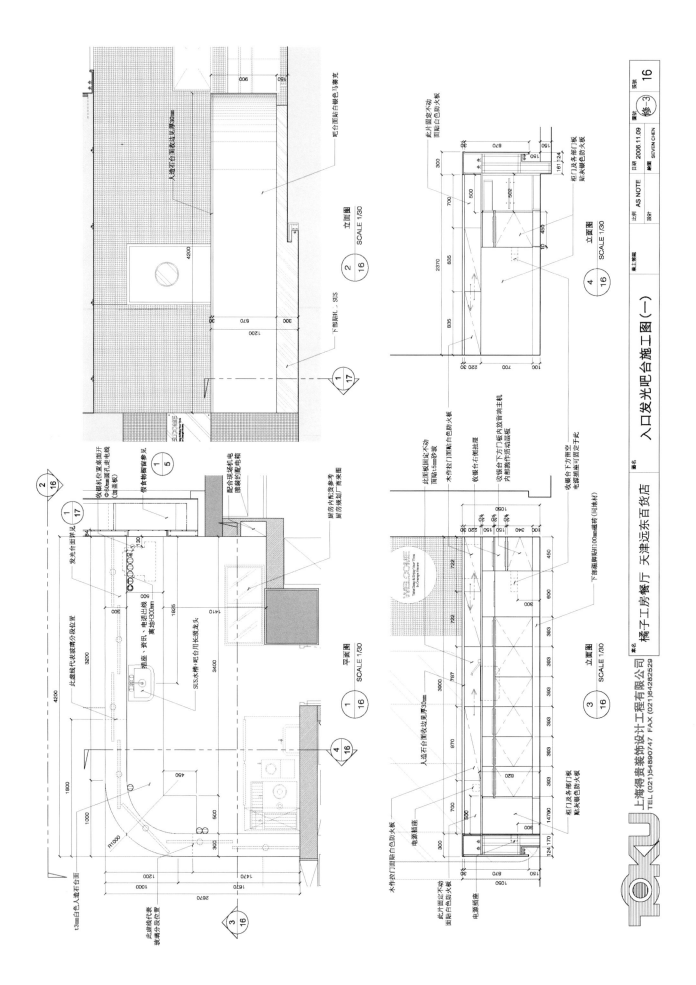

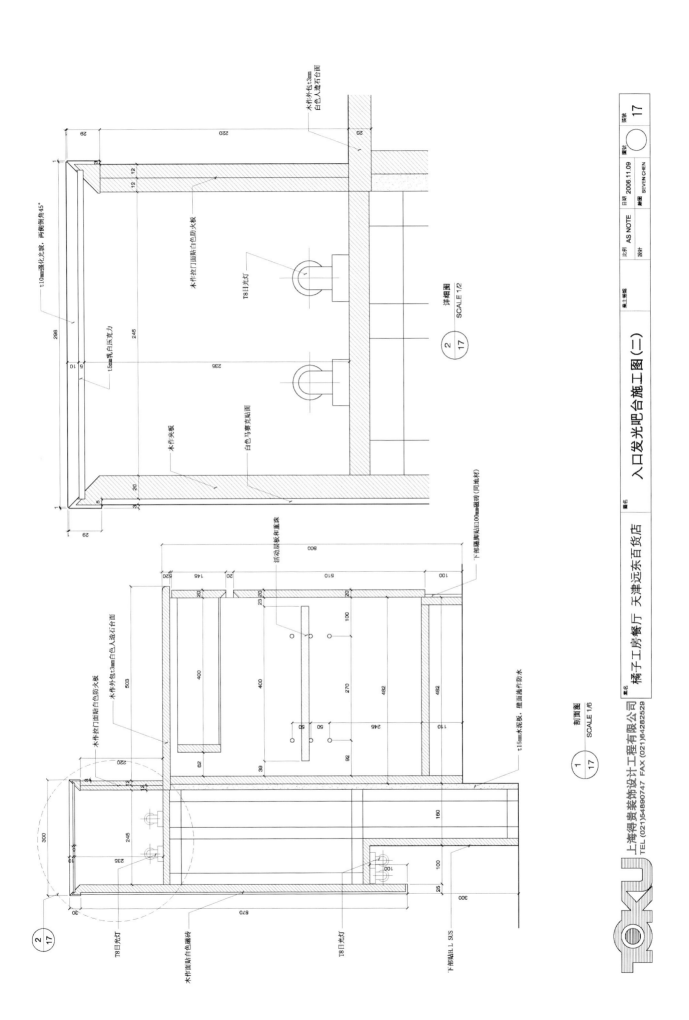

剖面图
SCALE 1/6

详细图
SCALE 1/2

t.10mm强化光玻, 两视倒角45°

乳白压克力

木作夹板

白色马赛克贴面

木作外包t.3mm
白色人造石台面

木作拉门面贴白色防火板

T8日光灯

木作拉门面贴白色防火板

木作外包t.3mm白色人造石台面

活动层板和重装

下部踢脚贴出100mm磁砖(同地坪)

t.15mm水泥板, 墙面作防水

T8日光灯

木作面贴白色磁砖

下部贴t1 L SUS

T8日光灯

上海得贵装饰设计工程有限公司
TEL (021)54890747 FAX (021)84282529

案名 橘子工房餐厅 天津远东百货店

图名 入口发光吧台施工图(二)

比例 AS NOTE
设计
日期 2006.11.09
绘图 SEVEN CHEN

图号 17

太平洋崇光百貨 台北101店 飾品、雜貨專櫃改裝 圖面索引表

頁次	圖名	頁次	圖名	頁次	圖名	頁次	圖名
1	圖面索引表						
2	全區平面配置圖						
3	全區燈具設備配置圖						
4	22.23 櫃平面配置圖						
5	22.23 櫃燈具設備配置圖						
6	22.23 櫃立面索引圖						
7	22.23 櫃整體施工立面圖						
8	22.23 櫃包柱背櫃立面圖						
9	包圓柱背櫃施工圖						
10	22.23 櫃包方柱背櫃施工圖						
11	中島雙向道具施工圖						
12	靠壁單向道具施工圖						
13	靠方柱矮柜道具施工圖						
14	細部詳圖圖群						
15	單向道具施工圖						
16	靠壁底柜道具施工圖						
17	MUMU 櫃中島雙向道具施工圖						
18	MUMU 櫃方柱板架手施工圖						

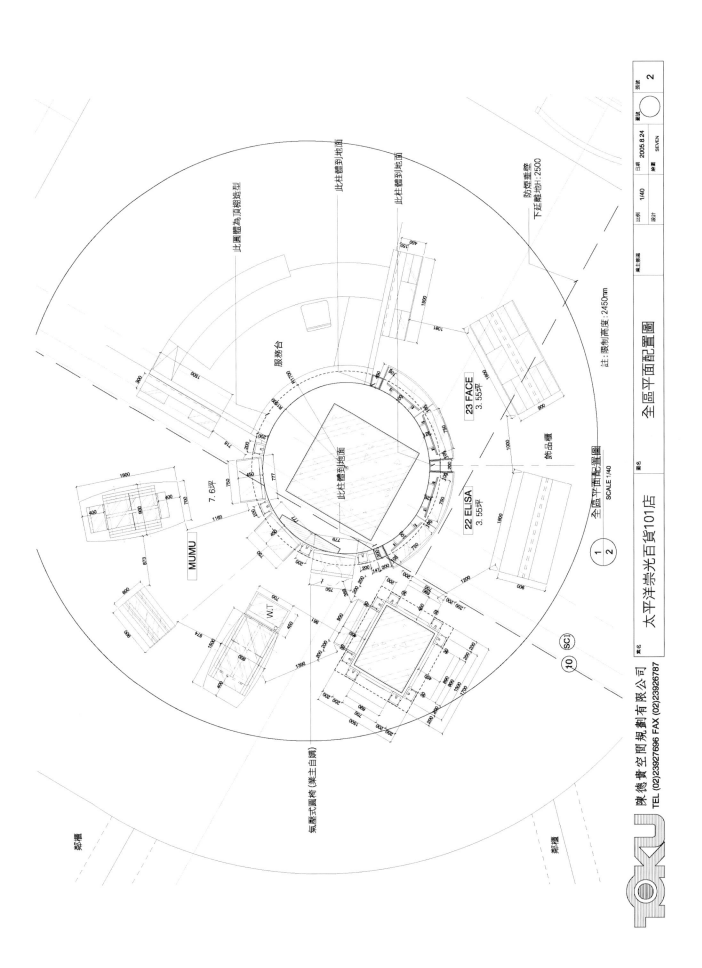

此圓體為頂棚造型

此柱體到地面

此柱體到地面

防煙垂壁
下延離地H：2500

服務台

23 FACE
3.55坪

22 ELISA
3.55坪

飾品櫃

此柱體到地面

註：限制高度：2450mm

7.6坪

MUMU

氣壓式圓椅(送主自購)

鄰櫃

鄰櫃

全區平面配置圖
SCALE 1/40

①
②

全區平面配置圖

陳德貴空間規劃有限公司
TEL (02)23927696 FAX (02)23926787

案名　太平洋崇光百貨101店

圖名　全區平面配置圖

業主審核		比例 1/40	日期 2005.8.24	審核
		設計	繪圖 SEVEN	

圖號　2

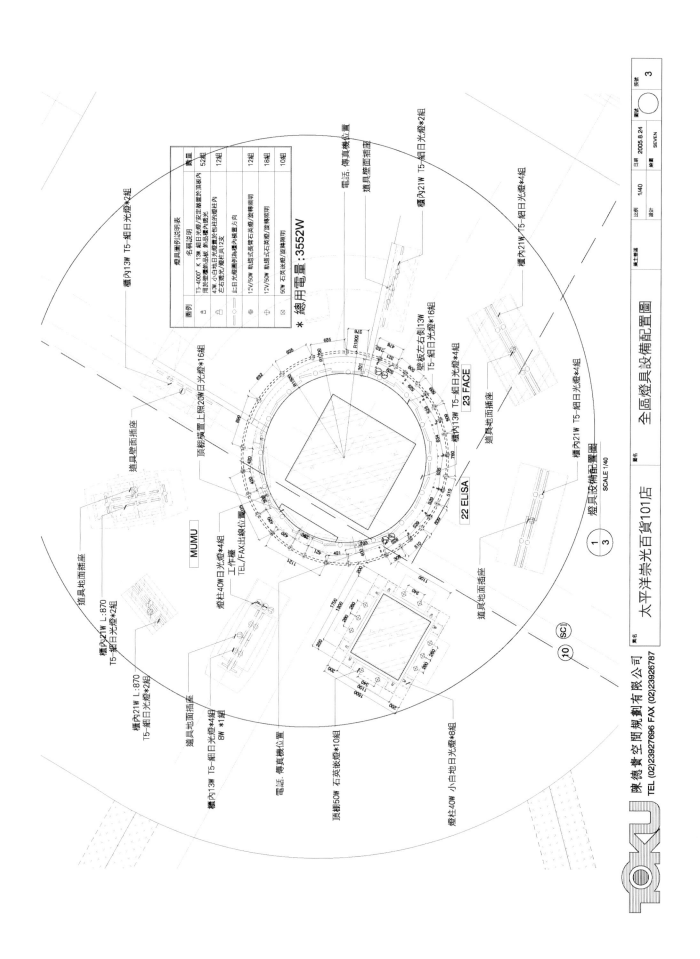

全區燈具設備配置圖

太平洋崇光百貨101店

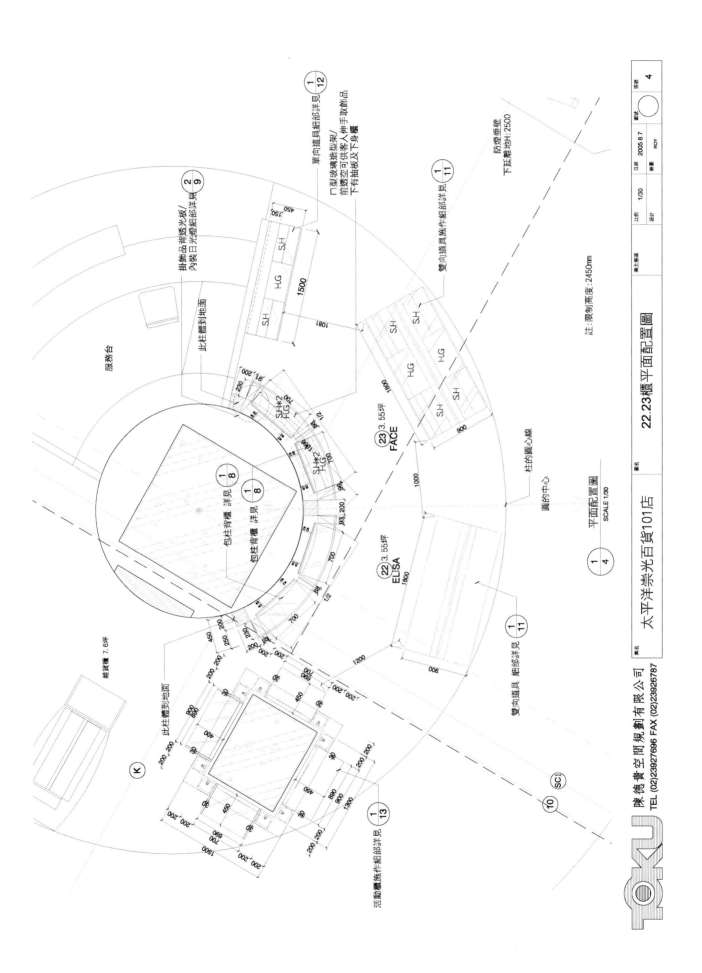

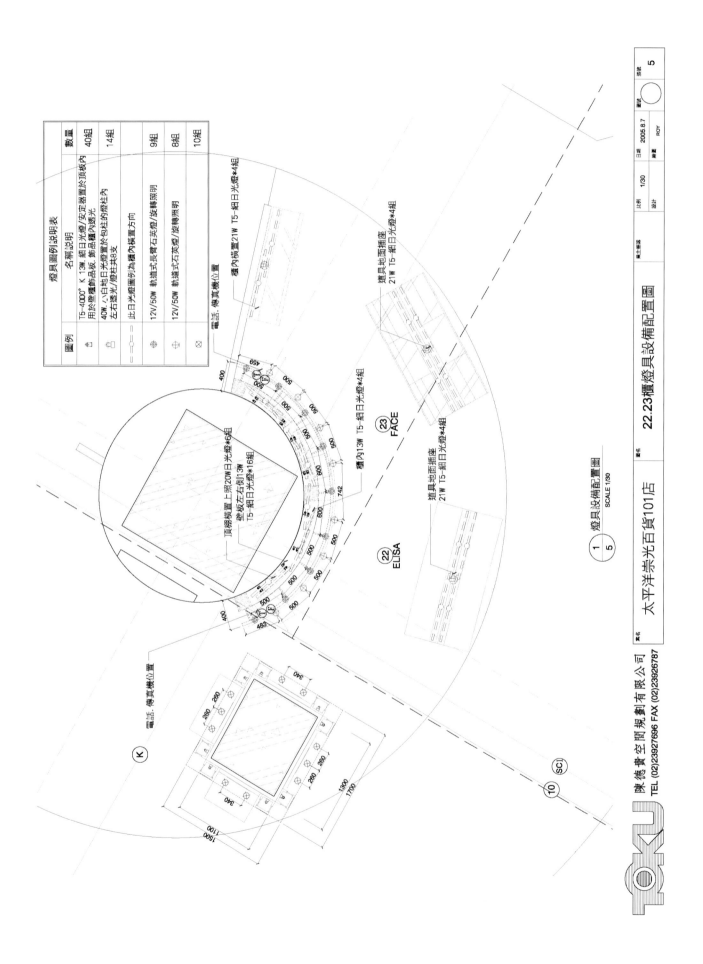

FAX/TEL抽板

FAX/TEL抽板

23 FACE

22 ELISA

立面索引圖
SCALE 1/30

陳德貴空間規劃有限公司
TEL (02)23927696 FAX (02)23926787

| 業名 | 太平洋崇光百貨101店 | 圖名 | 22.23櫃立面索引圖 |

| 圖主要線 | | 比例 | 1/30 | 日期 | 2005.8.7 | 圖號 | | 頁號 | 6 |
| | | 設計 | | 繪圖 | ROY | | | | |

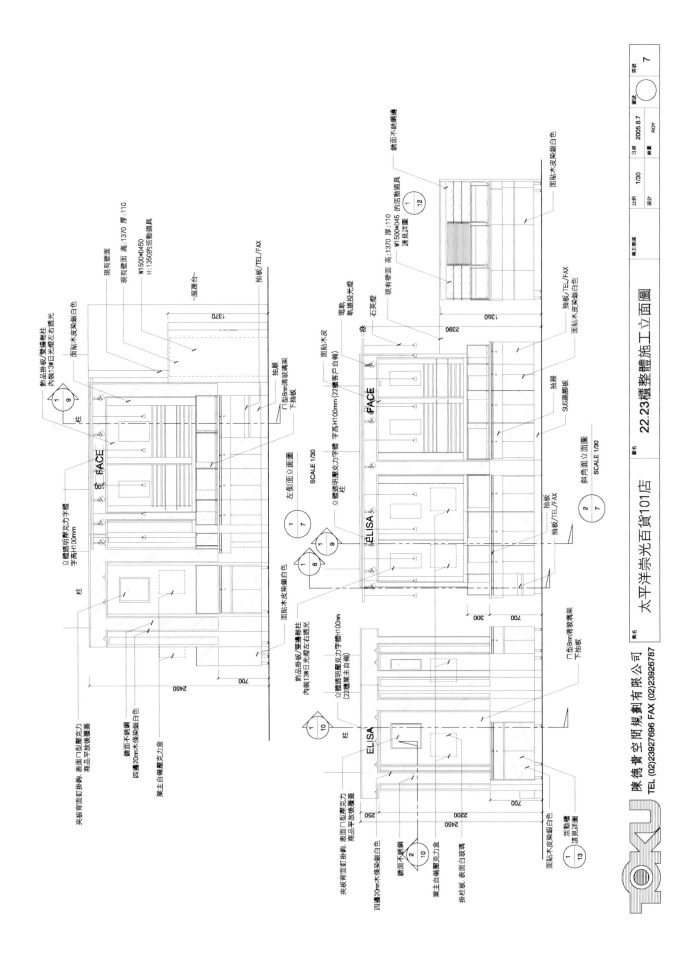

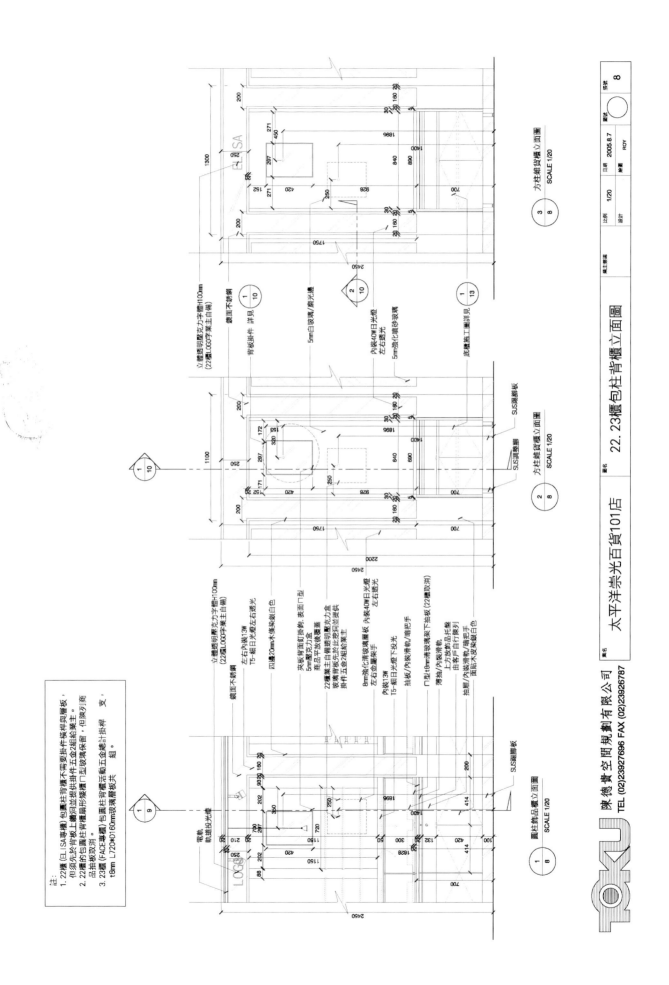

太平洋崇光百貨101店

陳德貴空間規劃有限公司
TEL (02)23927696 FAX (02)23926787

22. 23櫃包柱背櫃立面圖

比例	1/20	圖號	8
設計		日期	2005.8.7
		繪圖	ROY

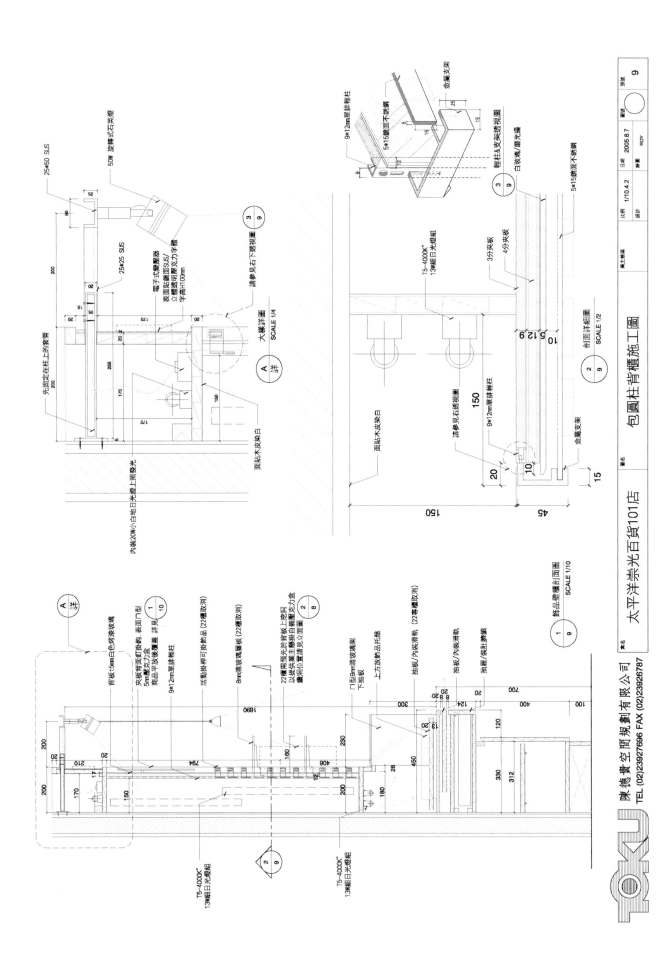

陳德貴空間規劃有限公司
TEL (02)23927696 FAX (02)23926787

太平洋崇光百貨101店

包圓柱背櫃施工圖

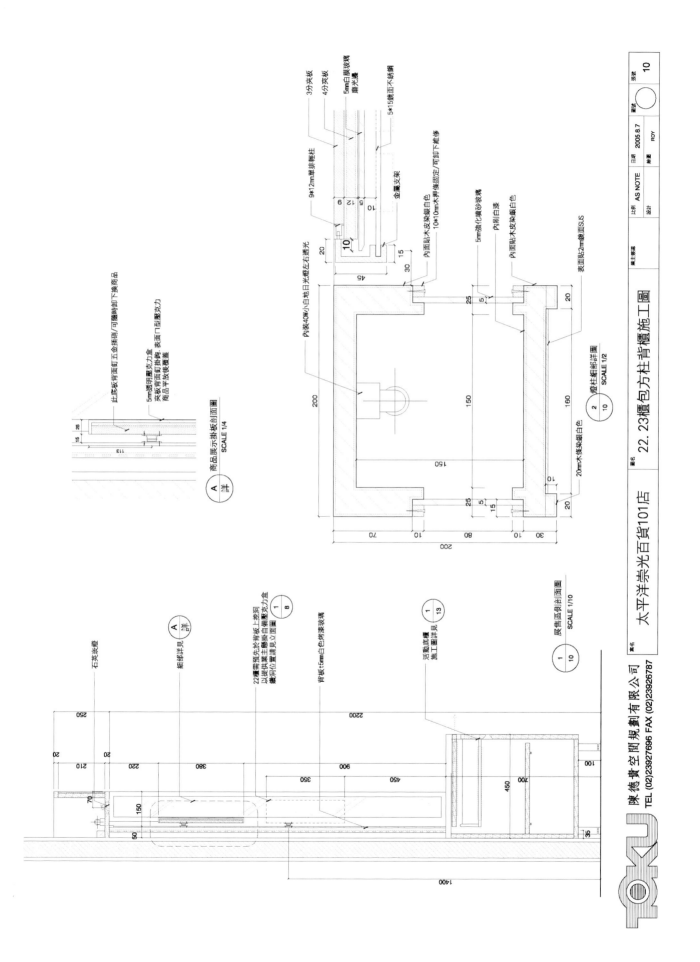

商品展示掛板剖面圖
SCALE 1/4

此底板背面釘五金插銷/可隨時卸下更換商品
5mm透明壓克力盒
夾板背面釘掛鉤。表面ㄇ型壓克力
商品平放後後置蓋

3分夾板
4分夾板
5mm白膜玻璃
磨光邊
5*15雙面不銹鋼

9*12mm單排撐柱
金屬支架

內面貼木皮染銀白色
10*10mm木押條固定/可卸下維修

5mm強化噴砂玻璃
內刷白漆

內面貼木皮染銀白色
表面貼2mm鐵面SUS

20mm木皮染銀白色

內裝40W/小白地日光燈左右漏光

燈柱細部詳圖
SCALE 1/2

2
10

22. 23櫃包方柱背櫃施工圖

OKU 陳德貴空間規劃有限公司
TEL (02)23927696 FAX (02)23926787

業名 太平洋崇光百貨101店

業主簽認

比例 AS NOTE
設計
日期 2005.8.7
繪圖 ROY
圖號 10

石英崁燈

細部詳見 A 洋詳

細部詳見 1 8

22櫃需預先於背板上挖洞
以便供業主懸掛自備壓克力盒
挖洞位置請見立面圖

背板t5mm白色烤漆玻璃

活動底櫃
施工圖詳見 1 13

展售區側剖面圖
SCALE 1/10 1 10

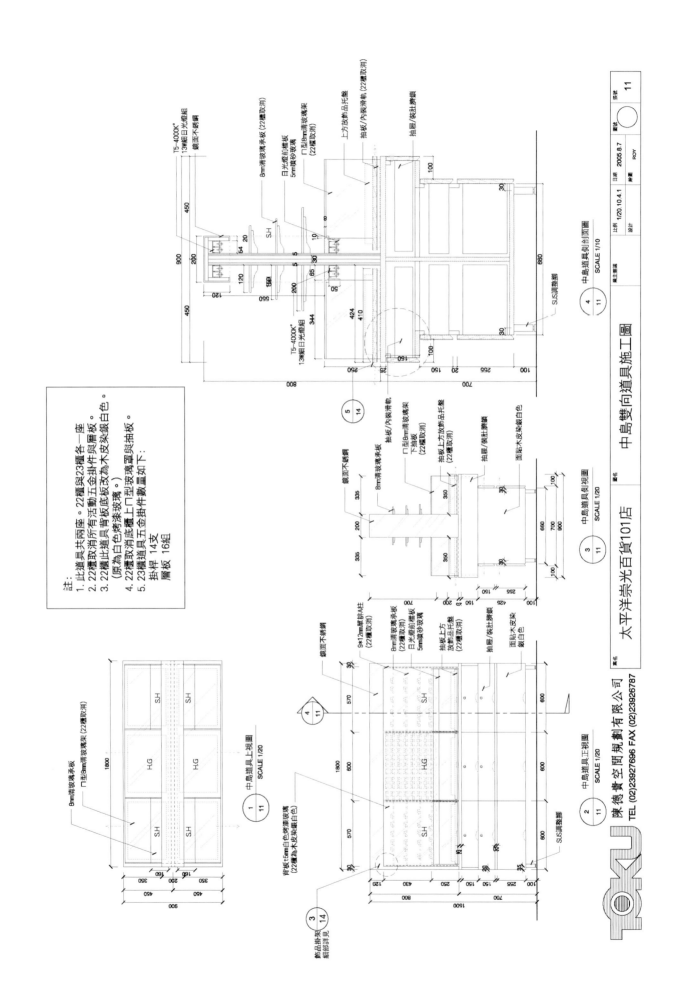

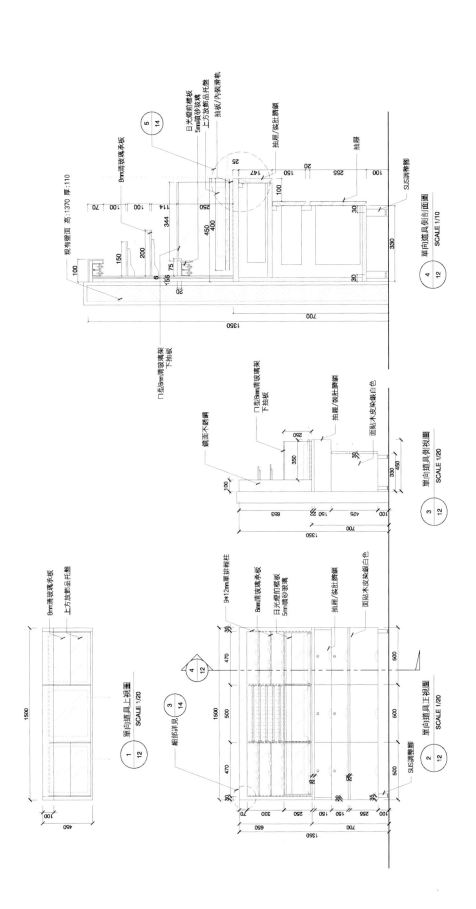

靠壁單向道具施工圖

太平洋崇光百貨101店

陳德賓空間規劃有限公司
TEL (02)23927696 FAX (02)23926787

業主審議	比例	1/20.10	圖號	
	設計			12
	日期	2005.8.7		
	繪圖	ROY		

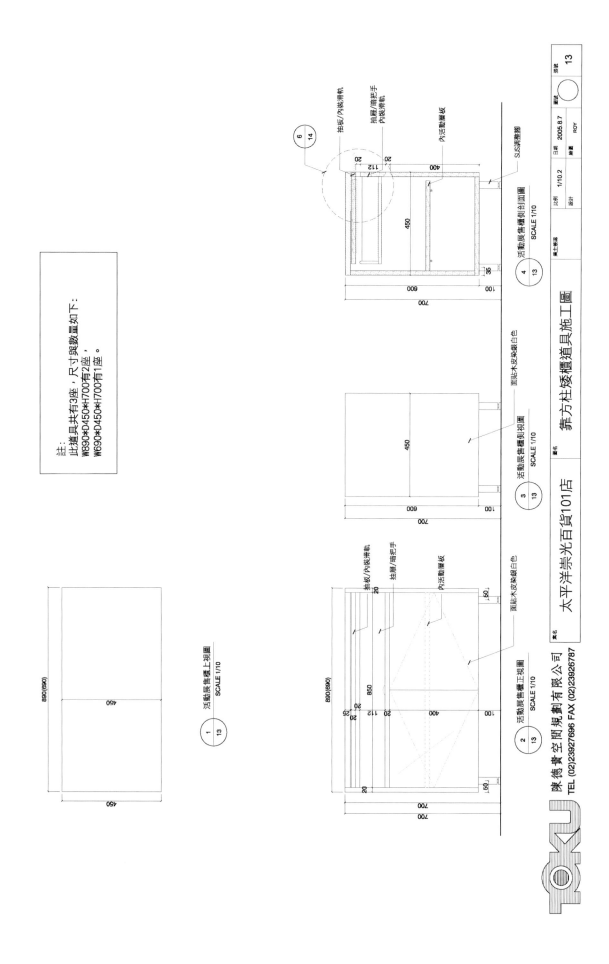

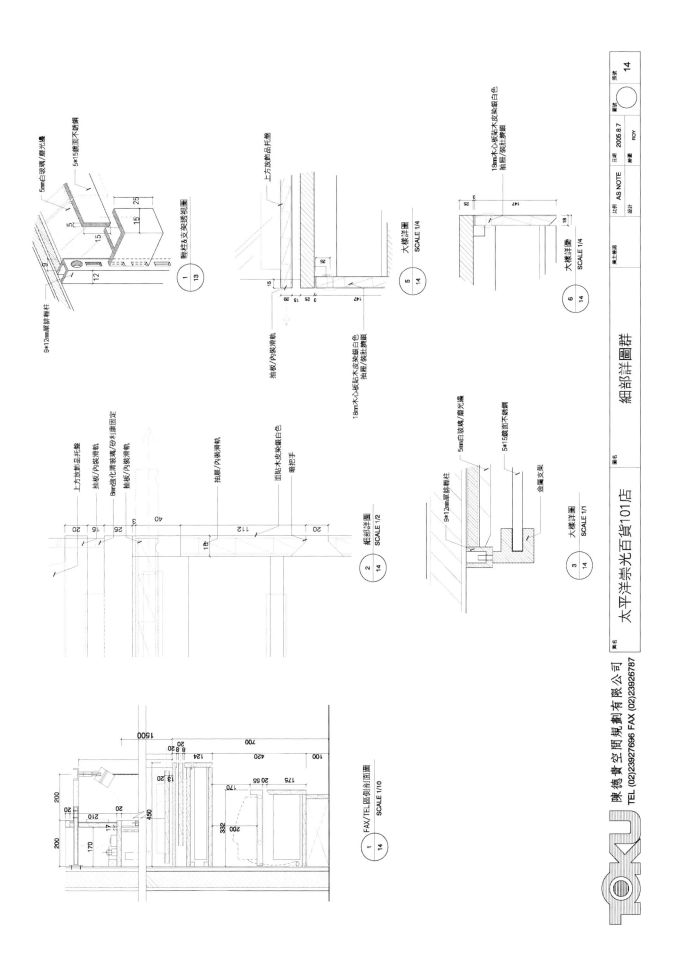

細部詳圖群

太平洋崇光百貨101店

陳德貴空間規劃有限公司
TEL (02)23927696 FAX (02)23926787

① FAX/TEL區側向圖圖
14 SCALE 1/10

② 細部詳圖
14 SCALE 1/2

③ 大樣詳圖
14 SCALE 1/1

① 整柱&支架透視圖
13

⑤ 大樣詳圖
14 SCALE 1/4

⑥ 大樣詳圖
14 SCALE 1/4

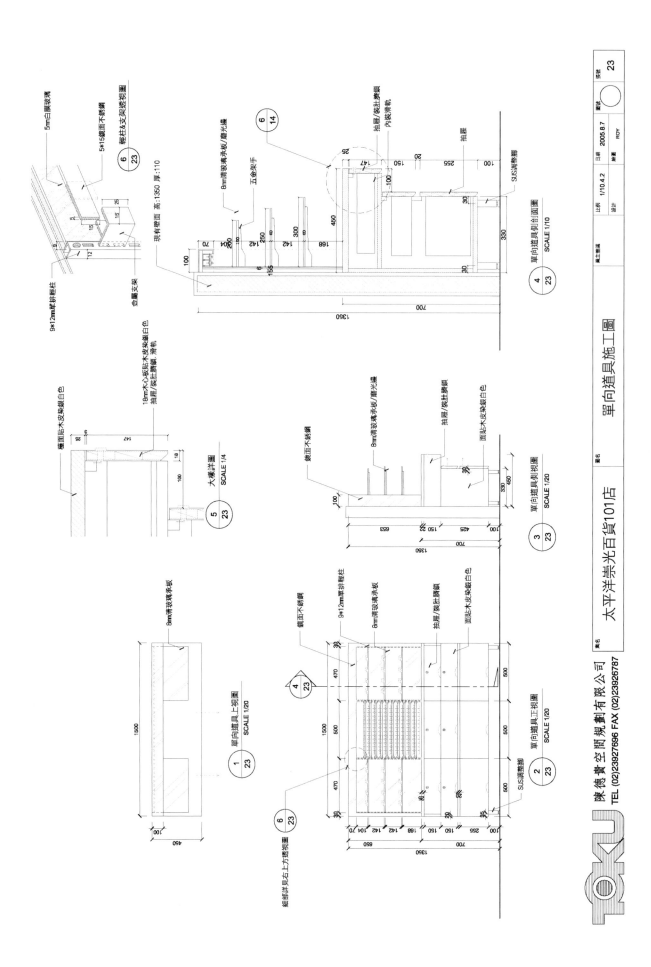

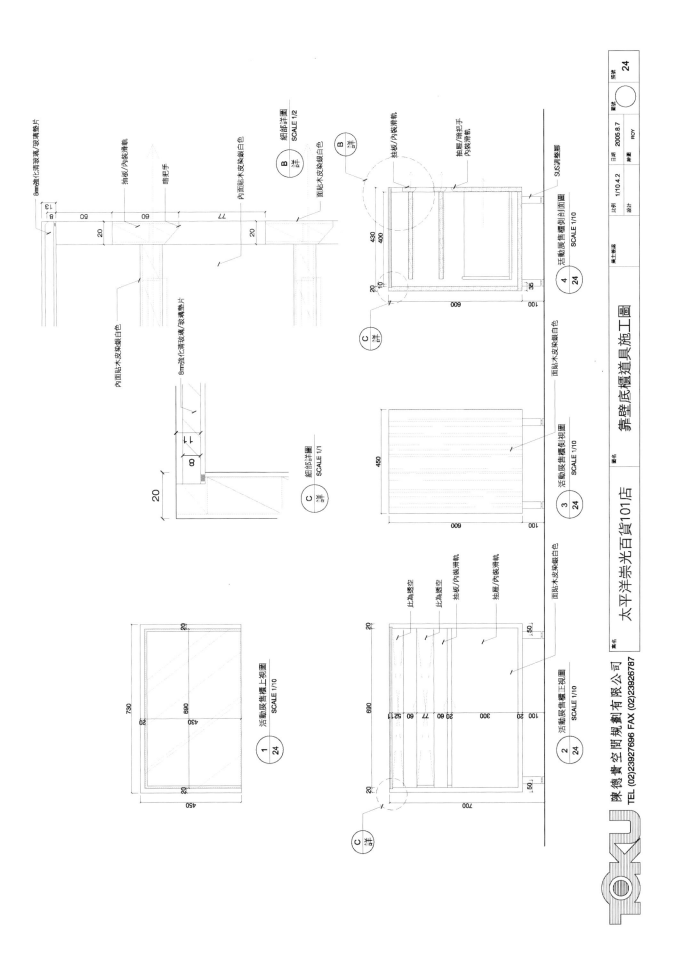

靠壁底櫃道具施工圖

太平洋崇光百貨101店

陳德貴空間規劃有限公司
TEL (02)23927696 FAX (02)23926787

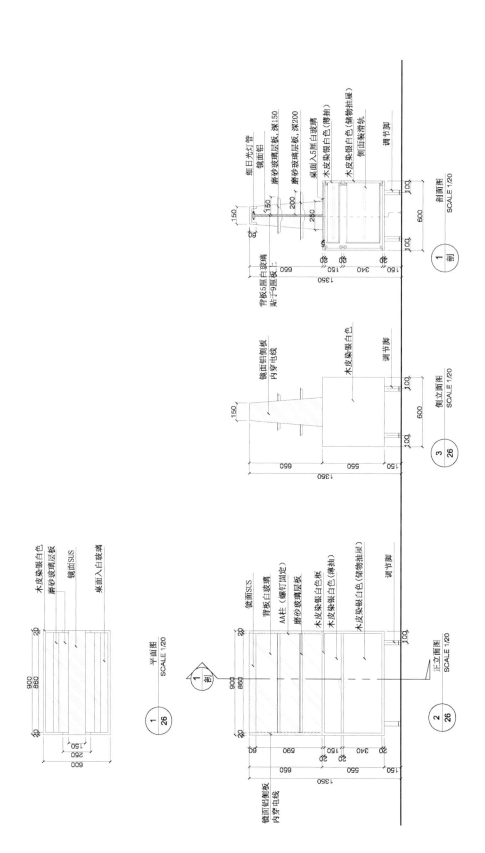

細日光灯管
镜面铝
磨砂玻璃层板，深150
磨砂玻璃层板，深200
桌面入5厘白玻璃
木皮染银白色（薄抽）
側面装销轨
调节脚

背板5厘白玻璃
贴子9厘板上

剖面图
SCALE 1/20

镜面铝側板
内穿电线

木皮染银白色

调节脚

側立面图
SCALE 1/20

木皮染银白色
磨砂玻璃层板
镜面SUS
桌面入白玻璃

平面图
SCALE 1/20

镜面SUS
背板白玻璃
AA柱（螺钉固定）
磨砂玻璃层板
木皮染银白色框
木皮染银白色（薄抽）
木皮染银白色（储物抽屉）
调节脚

正立面图
SCALE 1/20

镜面铝側板
内穿电线

陈德贵空间规划有限公司
TEL (02)23927696 FAX (02)23926787

太平洋崇光百货101店

案名 MUMU櫃中島双向道具施工图

日間 2005.8.7
繪圖 LOU
比例 AS NOTE
設計
图號 26

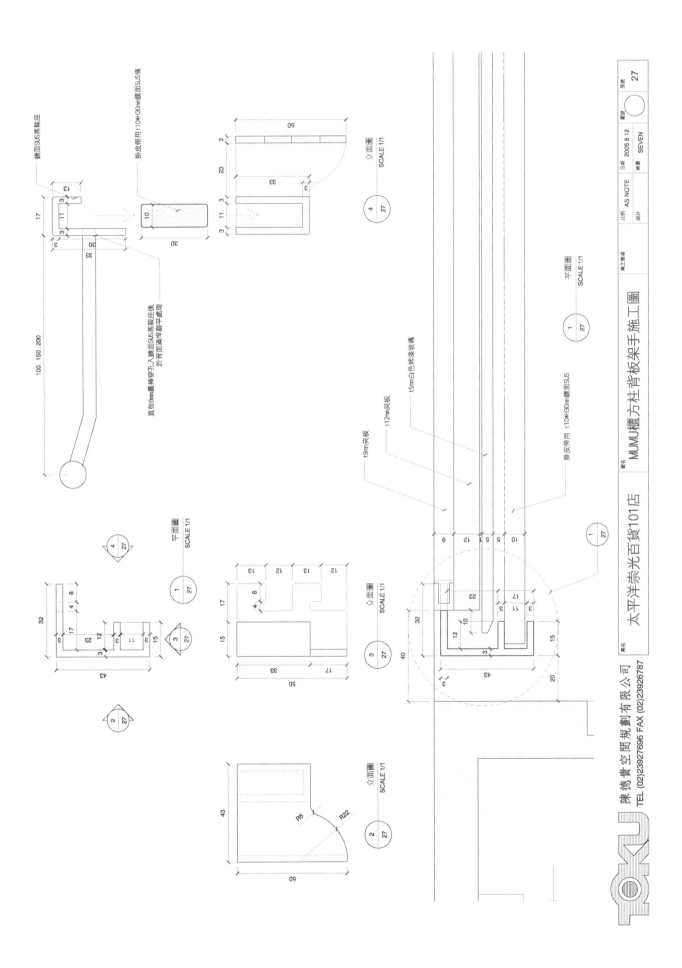

立面圖
SCALE 1/1

平面圖
SCALE 1/1

立面圖
SCALE 1/1

立面圖
SCALE 1/1

平面圖
SCALE 1/1

立面圖
SCALE 1/1

鏡面SUS踢腳座

掛皮帶用 t10*30m鏡面SUS條

直徑6mm圓棒穿孔入鏡面SUS馬賽座後
於背面滿焊磨平處理

t5mm白色烤漆玻璃

t12mm夾板

t9mm夾板

掛皮帶用 t10*30m鏡面SUS

MUMU櫃方柱背板架手施工圖

太平洋崇光百貨101店

陳德貴空間規劃有限公司

TEL (02)23927696 FAX (02)23926787

業主審滿		
比例	AS NOTE	
設計		
日期	2005.8.12	
繪圖	SEVEN	

圖號 27

業名

新形象出版圖書目錄

郵撥: 0510716-5　　陳偉賢　　地址: 北縣中和市中和路322號8F之1
TEL: 29207133・29278446　　FAX: 29290713

一. 美術設計類

代碼	書名	定價
00001-01	新插畫百科(上)	400
00001-02	新插畫百科(下)	400
00001-04	世界名家包裝設計(大8開)	600
00001-06	世界名家插畫專輯(大8開)	600
00001-09	世界名家兒童插畫(大8開)	650
00001-05	藝術.設計的平面構成	380
00001-10	商業美術設計(平面應用篇)	450
00001-07	包裝結構設計	400
00001-11	廣告視覺媒體設計	400
00001-15	應用美術.設計	400
00001-16	插畫藝術設計	400
00001-18	基礎造型	400
00001-21	商業電腦繪圖設計	500
00001-22	商標造型創作	380
00001-23	插畫彙編(事物篇)	380
00001-24	插畫彙編(交通工具篇)	380
00001-25	插畫彙編(人物篇)	380
00001-28	版面設計基本原理	480
00001-29	D.T.P(桌面排版)設計入門	480
X0001	印刷設計圖案(人物篇)	380
X0002	印刷設計圖案(動物篇)	380
X0003	圖案設計(花木篇)	350
X0015	裝飾花邊圖案集成	450
X0016	實用聖誕圖案集成	380

二. POP 設計

代碼	書名	定價
00002-03	精緻手繪POP字體3	400
00002-04	精緻手繪POP海報4	400
00002-05	精緻手繪POP展示5	400
00002-06	精緻手繪POP應用6	400
00002-08	精緻手繪POP字體8	400
00002-09	精緻手繪POP插圖9	400
00002-10	精緻手繪POP畫典10	400
00002-11	精緻手繪POP個性字11	400
00002-12	精緻手繪POP校園篇12	400
00002-13	POP廣告 1.理論&實務篇	400
00002-14	POP廣告 2.麥克筆字體篇	400
00002-15	POP廣告 3.手繪創意字篇	400
00002-18	POP廣告 4.手繪POP製作	400
00002-22	POP廣告 5.店頭海報設計	450
00002-21	POP廣告 6.手繪POP字體	400
00002-26	POP廣告 7.手繪海報設計	450
00002-27	POP廣告 8.手繪軟筆字體	400
00002-16	手繪POP的理論與實務	400
00002-17	POP字體篇-POP正體自學1	450
00002-19	POP字體篇-POP個性自學2	450
00002-20	POP字體篇-POP變體字3	450
00002-24	POP字體篇-POP變體字4	450
00002-31	POP字體篇-POP創意自學5	450
00002-23	海報設計 1.POP秘笈-學習	500
00002-25	海報設計 2.POP秘笈-綜合	450
00002-28	海報設計 3.手繪海報	450
00002-29	海報設計 4.精緻海報	500
00002-30	海報設計 5.店頭海報	500
00002-32	海報設計 6.創意海報	450
00002-34	POP高手1-POP字體(變體字)	400
00002-33	POP高手2-POP商業廣告	400
00002-35	POP高手3-POP廣告實例	400
00002-36	POP高手4-POP實務	400
00002-39	POP高手5-POP插畫	400
00002-37	POP高手6-POP視覺海報	400
00002-38	POP高手7-POP校園海報	400

三. 室內設計透視圖

代碼	書名	定價
00003-01	籃白相間裝飾法	450
00003-03	名家室內設計作品專集(8開)	600
00002-05	室內設計製圖實務與圖例	650
00003-05	室內設計製圖	650
00003-06	室內設計基本製圖	350
00003-07	美國最新室內透視圖表現1	500
00003-08	展覽空間規劃	650
00003-09	店面設計入門	550
00003-10	流行店面設計	450
00003-11	流行餐飲店設計	480
00003-12	居住空間的立體表現	500
00003-13	精緻室內設計	800
00003-14	室內設計製圖實務	450
00003-15	商店透視-麥克筆技法	500
00003-16	室內外空間透視表現法	480
00003-18	室內設計配色手冊	350

00003-21	休閒俱樂部.酒吧與舞台	1,200
00003-22	室內空間設計	500
00003-23	櫥窗設計與空間處理(平)	450
00003-24	博物館&休閒公園展示設計	800
00003-25	個性化室內設計精華	500
00003-26	室內設計&空間運用	1,000
00003-27	萬國博覽會&展示會	1,200
00003-33	居家照明設計	950
00003-34	商業照明-創造活潑生動的	1,200
00003-29	商業空間-辦公室.空間.傢俱	650
00003-30	商業空間-酒吧.旅館及餐廳	650
00003-31	商業空間-商店.巨型百貨公司	650
00003-35	商業空間-辦公傢俱	700
00003-36	商業空間-精品店	700
00003-37	商業空間-餐廳	700
00003-38	商業空間-店面櫥窗	700
00003-39	室內透視繪製實務	600
00003-40	家居空間設計與快速表現	450

四.圖學		
代碼	書名	定價
00004-01	綜合圖學	250
00004-02	製圖與識圖	280
00004-04	基本透視實務技法	400
00004-05	世界名家透視圖全集(大8開)	600

五.色彩配色		
代碼	書名	定價
00005-01	色彩計畫(北星)	350
00005-02	色彩心理學-初學者指南	400
00005-03	色彩與配色(普級版)	300
00005-05	配色事典(1)集	330
00005-05	配色事典(2)集	330
00005-07	色彩計畫實用色票集+129a	480

六. SP 行銷.企業識別設計		
代碼	書名	定價
00006-01	企業識別設計(北星)	450
B0209	企業識別系統	400
00006-02	商業名片(1)-(北星)	450
00006-03	商業名片(2)-創意設計	450
00006-05	商業名片(3)-創意設計	450
00006-06	最佳商業手冊設計	600
A0198	日本企業識別設計(1)	400

A0199	日本企業識別設計(2)	400

七.造園景觀		
代碼	書名	定價
00007-01	造園景觀設計	1,200
00007-02	現代都市街道景觀設計	1,200
00007-03	都市水景設計之要素與概	1,200
00007-05	最新歐洲建築外觀	1,500
00007-06	觀光旅館設計	800
00007-07	景觀設計實務	850

八. 繪畫技法		
代碼	書名	定價
00008-01	基礎石膏素描	400
00008-02	石膏素描技法專集(大8開)	450
00008-03	繪畫思想與造形理論	350
00008-04	魏斯水彩畫專集	650
00008-05	水彩靜物圖解	400
00008-06	油彩畫技法1	450
00008-07	人物靜物的畫法	450
00008-08	風景表現技法 3	450
00008-09	石膏素描技法4	450
00008-10	水彩.粉彩表現技法5	450
00008-11	描繪技法6	350
00008-12	粉彩表現技法7	400
00008-13	繪畫表現技法8	500
00008-14	色鉛筆描繪技法9	400
00008-15	油畫配色精要10	400
00008-16	鉛筆技法11	350
00008-17	基礎油畫12	450
00008-18	世界名家水彩(1)(大8開)	650
00008-20	世界水彩畫家專集(3)(大8開)	650
00008-22	世界名家水彩專集(5)(大8開)	650
00008-23	壓克力畫技法	400
00008-24	不透明水彩技法	400
00008-25	新素描技法解說	350
00008-26	畫鳥.話鳥	450
00008-27	噴畫技法	600
00008-29	人體結構與藝術構成	1,300
00008-30	藝用解剖學(平裝)	350
00008-65	中國畫技法(CD/ROM)	500
00008-32	千嬌百態	450

代碼	書名	定價
00008-33	世界名家油畫專集(大8開)	650
00008-34	插畫技法	450
00008-37	粉彩畫技法	450
00008-38	實用繪畫範本	450
00008-39	油畫基礎畫法	450
00008-40	用粉彩來捕捉個性	550
00008-41	水彩拼貼技法大全	650
00008-42	人體之美實體素描技法	400
00008-44	噴畫的世界	500
00008-45	水彩技法圖解	450
00008-46	技法1-鉛筆畫技法	350
00008-47	技法2-粉彩筆畫技法	450
00008-48	技法3-沾水筆.彩色墨水技法	450
00008-49	技法4-野生植物畫法	400
00008-50	技法5-油畫質感	450
00008-57	技法6-陶藝教室	400
00008-59	技法7-陶藝彩繪的裝飾技巧	450
00008-51	如何引導觀畫者的視線	450
00008-52	人體素描-裸女繪畫的姿勢	400
00008-53	大師的油畫祕訣	750
00008-54	創造性的人物速寫技法	600
00008-55	壓克力膠彩全技法	450
00008-56	畫彩百科	500
00008-58	繪畫技法與構成	450
00008-60	繪畫藝術	450
00008-61	新麥克筆的世界	660
00008-62	美少女生活插畫集	450
00008-63	軍事插畫集	500
00008-64	技法6-品味陶藝專門技法	400
00008-66	精細素描	300
00008-67	手槍與軍事	350
00008-68	美術繪畫叢書5-水彩靜物畫	400
00008-69	超速描教室-簡易學習法	300
00008-70	油畫・簡單易懂的混色教室	380
00008-71	藝術讚頌	250

九. 廣告設計.企劃

代碼	書名	定價
00009-02	CI與展示	400
00009-03	企業識別設計與製作	400
00009-04	商標與CI	400
00009-05	實用廣告學	300
00009-11	1-美工設計完稿技法	300
00009-12	2-商業廣告印刷設計	450
00009-13	3-包裝設計典線面	450
00001-14	4-展示設計(北星)	450
00009-15	5-包裝設計	450
00009-14	CI視覺設計(文字媒體應用)	450
00009-16	被遺忘的心形象	150
00009-18	綜藝形象100序	150
00006-04	名家創意系列1-識別設計	1,200
00009-20	名家創意系列2-包裝設計	800
00009-21	名家創意系列3-海報設計	800
00009-22	創意設計-啟發創意的平面	850
Z0905	CI視覺設計(信封名片設計)	350
Z0906	CI視覺設計(DM廣告型1)	350
Z0907	CI視覺設計(包裝點線面1)	350
Z0909	CI視覺設計(企業名片吊卡)	350
Z0910	CI視覺設計(月曆PR設計)	350

十.建築房地產

代碼	書名	定價
00010-01	日本建築及空間設計	1,350
00010-02	建築環境透視圖-運用技巧	650
00010-04	建築模型	550
00010-10	不動產估價師實用法規	450
00010-11	經營寶點-旅館聖經	250
00010-12	不動產經紀人考試法規	590
00010-13	房地41-民法概要	450
00010-14	房地47-不動產經濟法規精要	280
00010-06	美國房地產買賣投資	220
00010-29	實戰3-土地開發實務	360
00010-27	實戰4-不動產估價實務	330
00010-28	實戰5-產品定位實務	330
00010-37	實戰6-建築規劃實務	390
00010-30	實戰7-土地制度分析實務	300
00010-59	實戰8-房地產行銷實務	450
00010-03	實戰9-建築工程管理實務	390
00010-07	實戰10-土地開發實務	400
00010-08	實戰11-財務稅務規劃實務 (上)	380
00010-09	實戰12-財務稅務規劃實務 (下)	400
00010-20	寫實建築表現技法	600
00010-39	科技產物環境規劃與區域	300

00010-41	建築物噪音與振動	600
00010-42	建築資料文獻目錄	450
00010-46	建築圖解-接待中心.樣品屋	350
00010-54	房地產市場景氣發展	480
00010-63	當代建築師	350
00010-64	中美洲-樂園貝里斯	350

十一. 工藝

代碼	書名	定價
00011-02	籐編工藝	240
00011-04	皮雕藝術技法	400
00011-05	紙的創意世界-紙藝設計	600
00011-07	陶藝娃娃	280
00011-08	木彫技法	300
00011-09	陶藝初階	450
00011-10	小石頭的創意世界(平裝)	380
00011-11	紙黏土1-黏土的遊藝世界	350
00011-16	紙黏土2-黏土的環保世界	350
00011-13	紙雕創作-餐飲篇	450
00011-14	紙雕嘉年華	450
00011-15	紙黏土白皮書	450
00011-17	軟陶風情畫	480
00011-19	談紙神工	450
00011-18	創意生活DIY(1)美勞篇	450
00011-20	創意生活DIY(2)工藝篇	450
00011-21	創意生活DIY(3)風格篇	450
00011-22	創意生活DIY(4)綜合媒材	450
00011-22	創意生活DIY(5)札貨篇	450
00011-23	創意生活DIY(6)巧飾篇	450
00011-26	DIY物語(1)織布風雲	400
00011-27	DIY物語(2)鐵的代誌	400
00011-28	DIY物語(3)紙黏土小品	400
00011-29	DIY物語(4)重慶深林	400
00011-30	DIY物語(5)環保超人	400
00011-31	DIY物語(6)機械主義	400
00011-32	紙藝創作1-紙塑娃娃(特價)	299
00011-33	紙藝創作2-簡易紙塑	375
00011-35	巧手DIY1紙黏土生活陶器	280
00011-36	巧手DIY2紙黏土裝飾小品	280
00011-37	巧手DIY3紙黏土裝飾小品 2	280
00011-38	巧手DIY4簡易的拼布小品	280

00011-39	巧手DIY5藝術麵包花入門	280
00011-40	巧手DIY6紙黏土工藝(1)	280
00011-41	巧手DIY7紙黏土工藝(2)	280
00011-42	巧手DIY8紙黏土娃娃(3)	280
00011-43	巧手DIY9紙黏土娃娃(4)	280
00011-44	巧手DIY10-紙黏土小飾物(1)	280
00011-45	巧手DIY11-紙黏土小飾物(2)	280
00011-51	卡片DIY1-3D立體卡片1	450
00011-52	卡片DIY2-3D立體卡片2	450
00011-53	完全DIY手冊1-生活啟室	450
00011-54	完全DIY手冊2-LIFE生活館	280
00011-55	完全DIY手冊3-綠野仙蹤	450
00011-56	完全DIY手冊4-新食器時代	450
00011-60	個性針織DIY	450
00011-61	織布生活DIY	450
00011-62	彩繪藝術DIY	450
00011-63	花藝禮品DIY	450
00011-64	節慶DIY系列1.聖誕饗宴-1	400
00011-65	節慶DIY系列2.聖誕饗宴-2	400
00011-66	節慶DIY系列3.節慶嘉年華	400
00011-67	節慶DIY系列4.節慶道具	400
00011-68	節慶DIY系列5.節慶卡麥拉	400
00011-69	節慶DIY系列6.節慶禮物包	400
00011-70	節慶DIY系列7.節慶佈置	400
00011-75	休閒手工藝系列1-鉤針玩偶	360
00011-76	親子同樂1-童玩勞作(特價)	280
00011-77	親子同樂2-紙藝勞作(特價)	280
00011-78	親子同樂3-玩偶勞作(特價)	280
00011-79	親子同樂5-自然科學勞作(特價)	280
00011-80	親子同樂4-環保勞作(特價)	280
00011-81	休閒手工藝系列2-銀編首飾	360
00011-82	休閒手工藝系列3-珠珠生活裝飾（特價）	299
00011-83	親子同樂6 - 可愛娃娃勞作（特價）	299
00011-84	親子同樂7 - 生活萬象勞作（特價）	299
00011-85	休閒手工藝系列4 - 芳香布娃娃	360

十二. 幼教

代碼	書名	定價
00012-01	創意的美術教室	450
00012-02	最新兒童繪畫指導	400
00012-03	教具製作設計	360

新形象出版圖書目錄

郵撥: 0510716-5　陳偉賢　　地址: 北縣中和市中和路322號8F之1
TEL: 29207133・29278446　　FAX: 29290713

十四. 字體設計

代碼	書名	定價
00014-01	英文.數字造形設計	800
00014-02	中國文字造形設計	250
00014-05	新中國書法	700

十五. 服裝.髮型設計

代碼	書名	定價
00015-01	服裝打版講座	350
00015-05	衣服的畫法-便服篇	400
00015-07	基礎服裝畫(北星)	350
00015-10	美容美髮1-美容美髮與色彩	420
00015-11	美容美髮2-蕭本龍e媚彩妝	450
00015-08	T-SHIRT (噴畫過程及指導)	600
00015-09	流行服裝與配色	400
00015-02	蕭本龍服裝畫(2)-大8開	500
00015-03	蕭本龍服裝畫(3)-大8開	500
00015-04	世界傑出服裝畫家作品4	400

十六. 中國美術.中國藝術

代碼	書名	定價
00016-02	沒落的行業-木刻專集	400
00016-03	大陸美術學院素描選	350
00016-05	陳永浩彩墨畫集	650

十七. 電腦設計

代碼	書名	定價
00017-01	MAC影像處理軟件大檢閱	350
00017-02	電腦設計-影像合成攝影處	400
00017-03	電腦數碼成像製作	350
00017-04	美少女CG網站	420
00017-05	神奇美少女CG世界	450
00017-06	美少女電腦繪圖技巧實力提升	600

十八. 西洋美術.藝術欣賞

代碼	書名	定價
00004-06	西洋美術史	300
00004-07	名畫的藝術思想	400
00004-08	RENOIR雷諾瓦-彼得.菲斯	350

百貨公司的内裝設計

出版者　新形象出版事業有限公司
負責人　陳偉賢
地址　台北縣中和市235中和路322號8樓之1
電話　(02)2927-8446　(02)2920-7133
傳真　(02)2922-9041

著者　陳德貴
電腦美編　黃筱晴
製版所　興旺彩色印刷製版有限公司
印刷所　利林印刷股份有限公司

作者章

總代理　北星圖書事業股份有限公司
地址　台北縣永和市234中正路456號B1
門市　北星圖書事業股份有限公司
地址　台北縣永和市234中正路498號
電話　(02)2922-9000
傳真　(02)2922-9041
網址　www.nsbooks.com.tw
郵撥帳號　0544500-7北星圖書帳戶
本版發行　2007 年 2 月　第一版第一刷
定價　NT$ 550 元整

行政院新聞局出版事業登記證/局版台業字第3928號
經濟部公司執照/76建三辛字第214743號

國家圖書館出版品預行編目資料

百貨公司的内裝設計=Interior design of
department store/陳德貴著.--第一版.
-- 臺北縣中和市：新形象/2007[民96]
　　面：　公分--

ISBN 978-957-2035-96-2(平裝)

1. 室內裝飾　2.百貨業 – 設計

967　　　　　　　　　　　96000571